# 現代色彩

從理論到實務的全方位色彩指南，
一書掌握完整色彩理論 × 配色方法 + 數位與印刷色彩應用

戴孟宗　著

# CONTENTS

# 目錄

■ ■ ■ ■ ■ ■ ■ ■ ■ ■

# 04 ■ 色彩系統
## Color Systems

# 05 ■ 色彩心理與應用
## Color Psychology and Application

# 06 ■ 色彩感覺
## Color Sensation

# 07 ■ 色彩調和
## Color Harmony

## 08 ■ 配色感知強度
Adjectives & Sensations of Color

## 09 ■ 數位色彩
Digital Color

## 10 ■ 印刷色彩
Printing Color

# 作者序

　　AI 時代來臨，內容的生成更有效率，跨域不只是不同領域的合作，而是新興的專業，其中顏色的應用與標準成為新的議題與專業，色彩可以在無酸紙上完成，可能出現在電影腳本，可能受時裝設計重視，可能要落實在食品包裝，也可能是塑料製品。色彩在跨域的新時代應如何落實？顏色是抽象的概念同時也是數位的數據，無時不跨足科技、設計、媒體、時尚或生活範疇，也是影響美學最重要的要素之一，把色彩做對就成功了一半。當代色彩很重要，未來色彩更是重要。

　　色彩是一門動態的學問，每年流行的色彩都不盡相同，WGSN 或是 PANTONE 每年都在預測流行色，新的顏色不斷地出現或被重新定義，科技與媒體的演變更會影響色彩的發展，近年來螢幕、手機、電子紙、廣色域印表機等，都重寫了色彩的應用方法。然而從另一個角度來看，色彩卻又具有客觀且「永恆不變」的雙重個性：人們不曾停止讚嘆的美麗彩虹，其中的紅色令人聯想到危險、紫色卻能讓人感覺神秘的「色彩意象」，相信也是大家對於色彩的共同經驗，色彩計劃由此出發。

　　2024 年是個創新與挑戰的時代，色彩的主題與內容亦需與時俱進，本書的完成要感謝國立臺灣藝術大學的優沃研究與教學環境，「臺藝大色彩實驗室」廣受各方的指導與協助，教學研究資源得以完整，方能孕育許多色彩學子，特別感謝 x-rite PANTONE 在量測與配墨方面提供資源；Epson 台灣愛普生在廣色域微噴輸出的大力贊助；Idealliance Taiwan、科億印刷和紅藍印刷在印刷色彩標準的協助；以及令人期待的 Portrait displays 動態色彩聯合實驗室等，因為要感謝的人很多，無法一一列舉，僅能更致力於色彩的教學與研究茲為回報。

戴孟宗

2024 孟夏

C5 / M95 / Y100

# 1

## 色光與視覺
### Spectrum and Color Vision

　　光源、色物體與觀測者是構成色彩現象的三個必備條件，在人眼觀測色彩的流程中，這三項條件大大地影響了我們對於顏色的感受和判斷。換句話說，只要能針對這三種條件中的特性加以改變，人類的視覺就會產生截然不同的影響與變化。

### 電磁波頻譜
什麼是電磁波頻譜呢？

### 可見光和顏色
可見光存在於紅外線波和紫外線波之間，而白光則是由不同顏色的光所組成的。

### 眼睛裡面是什麼樣的呢？
眼睛是身體上僅次於大腦，第二複雜的器官，其複雜程度就像一部相機，你知道人眼是如何運作的嗎？

# 1-1 日光與色光

　　無色透明的日光是色彩的根基，西元 1666 年牛頓（Isaac Newton）發現太陽光經由三稜鏡折射後，會被分解成紅、橙、黃、綠、藍、靛、紫七種主要色光，意即太陽光是由不同顏色的色光所組成，若將所有的色光混合，便可以還原為無色透明的日光，而彩虹現象正與牛頓三稜鏡實驗所發現的結果相符。

　　在光線傳播的過程中，若遇到不同物質或媒介，光線前進的軌跡會收到影響，而偏離原來預定的路線，這種現象稱為「光的散射」。天空和海水原為無色且透明，但在陽光進入大氣層時，會形成散射現象，其中波長愈短的色光，其散射現象愈明顯。例如：短波長的藍色色光在空氣中的折射會比長波長的紅光來得活躍。

---

**白光 White light**

「白光」並非白色的光線，而是指透明無色的光線。「白」的意思為純淨、透明，而不是指色光是白的。

---

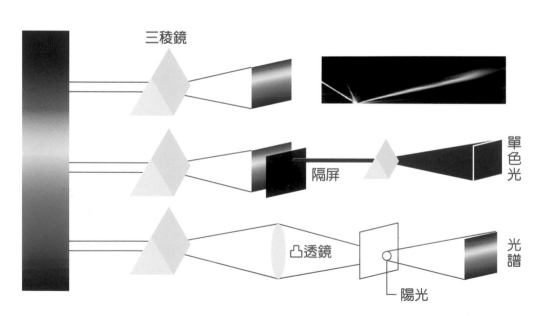

■ 牛頓發現陽光可分析出不同的色光，而這些被分解出的色光混合在一起時可以得到透明的陽光。

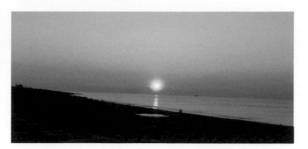

■ 陽光進入大氣層時，短波長的藍色色光會比其他色光來得活躍，造成藍光佈滿天空而形成藍天。

■ 長波長的紅、橙色能穿越較厚的大氣層而不被耗盡，因此日落時的景象才會看起來一片橘紅。

因此，當陽光普照時，藍光會佈滿整個天空。而日出、日落時分，太陽中長波長的色光會以折射的方式穿越大氣層，短波長的色光在穿越時大多都已折散殆盡，所以晨曦與夕陽時的天空才會看起來是橘紅色的。

光線前進速度雖快，但只能直線前進，而所有人眼看到的顏色皆是色光，但必須剛好筆直進入眼睛的色光才算有效色光。人眼接受色光的方式有三種：直射、透射及反射。

第一種「直射」是本身會發出有色色光，並直射進入眼睛的光源，舞台的燈光就是常見的例子，光源不需經由色物體的反射或透射就能直接進入眼睛。

第二種「透射」是物體透射的色光，當光源位於半透明的色物體後方，光源會穿過色物體而透射出色光，最後被眼睛接受。燈籠呈現出的光就是透射式色光。

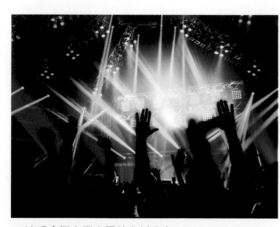

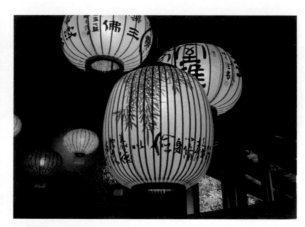

■ 演唱會舞台燈光屬於直射色光。

■ 燈籠為透射式色光。

9

第三種「反射」是來自於物體反射的色光，光源照射到物體後，物體會反射部分色光到眼睛，這就是物體色。蘋果所呈現的紅色即是光照到物體後所反射的色光。

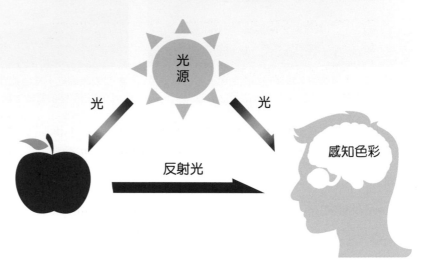

■ 人眼看到的物體色是由日光照射，物體吸收了部分色光同時反射部分色光，反射的色光就是人眼看到的物體顏色。圖中蘋果反射了紅光，那是因為某個角度的紅光剛好投射入眼睛，而太陽光也會同時進入人眼。

人眼所看到的顏色不論是反射或是直射都是色光，顏色是一種頻譜的色光，而對色光的感知則是每個人對顏色主觀與客觀的綜合感覺。

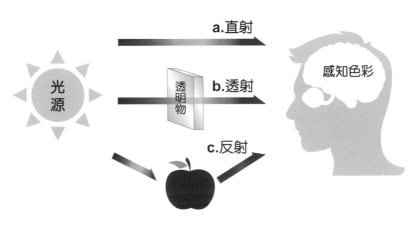

■ 人眼接收色光的三種方式：直射、透射與反射。

# 1-2 光譜

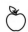

光是一種能量，同時也是一種電場和磁場在空間中以波的方式相互震盪的產物，換句話說，光也是電磁波的一種，藉由波長與振幅傳遞能量。

從牛頓的三稜鏡「光譜實驗」中，光源被分解成連續分布的光譜（Spectrum）。陽光是透過凸透鏡折射，依波長大小順序排列形成的色光，色光的分布範圍並不一致，其中橙色與黃色色光分布的範圍較小。

牛頓以光學的角度探討色光的呈現，使用奈米 nm 做為測量電磁波的波長單位，得出不同顏色的色光：波長 700nm 呈現出來的是紅光，400nm 則是藍光。人眼可以觀測到的波長範圍大約落在 380nm~730nm 之間，又稱為「可見光」（Visible Light）。

**奈米 Nanometer**

奈米為極小的長度單位，以 nm 表示，1nm 等於 $10^{-9}$ 公尺（十億分之一公尺），當物質以奈米為單位計算時，其物理性質與化學性質都會產生不同的變化，新的奈米材料可以延伸出許多新的應用科學技術。

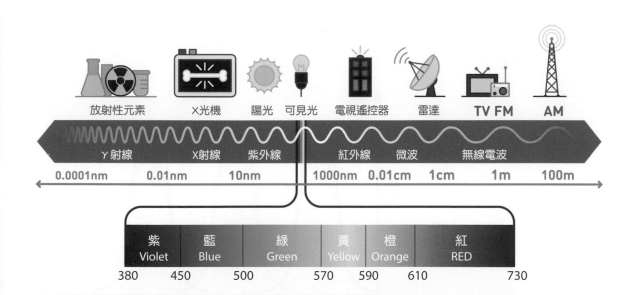

■ 人眼可見光的範圍大約在 380 ～ 730nm 之間，可見光的波長範圍僅占整體電磁波的一小部分。

| 色彩 | | 波長分布範圍 | |
|---|---|---|---|
| 紅 Red | | 610 ～ 730nm | 長波長 |
| 橙 Orange | | 590 ～ 610nm | |
| 黃 Yellow | | 570 ～ 590nm | 中波長 |
| 綠 Green | | 500 ～ 570nm | |
| 藍 Blue | | 450 ～ 500nm | 短波長 |
| 紫 Violet | | 380 ～ 450nm | |

■ 可見光光譜的分布。

　　可見光光譜的波長不同，代表的色彩就會不同，400~500 nm 波長的色光偏藍色色系、500~600 nm 波長的色光偏綠色色系、600~700 nm 波長的色光則偏向紅色色系。除了波長外，振幅也是波形重要的變數，波長相同但振幅不同的光譜，代表顏色相同，但深淺不同。可見光光譜的振幅會影響色彩的強度，振幅愈大，色光的顏色就會越飽和，振幅越小，色光較淡。色光無法再分解為其他色光，但可以逆向透過三稜鏡匯聚為最初的白光。

■ 振幅與波長的關係。

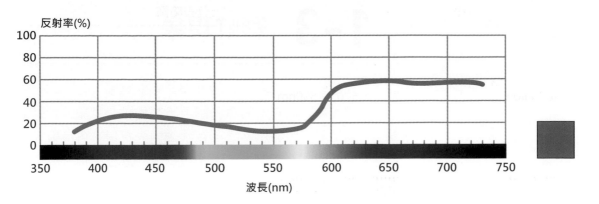

■ 上圖為粉紅色顏料的頻譜量測結果，可以看出此顏料在長波長的數值偏高。

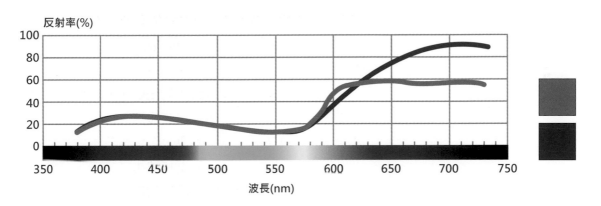

■ 紅色與粉紅色顏料的頻譜量測結果，顯示 2 種顏料的構成相似，但顏色強度不同。

■ 實際量測圖中物體顏色的頻譜分布，可以推知大部份的物體色都不是由單獨的特定頻譜所構成。

13

# 1-3 彩虹現象

從雨滴反射出來介於 40°到 42°角度的色光，是可見光的波長範圍。每個人所看到的彩虹都不是同一個，唯有特定角度的色光才能進入我們的眼睛，因此我們所看到的彩虹都是半弧形，而且彩虹跟視線是垂直的關係，無法從側面或其他角度看見彩虹。

大自然最能代表色彩的現象非彩虹莫屬，弧形的七彩光譜成為人們心中與繽紛劃上等號的色彩意象。彩虹的形成是陽光照射水滴後，在水滴內先折射、再反射、再折射離開水滴所形成，陽光在折射的過程中被分成不同的色光，其中反射角度在 40°到 42°之間的色光就是彩虹。特別要注意的是，光線折射的角度並非受水滴大小影響，而是取決於水的折射率，海水的折射率比淡水高，所形成的彩虹半徑會小於淡水所產生的彩虹。

為什麼彩虹的外觀經常是弧形或是半弧形呢？因為人眼的視覺方向與光線前進的方式是平行的，以彩虹的紅光而言，所有從雨滴反射出來的 42°紅光到了我們眼裡成了一道弧形。紫光的折射率最小，所以彩虹的色彩分布才會紅色在最外層，而紫色在最內圈。

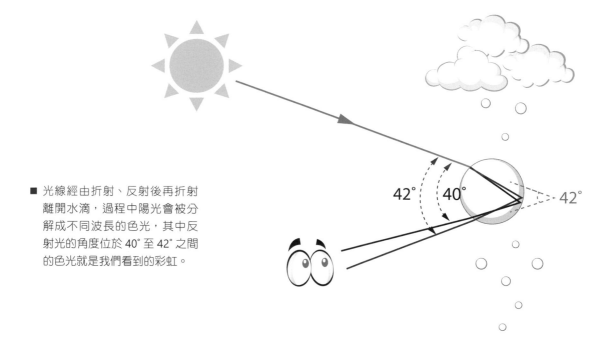

■ 光線經由折射、反射後再折射離開水滴，過程中陽光會被分解成不同波長的色光，其中反射光的角度位於 40°至 42°之間的色光就是我們看到的彩虹。

由側面角度來分析，由於彩虹會在觀測者視線的 40°到 42° 之間形成，當太陽的位置過高或過低時，水滴反射的色光就無法進入人眼，這也是彩虹不會出現在正午的原因。夏天空氣中水氣豐沛，加上陽光充足，雨後的下午有利於彩虹的形成。

陽光可以形成彩虹，月光是否也可以形成彩虹呢？答案是可以。月光是月球表面反射陽光後形成的光，若月光照射到水滴時，也可以形成彩虹，稱為「晚虹」。「晚虹」是罕見的現象，在月亮光線較為充足的晚上才可能出現，由於月光強度通常較弱，而且人眼在夜間的視覺能力也不好，因此晚虹的色彩現象並不明顯。

彩虹現象也可以藉由霧氣、噴水、露水或冰等媒介形成，要形成彩虹，不只空氣中需要含有水滴，太陽也得位於觀看者後方天空中較低的位置。當陽光由我們的後方照射到前方帶有水滴的雲層時，陽光便會穿過水滴產生折射與反射的現象，部分反射的光線可使眼睛接收到而形成彩虹。

**光譜 Spectrum**

光譜或頻譜指的是不同波長的光線，而不同波長的光譜代表不同的顏色，例如：波長 400 奈米（nm）為藍色色光，而波長 700 奈米（nm）則為紅色色光；人眼可見的光譜範圍約為 380 ～ 730 奈米（nm）之間。

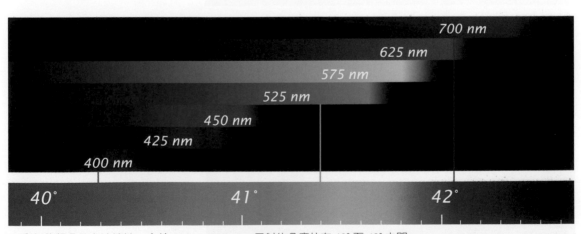

■ 彩虹的顏色具有連續性，介於 380 ～ 730nm，反射的角度位在 40° 至 42° 之間。

要產生完美的彩虹，帶有水滴的雲層最好是暗的，觀看者背後則需要較為明亮，較灰暗的背景會讓彩虹顯得更為飽和亮麗。

因為雲層位於高處，彩虹通常會在高於人眼的地方，但低於人眼或是平行於人眼的位置也有機會看見彩虹，像是瀑布附近或是飛機上。總結來說，太陽的位置、水滴分布的情況與觀測者的位置，都是影響彩虹呈現的重要因素。當形成彩虹的環境條件佳時，有機會形成「雙彩虹」，第二個彩虹會出現在主彩虹的上方，又稱為「霓」，「虹」與「霓」兩道彩虹會呈現「同心圓」狀。

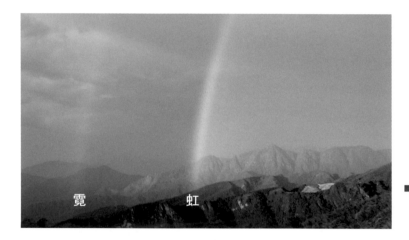

■ 「霓」是由彩虹反射而成，所以霓的位置會在彩虹的外圍。

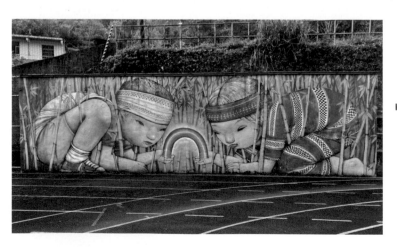

■ 泰雅族人相信死亡後的族人要走向永生的世界，必須通過彩虹橋（也稱神靈橋）。此畫位於新竹尖石的錦屏國小的操場。創作者為法籍街頭藝術家朱利安·馬利安（Julien Malland Seth）。

彩虹的七彩顏色在色彩應用上十分常見，容易使整體設計產生順序感與完整性，屬於最基本且經典的配色方式。許多產品在設計配色時會推出具有彩虹意象或是使用七色配色的產品來吸引不同的消費族群，這樣的配色能營造活潑的變化性與年輕的意象。

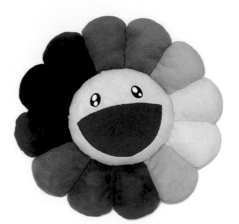

■ 村上隆的作品七色笑臉花便是運用彩虹的概念所創作。

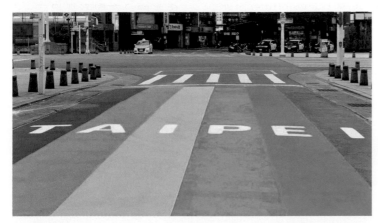

■ 臺北西門町的彩虹斑馬線，象徵時下年輕人活潑、熱情的特質。

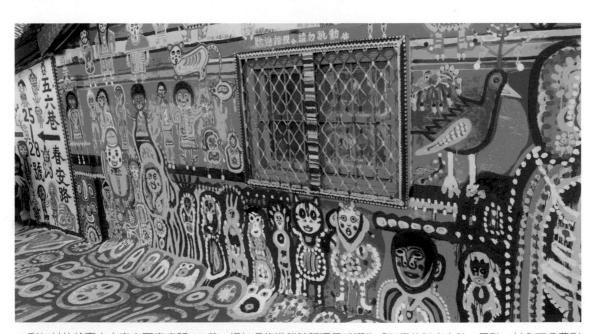

■ 彩虹村位於臺中市南屯區春安路 56 巷，經知名旅遊雜誌孤獨星球選為「世界的祕密奇跡」景點，村內可免費彩繪自創祈福卡，成為彩虹村共創藝術家，展現彩虹村素樸藝術的新生命！

# 1-4 色彩視覺三要素

光源、物體和眼球是構成顏色的三個基本要素，以下各別說明之：

## 一、光源

「光源」（Light Source）可以理解為「發出能量的物體」，例如：太陽光、燈泡、日光燈等。能量的高低強弱會使「光源」產生溫度上的差異，而不同能量的光源會因為溫度的差異，散發出不同的光。

陽光是最常見的光源，為人眼感知色彩的必備條件，也是決定顏色的關鍵因素之一。太陽光是由完整的色光所構成，但太陽光的強弱無時無刻不在變化，要如何定義光源呢？我們可透過「色溫度」（Color Temperature）來定義光源與區別光源的種類。

色溫度是十九世紀英國物理學家威廉·湯姆森（William Thomson, Lord Kelvin）制定的方法，在沒有光線的環境下，加熱一塊鎳（Ni）金屬，可以看見鎳金屬在高溫狀態下產生紅光，隨著溫度持續增加，光線會由紅光轉為白光再變為藍光。由以上鎳金屬的光線變化可知，其所產生的色光與溫度變化有關；再依照此現象，將光與溫度連結，這就是色溫度。色溫度的單位是以「絕對溫度」單位 K（Kelvin）來表示，例如：正午陽光的色溫度大約是 5000~6000K。

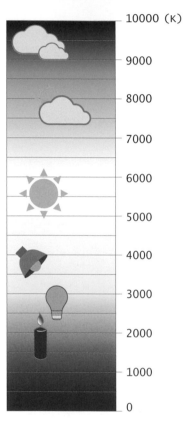

■ 隨著溫度的升高，光源所發出的色光會有所改變，可用來定義光源的種類。

絕對溫度零度 0K 等於攝氏 -273.15℃，為了計算方便，科學上普遍使用「絕對溫標（Absolute Temperature Scale）」，其轉換公式為：絕對溫度（K）= 攝氏溫度（℃）+273.15。

1913 年在奧地利維也納成立的國際照明委員會（CIE, International Commission on Illumination），制定出四種標準光源，分別為：$D_{50}$（5000K）、$D_{55}$（5500K）、$D_{65}$（6500K）與 $D_{75}$（7500K），其中 $D_{65}$ 是標準光源中最常使用的人工光源，看起來接近晴天時的平均日光，稍偏藍色，而 $D_{50}$ 看起來則類似正午的直射光，稍微偏黃色，現今多應用於印刷產業中。

標準光源 $D_{50}$、$D_{55}$、$D_{65}$ 與 $D_{75}$ 除了色溫度的條件外，還需要符合演色性等相關規範，意即 5000K 的色光不一定是標準光源，但 $D_{50}$ 的色溫度一定是 5000K。

| 標準光源 | 色溫 (K) | 相近光源 | 主要應用 |
|---|---|---|---|
| $D_{50}$ | 5000 | 正午直射日光 | 印刷、藝術品評價 |
| $D_{55}$ | 5500 | 閃光燈泡 | 印刷、室內照明 |
| $D_{65}$ | 6500 | 晴天平均日光 | 攝影、顯示器、電視 |
| $D_{75}$ | 7500 | 偏藍日光 | 攝影、顯示器 |

■ 4 種標準光源比較。

光源會影響人眼見到的物體顏色，如果照明及觀測條件改變後，兩個顏色看起來還是一樣的話，此現象稱作「絕對等色」（Matching），又稱為「同色同譜」；而兩個色物體只有在特定的光源觀看時，才出現相同顏色的現象稱為「條件等色」（Metamerism），又稱為「同色異譜」。

**條件等色與印刷**

因「條件等色」是兩個顏色在特定光源下，顏色才會相同，例如：雷射碳粉與印刷油墨的輸出顏色僅在某特定光源下顏色相同，因此在評估印刷色彩時，需使用不同的標準光源來檢視。

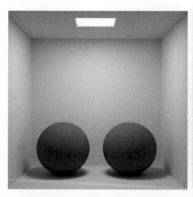 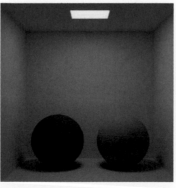

■ 「條件等色」（Metamerism）的現象。在部分光源下顏色一致，但某些光源下則顏色是有差異的。

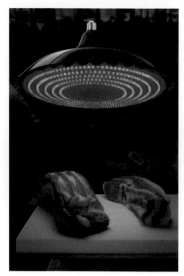

■ 紅光加冷白光會讓肉更加鮮紅新鮮，但容易誤導消費者購物上的判斷。

因應條件等色的現象，國際照明委員會制定了數值標準以評估光源本身的顯色能力，演色性（Color Rending）是指以明亮的白天自然光為標準，以人造光源與自然光源相比所產生的差異程度。

在不同光源的照射下，人眼所看到的色彩會有所不同，依照差異的程度可將演色性量化成數值。

演色性評估指數（Color Rendering Index, CRI）最高為100，日光燈演色性指數約為 60 至 70 之間，國際照明委員會（CIE）建議學校、辦公室、醫院等重要公眾場所，其照明演色性指數應至少在 70 以上。

許多水果攤販所用的燈光通常不是一般的日光燈，而是略帶粉紅的燈管，這樣可以讓水果看起來特別青脆鮮豔，這並不是因為水果本身對於色光吸收、反射的特性變了，而是光源改變了。總而言之，物體會受到本身特性及環境影響而產生不同的色彩結果。

| 常用光源 | 色溫 (K) | 演色性評估指數 (CRI) |
|---|---|---|
| 氙氣燈 | 5920 | 94 |
| 水銀燈 | 5900 | 17 |
| 標準燈箱 | 5000 | 94 |
| 夏天晴空陽光 | 6500 | 100 |

■ 常用光源的演色性評估指數（CRI）。

■ 物體對於色光的吸收與反射的特性大都是固定的，而物體的色彩表現深受光源影響，上圖為 5000K 的照明，下圖為 6500K 的照明。

## 二、物體

物體吸收與反射特定色光的特質大多是固定的，但所呈現的色彩卻並非恆常固定，原因在於照明可能改變。物體所反射的色光源自於光源，亦受制於光源。

物體呈現的色彩，來自物體受到光源反射、透射後刺激眼睛所產生的結果，可分為：「光源色」、「表面色」、「透過色」三種：物體本身就會發光直接刺激眼睛產生色彩感覺，稱為「光源色」；物體本身不

發光，而是透過物體表面吸收和反射光線後，刺激眼睛產生色彩感覺，稱為「表面色」；物體本身為透明或半透明的材質，光線除了吸收反射以外還穿過物體本身，透明物體的顏色也會影響最後的色彩，稱為「透過色」。

在不同的光源下，物體也會產生不同的色彩。陽光在不同時間、位置、地點所呈現的顏色會有不同，而日光燈的光源以「平均日光」作為依據來設計，因此一般進行觀測時，會選擇將物體放置於日光燈下。使用色溫較低的鎢絲燈時，色物體容易受到光源影響而偏黃，在高色溫的 LED 光源下，物體則會偏藍。

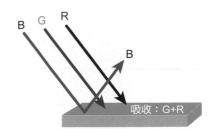

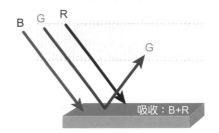

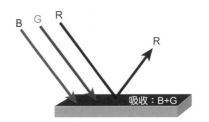

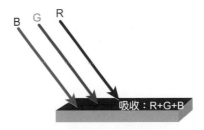

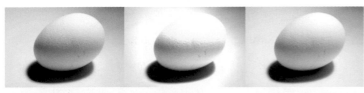

■ 不同光源下，相同的色物體會隨著光源不同而反映出不同的色彩，圖由左至右依序為雞蛋在日光燈、鎢絲燈與 LED 光源下所呈現的結果。

**Chameleon Changing Color**

■ 少數生物有能力改變外表的顏色，例如變色龍或是章魚。

■ 若將光源視為紅、藍、綠色光的一種組合，藍色的物體會吸收大部分的紅色與綠色色光，反射藍色色光；綠色的物體則會吸收紅色與藍色色光，反射綠光；紅色物體會吸收藍色與綠色色光並反射紅光，而黑色的色物體則會吸收大部分的色光，反射極少的色光。

## 平均日光

又稱為 $D_{65}$ 光源或人造光源，「平均日光」的色溫度為6500K，其目的在模擬太陽光，平均日光的計算方式是指一年中不分季節，一天中不分時段，對陰天時的北半球晝光進行測量的一個平均結果。

## 三、眼球

　　眼球是接受資訊最主要的器官，眼睛能看見物體的色彩源於色光經由瞳孔進入視網膜，刺激視網膜上的細胞產生色彩訊息，此訊息傳送到大腦視覺中樞，大腦再將訊息轉換為色彩感覺。

　　當色光進入眼睛，瞳孔（Pupil）會負責控制進光量，瞳孔結構調節範圍在 3 ～ 8mm 之間，功能與相機的「光圈」類似。在明亮的環境下，瞳孔會縮小以減少進光量，當照明不夠時，瞳孔會自動放大以增加進光量。適量的光線進入眼睛後，眼球的「水晶體」（Lens）會藉由變化厚薄程度來調整焦距。最後「適量且清晰」的色光便進到視網膜（Retina）。

　　視網膜中有二個用來接收刺激的重要細胞：錐狀細胞（Cones）與桿狀細胞（Rods）。錐狀細胞集中在視網膜中心，約有六百五十萬個，負責感知光線的色彩，可判斷物體的形狀；桿狀細胞又稱柱狀細胞，平均分布於視網膜上，約有一億兩千萬個，負責感知明暗及分辨物體的立體感。

　　色光到達視網膜後，錐狀細胞與桿狀細胞將光訊號（資訊）經由視神經傳遞至腦部，由大腦做出適當的處理與判斷，成為我們所感知的色彩。

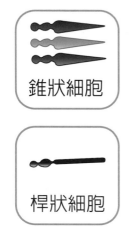

錐狀細胞

桿狀細胞

■ 色光先經瞳孔調整進光量，再經水晶體調整焦距，最後傳達至視網膜神經上的細胞。

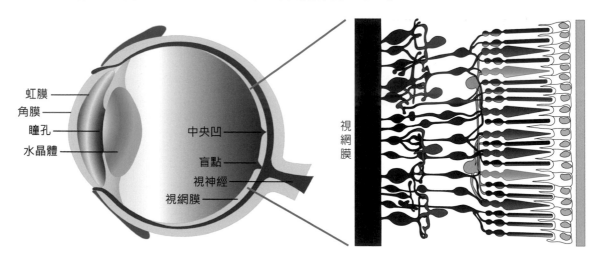

虹膜
角膜
瞳孔
水晶體

中央凹
盲點
視神經
視網膜

視網膜

在明亮的地方，人眼視覺功能由具感色作用的錐狀細胞所主導，若瞬間進入暗處，視覺功能則會改由感覺明暗的桿狀細胞負責，而視覺功能由錐狀細胞瞬間切換至桿狀細胞的過程中，人眼會從暫時看不見到逐步恢復視力，這樣的過程稱為「暗適應（Dark Adaptation）」。

相反地，若是由暗處突然進入明亮的環境，視覺功能會由桿狀細胞切換回錐狀細胞主導，此時眼睛會產生短暫的目眩現象而後逐漸恢復正常視力，此過程稱為「明適應（Light Adaptation）」。

「暗適應」所需的時間較長，大約 10 多分鐘，而「明適應」的切換時間則較短，僅需約 5 秒鐘，由明亮進入黑暗的環境時，例如：開車進入隧道，視力需要花費較多時間恢復，應特別留意安全。

突然關燈時，柱狀細胞的閾值並無立即下降，切換時會暫時看不見。

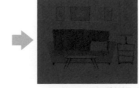

柱狀細胞作用後，能藉由剩餘的微弱光線判別物體的明暗與形狀，但光線不足時，會難以辨識色彩。

■ 暗適應現象。

突然開燈時，錐狀細胞作用閾值迅速上升，會一時目眩看不清楚。

適應後便能看清房間。

■ 明適應現象。

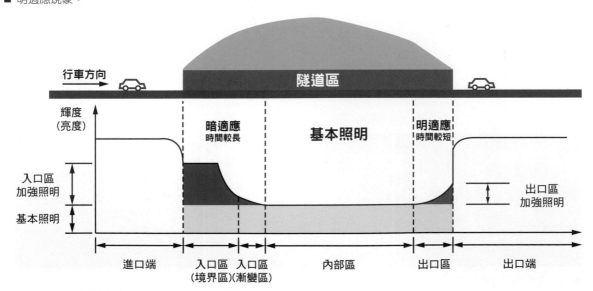

■ 隧道常在入口處安排較為明亮的燈光，以此減少暗適應的時間。圖為依照國際照明委員會 CIE88-2004 規範設計與規畫隧道各區域燈具的排列。

除了柏金赫現象，還有所謂的亨特效應（Hunt effect）。亨特效應是指物體的色彩會隨著整體的亮度變化而發生明顯改變。亨特在實驗中發現，當光源亮度愈高時，物體色彩之色調也會相對的變化。例如：物體的色彩在夏天的下午顯得更加鮮豔和明亮，而在傍晚則顯得柔和。在更亮的光源條件下，物體色看起來會更加鮮豔，色度也會隨著亮度的增加而增加。

眼睛感受不同波長的可見光時，會有不同的反應，因此變化所產生的曲線稱為「視感度曲線」。前述提到，在照明充足時，視覺系統主要會讓錐狀細胞負責作用，有良好的顏色判斷能力，最高感度約在 560nm；照明不足時，視力會由錐狀細胞轉換至由桿狀細胞主導，此時判斷明暗輪廓的能力較好，最高感度則會落在 510nm 左右，此時人眼會自動形成暗適應，同時錐狀細胞最高的感度會集中於短波長藍光區域，稱為「柏金赫現象」或「柏金赫色偏移」（Purkinje Effect 或 Purkinje Shift）。

之所以會產生柏金赫現象，則是與人類視網膜中主導色彩辨識作用的錐狀細胞對於黃光的感知最為敏銳，而主導明暗辨識作用的桿狀細胞對於藍綠光線較為敏銳等特性有關。

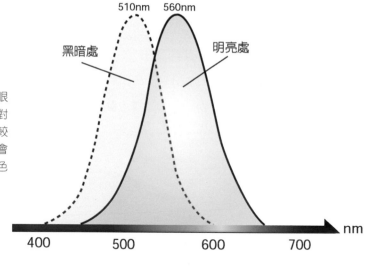

■ 桿狀細胞視感度曲線。人眼在光線充足時，桿狀細胞對於 560nm 波長的黃綠色光較為敏銳；當光線昏暗時，會改為對 510nm 左右的藍綠色光較敏銳。

■ 在白色或高明度的光源中，紅色比藍色的明度強了 10 倍，但在低明度的光源下，藍色比紅色的明度卻強了 16 倍。簡單來說，當光線昏暗時，人的視覺感知功能會從彩度優先轉換成明暗優先，對於藍綠色的感知也就會比紅色來得更為敏銳。

# 1-5 眼睛疾病

電腦或手機螢幕的藍光指的是波長在 400 ～ 500nm 間的色光,藍光的波長較短,意即頻率較高,屬於較為活躍的色光,視網膜若長時間處在藍光的照射下,容易受傷或病變的狀況。「黃斑部」位於眼球視網膜的正中央,是人眼視覺最為敏銳的位置,過度用眼或是長期受藍光照射可能會造成黃斑部受損,嚴重時甚至會導致視力喪失。

■ 輪流以左右單眼觀看下圖「阿姆斯勒方格表(Amsler Grid)」中心的黑點,若發現方格表中的線條出現空缺或彎曲變形時,很有可能是黃斑部已經出現受損的情形。

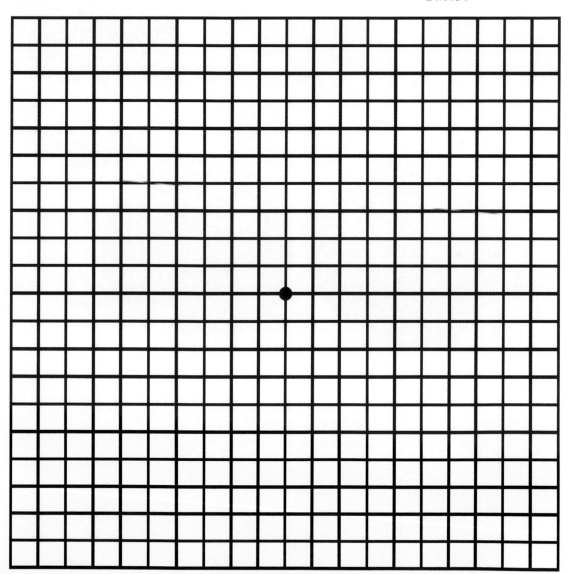

色盲是因為視網膜的錐狀細胞有缺陷或是發生病變造成，色盲檢測圖是由不同顏色的圓點構成，紅綠色型色盲者會將紅色與綠色圓點判斷成灰色，「色弱」則是對於顏色的辨識能力較弱，而非色盲。

有些人對於顏色的辨識並非全然沒有功能，色盲程度較弱者可以加帶有色鏡片以強化特定顏色的效果。

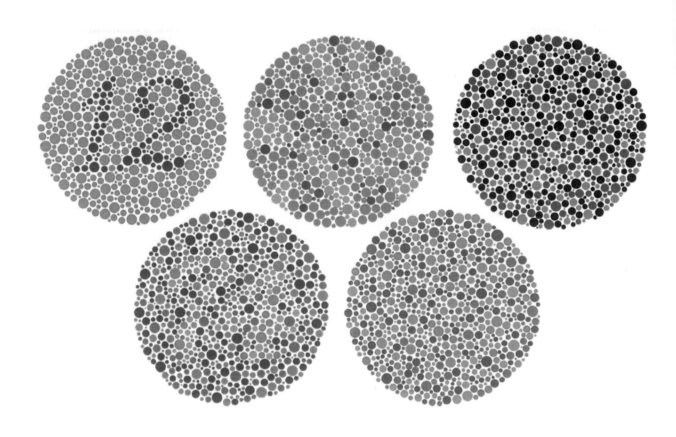

■ 色弱指對於顏色的辨識能力減退或較弱的人，有幾種不同的色弱，其中紅綠色弱是最常見的；正常視力的人應可看到數字 12、2、42、74、6。

■ 色盲人士在紅色與綠色的辨識上較為薄弱，由左到右依序是正常視力所見影像、紅色盲、綠色盲人士所見結果。

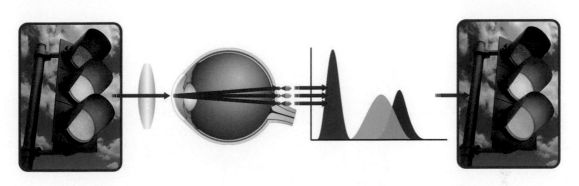

■ 有些人對於顏色的辨識並非全然沒有功能，為了緩解色盲的症狀，患者可以透過佩戴眼鏡進行矯正。色盲眼鏡鏡片表面會塗抹一層補色阻斷劑，鏡片上面的顏色會與光線中的光譜單色疊加，如此就可以使眼睛感受到不同的顏色變化。

## 課後活動 Homework

1. 請搜尋與彩虹相關的故事、影片或廣告，分析並且說明您最喜歡的例子。

2. 請解釋視網膜可以分辨判斷顏色的原因為何？

3. 請說明色彩產生的三個必備要素為何？它們是如何影響顏色的表現？

C5 / M70 / Y95

# 2

## 色彩三要素
### Three Elements of Color

　　人們對於顏色的感受與認知天生帶有主觀偏好，但同時具有客觀的共識，雖然每天都能看見色彩，卻又很難精準描述色彩，例如星巴克綠是哪一種綠？台客藍是什麼樣的藍？鈷藍色又是指什麼顏色？藉由了解顏色的分類及表示色彩的方式，才能明確的溝通顏色的細微差異。

### 我們為什麼可以看見色彩？

接觸設計、配色、穿搭前，都必須先建立基礎的色彩學知識。

### 關於顏色的一些奇怪事情

色彩理論對傳統或數位的藝術都非常重要，並且適用於角色設計，概念藝術，以及各種類型的插圖！

### 色相、明度、飽和度

掌握混色的技能並應用到繪畫創作中。

**有彩色與中性色**
**Chromatic & Achromatic**

有彩色（Chromatic）指的是帶有色彩的顏色，例如：紅、橙、黃、綠、藍等顏色；而中性色（Achromatic）則是黑色、白色及不同深淺的灰色，又稱為無彩色。

有顏色的色彩稱為「有彩色」（Chromatic），黑、灰、白則稱為「中性色」或「無彩色」（Achromatic），中性色沒有色調上的變化。某些超過印刷色域的顏色稱為特別色，例如：金色、銀色或螢光色。

有彩色可分為「純色」、「清色」與「濁色」，純色即繪畫時所使用的顏料原色，清色及濁色是純色中加入中性色。依加入中性色的不同，可分為：明色、暗色、濁色。

## 1　明色

又稱為「加白」，指在純色中加入白色，形成較白、較淡的顏色，使其變白、變明亮，也可稱為粉彩（Pastel）。所謂變粉或變白，與變淡或變透明是不同的意思，例如：粉紅就是一種紅色色調的變化，而淡紅色則是打淡或稀釋後的結果（本書未使用白墨，左圖為淡紅色，並非明色的結果）。

## 2　暗色

又稱為「加黑」，是在純色中加入黑色，形成較暗的顏色，過多時會成為黑色，例如：綠色加入黑色後產生墨綠色。

## 3　濁色

又稱為「加灰」，在純色中加入灰色顏料，灰色顏料的深淺會造成純色變暗或變亮，然不論變暗或變亮，純色的飽和度都會降低，相較之下顏色會變得混濁。

| 純色 | + | 白 | = | 明色 |
| 純色 | + | 黑 | = | 暗色 |
| 純色 | + | 灰 | = | 濁色 |

| 類別 | | | |
|---|---|---|---|
| 有彩色 | 純色 | 色料或顏料 | |
| | 清色 | 明色 | 純色加白 |
| | | 暗色 | 純色加黑 |
| | 濁色 | 濁色 | 純色加灰 |
| 無彩色 | 黑、白、灰 | | |
| 特別色 | 金色、銀色、螢光色 | | |

■ 色彩的分類。

# 2-2　色彩命名

為了溝通、理解所看見的色彩，人們因而對顏色取名，常見的色彩命名方式有「基本色名」、「系統色名」與「固有色名」三類：

## 1 基本色名

最基本的純色色相名稱，例如：紅、橙、黃、綠、藍、紫，皆為描述單一意義的獨立色彩。此外，基本色名需符合下列四個條件：

(1) 不帶有程度，例如：略黃的紅或略藍的綠。

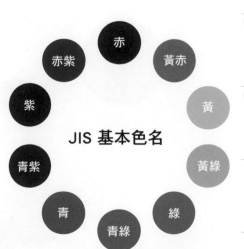

JIS 基本色名

赤　黃赤　赤紫　紫　黃　青紫　黃綠　青　青綠　綠

■ JIS（日本工業標準）有關於該顏色名稱的標準。

(2) 不能混合其他色名，例如：橘紅或藍紫。

(3) 不能含有特定的喻意，例如：酒紅或芥末黃。

(4) 必須是廣為人知的名稱。

## 2 系統色名

以色調形容詞加上基本色名組成系統色名，例如：略黃的紅、略藍的綠、略綠的藍，或是淡紅色、暗藍色、淺綠色等。

## 3 固有色名

■ 彩虹的紅、橙、黃、綠、藍、靛、紫的說法其實是以這七種色相描述顏色種類，有許多色彩系統的色相環也是依照此順序排列。

約定俗成或是生活中常見物體的顏色，也稱為傳統色名，大多為以直覺性就能判斷出的顏色，例如：芥茉黃、玫瑰紅、孔雀藍等。

■ 固有色名是以具有代表性的物品顏色來命名色彩，玫瑰紅、孔雀藍都屬於固有色名。

# 2-3 色彩三要素

　　普遍認為人眼可分辨出一千萬種左右的顏色，然口語上常用的色彩名稱並不精準，有時亦不符合需求，該如何精準描述所見的顏色呢？

　　定義色彩時，可將顏色劃分為三個面相：色相（Hue）、明度（Lightness/Value）與彩度（Saturation/Chroma），每種顏色都是獨特的色相、明度與彩度變化的組合，當三要素的其中任何一項產生變化時，就是另一種顏色。此種表示色彩的方法，能夠有效建立色彩系統，因此色相、明度與彩度被稱為「色彩三要素」，是現代色彩科學的重要概念。

## 一、色相（Hue）

　　色相是色彩類別或族群的概念，人們習慣以「色相」來描述或分類色彩，把相似色相的顏色歸類在一起就是「色系」了，「紅色色相」並非指某個特定紅色，而是由一系列不同的紅所組成，例如：粉紅、酒紅、橘紅等，這些顏色都帶有一定程度的紅，但彼此又有差異。色相所代表的是不同的色彩種類，不具大小程度的差別，也沒有強度的順序變化。

## 二、明度（Lightness/Value）

　　明度（Lightness）是視覺感知到的亮度（Luminance），而亮度則是光的線性量測值。人眼對光強度的感知是非線性的，光量倍增後，人眼只會感知到略有增加而非加倍，而明度則是人眼對光強度感知的線性預測。在孟塞爾、HSL 或 CIELAB 等色彩系統中，明度是獨立於色相和彩度的黑灰白無彩色變化之外的存在，而在顏料或油墨的色料減色法中，純色經由加入黑、灰或白色顏料改變明度，形成暗色、濁色或清色。明度最大的特點在於顏色越明亮，明度越高；顏色越暗沉，明度越低。

■ 純色加白或黑的明度變化。

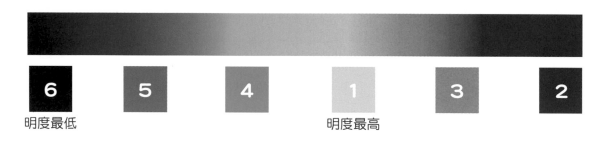

■ 有彩色在明視度上的差異。

明度與色彩有時會產生衝突，當明度極高或極低時，顏色會趨近於白色和黑色，不容易辨識顏色，因此沒有「又亮又紅」或是「又暗又黃」的顏色。明度也能產生強弱或距離感，例如黑白的鉛筆素描或中國的水墨畫就是透過明暗程度的變化，來營造畫面遠近與立體的感覺。

不同的色相在明度上是否有差異呢？以色彩三屬性而言，色相變化並沒有明度上的差異，然而，在視覺感受上，不同色相卻有明視度上的差別，在所有色相當中，以黃色的明視度最高，意即黃色的前進感覺或是視覺感知上最為顯著；

紫色明視度最低，意即紫色在視覺感知上較微弱，這樣的感覺屬於心理層面的感受，而非色彩科學上的量測。

「光」是視覺的必備條件，關於「明度」、「亮度」與「照度」等詳細的定義如下：

## 1 明度（Lightness/Value）

指人眼對光線亮度（Luminance）的視覺感知，也就是視覺上顏色的明亮程度，即是人眼對物體反射光的感知，明度一般用於客觀的視覺經驗，如孟塞爾、HSV或 HSL 等色彩系統。

■ 素描作品與水墨作品強調以明度變化 來表現立體感覺。

■ 黃色或是螢光黃在視覺的明視度上最高，台灣的計程車規範為黃 色，讓人容易辨識，進而減少車禍的發生比例。

## 2 亮度、視明度（**Brightness**）

指人眼對色光相對的感知，物體對於色光的吸收與反射特性是固定的，但光源是可變動的，當光源改變時，物體產生的反射光也隨之變動，人眼所接受到的亮度亦會有所不同，亮度或視明度是考量環境對明度感知的影響。

在一般用語中，亮度（Luminance）、明度（Lightness）與亮度（Brightness）意思接近，也常交互使用。

## 3 照度（**Illuminance**）

指光線照射在物體表面的光量，以每平方公尺的流明或勒克斯（lux/lx）為單位，照度與距離的平方成反比，距離愈遠，照度愈低。照度過高，光線可能刺激眼睛，照度過低則眼睛容易疲勞。CNS 國家照度標準依照不同場所，訂定合適的照度範圍：精密工作環境 1000lx、繪圖環境 600lx、閱讀環境 500lx、夜間棒球場燈光 400lx、辦公室／教室燈光 300lx、休閒環境 200lx、路燈 5lx、滿月 0.2lx、星光 0.0003lx。

流明 Lm

表示在單位時間內，光源所發出的可見光總量。

在 HSV（Hue Saturation Value）色彩系統中，Value 表示明度，HSV 又稱為 HSB（Hue Saturation Brightness），其中 B 指亮度 Brightness，與 Value 相似。

## 4 亮度、輝度（Luminance）

亮度（Luminance），又稱為輝度，指投射在特定區域與方向上的光線強度，或物體所反射到人眼中的光總量，主要用來描述照明光源的強度，例如螢幕的亮度，以每燭光每平方米（cd/m²）或尼特（nit）為測量單位。

Value、Lightness、Brightness、Luminance 與 Illuminance 都是與照明度有關的字彙，在理解亮度和照度之間區別時，可以想像檯燈照在書本上，亮度（Luminance）就是指燈泡所發出的光量，照度（Illuminance）則是照射到書本上的光量，兩者皆可使用設備測量出數值。

燈箱光源的亮度或輝度（Luminance）為 180 cd/m² (nit)，光源抵達色票上的照度（Illuminance）為 1773 lux 流明， Pantone 色票 495C 的明度（Value 或 Lightness）為 80（LAB=80 20 3），而色票的視明度（Brightness）則需視光源的變化而有所差異。

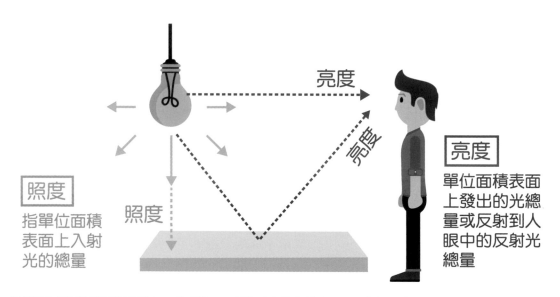

亮度

照度
指單位面積表面上入射光的總量

照度

亮度
單位面積表面上發出的光總量或反射到人眼中的反射光總量

■ 環境室內照明的測量強度是以 lux 為單位，而單位面積的光量則以 cd/m² 或 nit 為單位。

| 英文 | 中文 | 意義 | 定義 |
|---|---|---|---|
| Value | 明度 | 人眼對反射光的感知 | 色彩的明暗程度，從黑到白的程度 |
| Lightness | 明度 | 人眼對反射光的感知 | 色彩的相對明亮程度，通常在色彩空間中使用 |
| Brightness | 亮度、視亮度 | 人眼對光源的感知 | 描述視覺感知中的色彩明亮程度 |
| Luminance | 亮度、輝度 | 單位面積內看上去有多亮<br>單位：燭光每平方米（cd/m$^2$） | 表面反射光的亮度，物體發出或反射的光量 |
| Illuminance | 照度 | 單位面積內獲得的光有多少<br>單位：勒克斯（Lux/lx） | 描述光線在特定區域上的分佈和強度 |

■ 明度相關字彙的定義與比較。

## 三、彩度（Saturation/Chroma）

　　彩度（Saturation/Chroma）是指顏色的飽和程度或強弱程度，可反映顏色所含色料的多寡，或是色光的強度。

　　色彩愈飽和或愈質純，彩度愈高，因此純色在有彩色中，彩度最高。若純色加入灰黑白等中性色，則彩度降低，顏色越淡，彩度並不會因為照明改變而受影響，例如可參考孟塞爾定義彩度的方式。

　　如果將紅色 100%、紅色 60%+ 白色 40% 和紅色 40%+黑色 60% 三個色塊放置在一起，紅色 100% 因為未添加其他顏色，屬於純色，彩度最高。但若是在紅色 100%上添加其他顏色，都會使得紅色彩度降低，「紅色 60%+白色 40%」和「紅色 40%+ 黑色 60%」便是彩度下降的案例，而其中「紅色 60%+ 白色 40%」的彩度高於「紅色 40%+ 黑色 60%」。

紅色100%

紅色60%+白色40%

紅色40%+黑色60%

■ 彩度為顏色的純度或濃度。

彩度（Chroma）、飽和度（Saturation）與視彩度（Colorfulness），皆與顏色的強度有關，三者略有差別：

## 1 彩度 Chroma

指視覺上所看到的顏色，在扣除黑灰白含量後的顏色強度或濃淡，亦即純色的含量比例。彩度 Chroma 不會因為照明改變而受影響，例如可參考孟塞爾定義彩度的方式。

## 2 飽和度 Saturation

與顏色的彩度和明度有關，在孟塞爾色彩系統中，飽和度等於彩度除以明度，有固定的數值，不受環境照明影響。

## 3 視彩度 Colorfulness

著重於人眼對彩度的感知，為顏色抽離中性色後的純色強度，並考量環境照明的變數，為飽和度加上人眼因應亮度的適應結果，環境照明增加時，視彩度會隨之提升。

彩度、飽和度與視彩度都與人眼對於顏色的感知強度有關，無法進行物理量測，但可以進行心理感知程度的量測，孟塞爾物體的視彩度與亮度（Brightness）是基於彩度與明度（Lightness）衍生而成，物體的飽和度則與彩度成正比，而與明度成反正比的關係，因此在孟塞爾色彩系統等色相面上，相同飽和度呈輻射狀分佈。

透過數學座標的方式，色彩三要素的組合可以精準的定義顏色，而且使得色相、明度、彩度可以有線性量化的安排，以利後續色彩的溝通與應用，以及數據量化的發展。

| 英文 | 中文 | 意義 |
|---|---|---|
| Chroma | 彩度 | 常用於描述顏料的純度 |
| Saturation | 飽和度 | 常用於表示物體反射光的顏色強度 |
| Colorfulness | 視彩度 | 基於環境照明條件下，人眼對物體的主觀顏色感知 |

■ 彩度比較表。

■ 左側在光線照射下，有較高的亮度與視彩度，但兩邊的彩度相同。由於亮度與視彩度為正比，在較明亮的環境中，彩度與飽和度不會改變，但與人眼接收感知有關的視彩度會隨之增加。

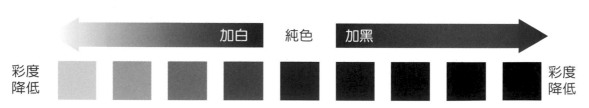

■ 純色彩度最高，加中性色使彩度降低。

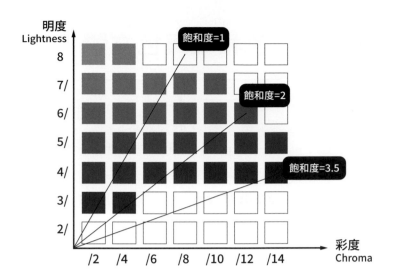

■ 孟塞爾色彩系統等色相面，相同飽和度呈輻射狀分佈。

■ 色彩三要素中，色相是色系上的變化，彩度是顏色濃淡的程度，而明度則是黑白濃度上的變化情況，這在一些概念軟體中便有這樣的應用。

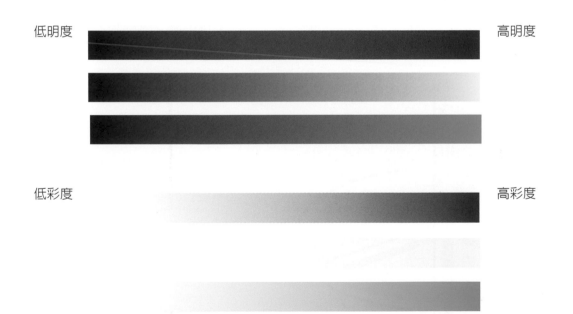

■ 彩度與明度判斷上容易令人混淆。

# 2-4 色相環與色立體

色彩三要素可系統性建構出類似數學 XYZ 座標的三度空間結構,稱為「色立體」(Color Solid),是色彩系統的基礎,數學座標內的點分別代表不同的位置,彼此絕對不會重複。基於此特性,「色立體」能精準定義不同色彩,方便色彩的溝通與應用,以及量化色彩的數據。

色立體包含「色相環」及「等色相面」等基本結構。色相環(Hue Circle)又稱為色輪(Color Wheel),牛頓將光譜色帶上的紅、橙、黃、綠、藍、紫依序排列,加入紅紫色使頭尾相接成環狀,成為最初的色相環。

色立體將色彩三要素「色相」、「明度」、「彩度」以有系統的方式組合,形成三度立體空間模型,垂直軸大部分為明度階段,頂部明度最高接近白色,底部明度最低接近黑色;水平軸為彩度階段,一般以無彩色定義為中心軸位置,越往內接近軸心彩度越低,越遠則彩度越高,最外側彩度最高的顏色即為「純色」。

■ 牛頓於 1704 年所出版的《Opticks》中收錄了第一個色輪。

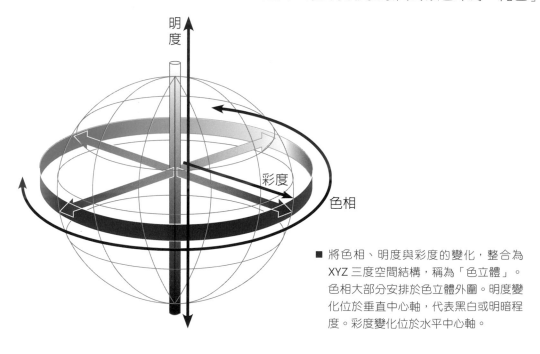

■ 將色相、明度與彩度的變化,整合為 XYZ 三度空間結構,稱為「色立體」。色相大部分安排於色立體外圍。明度變化位於垂直中心軸,代表黑白或明暗程度。彩度變化位於水平中心軸。

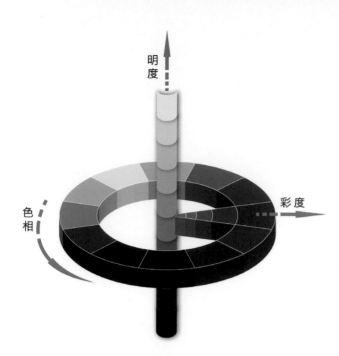

■ 孟塞爾是第一個把色相、明度和彩度分離成為感知均勻和獨立的尺度，並且是第一個系統地在三度空間中表達顏色的關係的人。

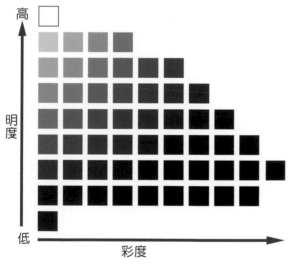

　　將色立體垂直剖開，產生的平面稱為「等色相面」，又稱為「同色相面」，是相同色相加上明度或彩度的變化，有次序排列構成的平面，可以清楚看到色調的變化。

■ 藍色的等色相面。

## 課後活動 Homework

1. 請說明「色彩三要素」為何？如何利用色彩三要素定義顏色？

2. 請解釋「色立體」為何？有何優點？

3. 色彩的命名法有哪幾種？試舉例說明幾個「固有色名」名稱與其特色。

C5 / M35 / Y100

# 3 色彩混色

Additive and Subtractive Colors

　　電視的影像是由三種不同的色光組合所成的，顏料也是這樣的情形，大部分的畫家並不會買 12 色或是 24 色的水彩，而是自行混合調配出想要的顏色。只要我們能把握住各種彩色傳播媒介的特性，便可創造出千變萬化的繽紛顏色。

三原色混色 | 互補色

將三種原色進行混合，可以得到新的色彩，再將其與及互補色混合，便可以得到灰色、黑色。

混光與色度學 -PASCO 實驗組

混光器可以混合紅、綠、藍三色光，創造出其他顏色，甚至可以產生白光。

麥斯威爾混色理論

麥斯威爾混色理論奠定了現代色彩學基礎，證明了所有顏色可由紅、綠、藍光混合而成，促進了數位影像和印刷技術的發展。

# 3-1 色光三原色

色光是有照明功能的能量,就像手電筒將電能轉換為光能,當色光的波長不同時,便可形成不同的色彩。日常生活中,單一頻譜色光的出現機會並不高,眼睛所看到的色彩大多數是不等比例色光的混合。

當加大色光能量時,色光的強度便增加,這也意味著彩度提升,但是當紅光、綠光與藍光三者同時增加混合時,其照明的程度也隨之增強,會愈顯得白亮,此時的彩度不增反減,甚至會形成「白光」的結果。

色光三原色是指紅(Red)、綠(Green)和藍(Blue)三種色光,這些色光無法再分解出其他色光,也無法經由其他色光混合而成,不同比例的三原色色光可以產生各種不同的顏色,稱為色光加色法(Additive Color Theory)。色光加色指的是當色光混合愈多,產生的色彩會更為鮮豔明亮。

## 一、色光加色法

色光加色法(Additive Color Theory)又稱為「加法混合」或「正混合」,指不同的色光混合會產生新的顏色,當越多的色光混合時,能量加總會使得照明越明亮,因此稱為加法混合。色光加色法極度影響我們的生活,電視、電腦螢幕與手機螢幕等,都是色光加色的常見產品。

色光混合模式又稱「RGB 顏色模式(RGB Color Model)」,這是一種加色模式,在這種模式下,色光在以不同比例重疊後,明度與彩度會增加,但混合越多色光時卻會趨近白光,色光混合模式可分為加色混合及中間混合兩種。

■ 當紅光、綠光與藍光三者同時增加混合時,會愈顯得白亮,此時的色彩彩度不增反減,甚至會形成「白光」的結果。

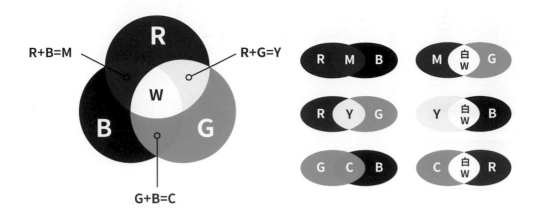

R+B=M    R+G=Y

R

W

B        G

G+B=C

R M B    M 白W G

R Y G    Y 白W B

G C B    C 白W R

■ 色光三原色紅、綠和藍，兩兩混合可產生青色、洋紅色和黃色，紅綠藍三種色光混合會產生白光。

　　色光相互混合出的顏色稱為第二次色，「紅色色光」加上「綠色色光」可形成「黃色色光」（Yellow）；「紅光」加「藍光」可形成「洋紅光」（Magenta）；「藍光」加「綠光」便可形成「青色色光」（Cyan）；而「紅光」、「綠光」與「藍光」三者等量的混合則會形成「白光」。

　　色光是產生色彩常見的方法，螢幕、手機或電視是最典型的色光混合應用，要產生繽紛的彩色影像則須混合不同比例的色光。

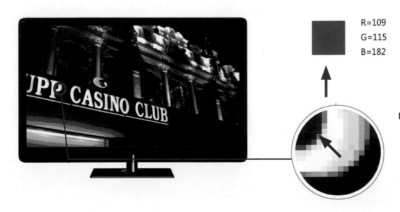

R=109
G=115
B=182

■ 電腦或手機螢幕是現代最頻繁的色光加色應用，顯示的圖像是由很多細微的像素所構成，而每個像素又由很多細微的紅、藍與綠色 LED 所構成。

■ 電腦螢幕經放大後，可以發現圖像是由極細小的紅、藍和綠色的色光並置混合而成。

■ 放大印刷品的圖像即可發現極細小的青色、洋紅色、黃色以及黑色黑點。

## 二、中性混合

中性混合（Neutral Mixture），又稱為「中間混合」，意指色光或色料並沒有實際地混合一起，而是透過視覺作用在視網膜中混合而產生混色的結果，屬於「色光的混合」，混合後明度為各顏色明度值的平均，因此稱為中性混合。

中性混合的特點是混色後明度不會降低，混合後的明度為各色的平均，螢幕影像即是極細小的紅、綠、藍色色光的排列，進而形成彩色影像；彩色印刷也是應用此原理，將原稿分色為極細小的青、洋紅、黃、黑網點，印刷時再堆疊成彩色圖像；點描派作品的繪畫技法也是如此。

■ 點描派以細小顏點來構成圖像，是中性混合的應用代表（作品為席涅克〈坎佩爾的景觀〉）。

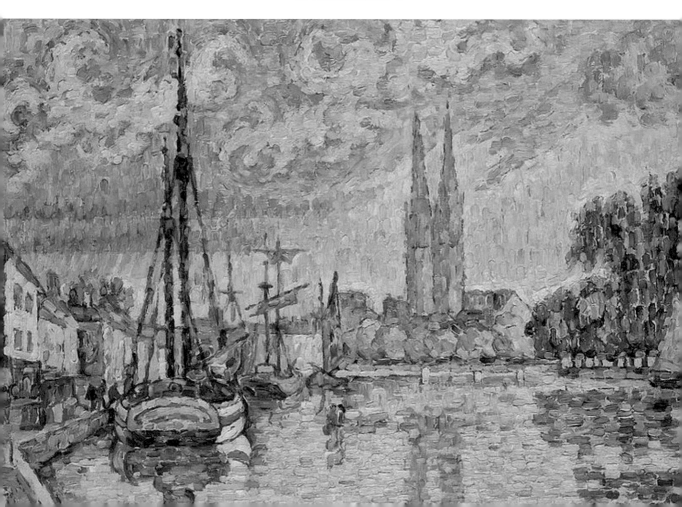

## 1 並置混合

並置混合（Juxtapositional Mixture）是將各種顏色以線性或點狀方式密合地並列在一起，在遠處觀看時，會依交錯程度和密度的不同，使色彩在視網膜中混合，例如：馬賽克、紡織品、點描畫、電視、電腦螢幕等，都屬於並置混色的應用。

## 2 迴轉混合

迴轉混合是圓盤上兩種或兩種以上的顏色在高速迴轉時顏色產生混合的現象，英國物理學家麥斯威爾（Maxwell）的旋轉實驗，不同色彩在高速旋轉後，色彩快速連續的反射至人眼視網膜上，形成混色現象，若混合的顏色為補色關係時，則會呈現灰黑色。

■ 馬賽克拼貼畫即採並置混合的方式呈現。

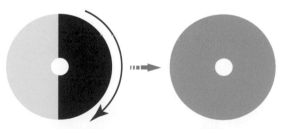 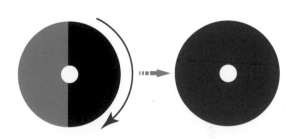

■ 迴轉混合時，顏色即會產生混合的現象。

# 3-2　顏料三原色

　　色料包含顏料與染料，能夠給物體或材料添加顏色或改變其顏色，每一種色料會同時吸收與反射特定的色光，從而呈現出不同的色彩，人眼所觀察到顏料的顏色，是光源經過色料後，所反射的色光，混合的顏料種類愈多，色調愈為暗沉，因此稱為顏料減色法（Subtractive Color Theory）。

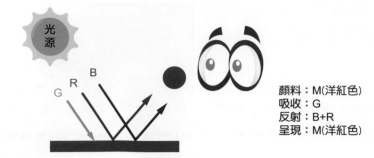

顏料：M（洋紅色）
吸收：G
反射：B+R
呈現：M（洋紅色）

■ 色料透過吸收與反射光線的方式呈現色彩。

## 一、顏料減色法

　　顏料減色法（Subtractive Color System）又稱為「減法混合」或「負混合」，指愈多顏料混合時，色光被吸收的比例就愈多，反射的色光相對變少，顏色的彩度或鮮豔度因此降低，當反射色光很少時就愈接近灰黑色，形成混濁的暗褐色，因此稱為減法混合。

　　顏料三原色分別是青色（Cyan）、洋紅色（Magenta）與黃色（Yellow），恰好是色光三原色（RGB）的第二次色，將三原色依不同比例混合，可產生出不同色彩，青色加上黃色，可形成「綠色」（Green）；青色加洋紅色，可形成「藍色」（Blue）；

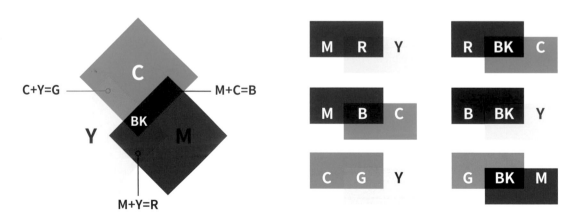

■ 色料三原色青色（C）、洋紅色（M）與黃色（Y），兩兩混合可產生紅色、藍色和綠色，變化混合的比例則可以產生各種不同的顏色。

洋紅色加黃色，可形成「紅色」（Red）；而「青色」、「洋紅色」、「黃色」三色混合時，理論上會形成灰黑色，實際上則會形成「棕黑色」，主因是顏料的純度不足。

　　黑色在輸出列印時的使用率極高，尤其文字或表格大都是黑色，黑色對於圖像的階調表現影響甚大，使用青色、洋紅色和黃色混合產生純度不足的黑，不如直接使用黑色油墨（BlacK），又因黑色油墨成本低、取得較容易、印刷後乾燥較快，所以在印刷輸出時，大都是使用青色、洋紅色、黃色以及黑色油墨，因而形成 CMYK 四色印刷色彩模式（CMYK Color Model），取代 CMY 色彩系統。

### 分色 Color Separation

分色的過程是將原稿的顏色根據減色法原理進行分解，利用紅、綠、藍三種濾色片對不同波長色光吸收的特性，將原稿分解為黃、洋紅、青與黑色的資訊，也就是印刷所使用四色印版的內容。

■ 傳統印刷利用變化青色、洋紅色、黃色和黑色（CMYK）墨點的大小來控制各個墨色的強弱，由於墨點極小，看起來就像原稿般細膩。

■ 藉由「分色」與「還原複製」的方法，彩色頁面的內容分解為 CMYK 四色色版圖，再將四色色版複製轉移至紙張，形成彩色印刷。

打開噴墨印表機即可發現有青色、洋紅色、黃色與黑色的墨水匣，列印時，頁面的彩色內容會被「分色」為青色、洋紅色、黃色與黑色四個部分，又稱為「色版」（Channel），將這四個部分重疊印在一起就會形成彩色的圖像。

## 二、色料的應用

色料通常用於著色、染色、塗料、油漆、墨水、化妝品、食品、塑料、紡織品、陶瓷等各種應用中，以創造各種不同的視覺效果。

很多人都有顏料混合的經驗，紅色與藍色的水彩顏料混合可以產生紫色，不同比例的紅與藍色水彩混合可以形成不同的紫色，變化紅藍水彩比例，可以形成無數種變化的紫色。

色彩的混合是設計人員或藝術創作者最基本的訓練之一，對於色彩的敏銳與應用亦可透過觀察與練習逐漸提升，再次以紫色為例，很多人需要紫色時會直接使用紫色的顏料，然而現成顏料的色彩種類是有限的，紫色的變化可以是活潑的淡紫色，可以是神秘性感的紫紅色，也可以是飽滿的茄子深紫色，其變化是無窮的，這無窮的變化於是衍生出無限的色彩感覺，畫家經常花很多時間思考與調配色彩，目的是要把他內心的情感化成色彩的表現。

■ 彩色噴墨、雷射印表機或商用印刷機所使用的油墨即是青色、洋紅色、黃色以及黑色四種。

■ 水彩或壓克力顏料的種類繁多，在調配喜歡的色彩感覺時，顏色的調配是繪畫很重要的技巧。

■ 色彩的種類變化無窮，畫圖時最常用的有彩色顏料是黃、紅與藍，經由比例改變的細微調整，可以調配出多變的色彩。

# 3-3 補色

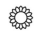

　補色（Complementary Color）一般指位於色相環上相對位置的顏色，例如：黃色與藍色、紅色與綠色。而光學物理上的補色則是基於色光與顏料間的互補特性。

　人眼看到黃色顏料為黃色，是黃色色光反射後進入眼睛，而黃色顏料對於色光的吸收與反射特性為何呢？黃色顏料具有吸收黃色以外的色光（藍光），反射黃光（紅光加綠光）的特性，所以人眼接收到黃色的訊號。

　當光源由原本紅光、藍光與綠光的組成改變為僅有藍光時，藍光照射在黃色顏料時呈現什麼顏色呢？根據上述黃色顏料對於色光吸收與反射的特性可知，黃色顏料應該反射紅光與綠光，此時光源並不含有紅光或綠光，所以沒有色光反射，而藍色光源則被黃色顏料所吸收，眼睛所觀測到的是「黑色」，這樣的關係為「互補色」，由此可知，「藍光」（Blue）與「黃色顏料」（Yellow）為互補的關係，「紅光」（Red）與「青色顏料」（Cyan）以及「綠光」（Green）與「洋紅色顏料」（Magenta）為互補的關係。

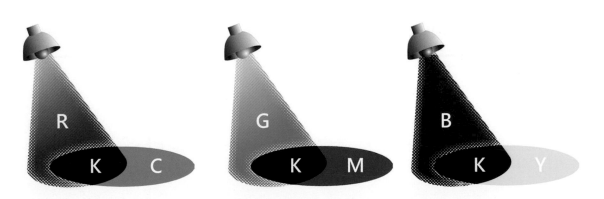

■ 補色可以視為色光加色系統與顏料減色系統的互補關係，紅光與青色顏料、綠光與洋紅色顏料、藍光與黃色顏料都會構成黑色的現象，彼此為互補關係。

■ 紅光與青色顏料、綠光與洋紅色顏料、藍光與黃色顏料為互補的關係，由光譜反射的情況可知，在這特定組合的色光與顏料關係中，都不會有色光反射，最終皆呈現黑色或是沒有色光反射。

**課後活動 Homework** ─────────────▼

1. 試比較油畫、水彩與色鉛筆繪畫，在顏色表現上的差異。

2. 色光與顏料的混合有何差別？說明你常使用的色光與顏料的例子。

3. 請詳細說明混合「紅色＋藍色」的結果是什麼顏色？

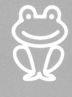

C45 / M5 / Y100

# 4 色彩系統
## Color Systems

　　如何系統性表達色彩資訊呢？為了精確的對顏色設定或量測，各式的色彩系統（Color System）因應而生。色彩系統以科學量化的方式定義顏色，使色彩有了精確、客觀的描述方式。現今有多種色彩系統，各有其優點與特色，以因應不同產業需求和規範。

### 孟塞爾色彩體系

Munsell 色彩體系提供標準化色彩衡量，具有科學基礎、系統化、易用性，廣泛應用於各領域。

### NCS 自然色彩體系

NCS 是一種用於準確描述和溝通色彩的標準，有助於設計、製造和藝術創作中的色彩選擇和協調。

### 從數學角度看色彩！
### CIE 色彩空間

CIE 色彩空間以數學定義色感，為色彩度量與科學研究提供標準化基礎。

■ 約翰尼斯 · 伊登（Johannes Itten，
1888~1967）。1919 年 至 1922 年
間任教於包浩斯，負責「形態課
程」，1920 年他出版著作《色彩
論》，提出包含 12 色的「色環」。

■ 阿爾伯特 · 孟塞爾（Albert Henry
Munsell ，1858~1918）是美國畫
家、藝術教師與孟塞爾色彩系統的
發明者。

# 4-1 伊登色相環

　　色彩與我們的生活密不可分，有著多元的應用範疇，
在藝術創作上，水彩、壓克力顏料、色鉛筆、蠟筆等材
料各有不同的色彩表現方式；在傳播媒體裡，不同的傳
播媒介和顯示設備多少會有色彩呈現上的差異；在印刷
媒體中，如何忠實將螢幕上的色彩再現於紙張，特殊油
墨的色彩又該如何表現與應用，都是顧客滿意的指標；
甚至在建築、油漆、電子與通訊產品等產業，色彩都是
產品成功與否的關鍵要素之一。不同的產業、產品與材
料對於色彩的設定與評估，使用的標準與方法自然都不
同，所幸因為數位科技的發達，在色彩溝通上的效率將
大幅提升且更為精準。

　　色彩系統（Color System）是以科學量化的方式定義
顏色，使色彩有精確、客觀的描述方式。現今可見的多
種色彩系統，都是為了不同的產業特性或是出自不同的
定義色方式而開發出來，每種色彩系統都各有其優點
與特色。伊登 12 色相環是出自瑞士近代色彩學家伊登
（Johannes Itten）所著的《色彩論》一書，是色彩系統
化的先河。孟塞爾（Munsell）色彩系統則是 1931 年由
美國美術教師孟塞爾（Albert H. Munsell）所發表，是
色彩系統進入三度空間思維的開端。而在大眾傳播產業
中，電視媒體應用 RGB 的色彩系統，印刷業則以 CMYK
色彩系統為主，各有其不同的色彩應用原理。

　　對於顏色的判斷通常會受到主觀或客觀的思維，以及顏
色本身變化的細微程度，使得人們很難精確的描述色彩，
唯有透過色彩系統以科學量化的方式定義顏色，可使色彩
的使用更為精確、客觀，且跨進了數位化的應用層面。

　　1920 年，瑞士表現主義畫家伊登任教於包浩斯期間提
出由十二色構成的色相環，又稱為伊登色相環，這是色
彩相關論述與系統化的起源。

　　伊登色相環是平面二度空間的色彩系統，在伊登色相環中，著重於色相的表現，不含明度與彩度上的變化，常用來練習調色以及配色，伊登色相環定義紅、黃、藍為三原色，又稱為第一次色。將三原色兩兩混合會產生「橙」、「綠」與「紫」，稱為第二次色。再將第二次色與三原色兩兩混合，會產生「紅橙」、「黃橙」、「黃綠」、「藍綠」、「藍紫」和「紅紫」六種顏色，稱為第三次色。綜合三原色、第二次色與第三次色，總共有十二種顏色。伊登色相環可以幫助我們瞭解顏料混合的結果，色相環中處於對角的顏色，在配色上為補色關係，例如：紅色的對角是綠色，紅綠互為補色。

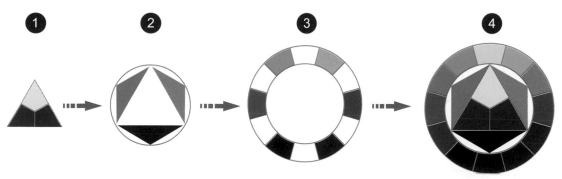

■ 伊登色相環的組成可分為三原色、第二次色與第三次色。黃、紅、藍三角形就是三原色，橙、綠、紫即是由紅、黃與藍三原色所混合的第二次色，最外層的第三次色即由三原色與第二次色混合而成。

■ 伊登提出色彩面積比例調和的關係，其中黃色、橘色、紅色、紫色、藍色和綠色的面積比例分別為 3：4：6：9：8：6，則顏色間可以在視覺上形成調和的效果。

# 4-2 孟塞爾色彩系統

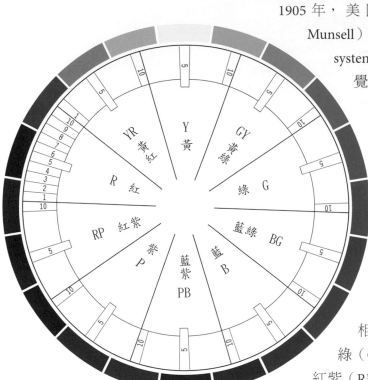

■ 孟塞爾的基礎色相由五原色紅、黃、綠、藍與紫，加上黃紅、黃綠、藍綠、藍紫與紅紫所構成。QRCode 為 Munsell 官網。

1905 年，美國畫家兼教師孟塞爾（Albert H. Munsell）發表了孟塞爾色彩系統（Munsell color system），這是第一個將顏色建立在人眼視覺感知，及將色相、明度與彩度獨立等量變化，並有系統的組成三度空間的立體模型。這些特色使得孟塞爾色彩系統成為色彩研究發展中，最為實用且歷久彌新的系統，對於後續色彩系統的影響深遠。

孟塞爾色彩系統中，色相環以赫姆豪茲（Helmholtz）的心理五原色：紅（R）、黃（Y）、綠（G）、藍（B）、紫（P），中間再分別插入相鄰兩色的中間色：黃紅（YR）、黃綠（GY）、藍綠（BG）、藍紫（PB）與紅紫（RP）五色，總共 10 種基礎色彩，將 10 種基礎色彩再細成 10 等分，基礎色彩位於每個基本色的第五等分的位置，例如：5R 為純紅色，1R 是偏紅紫的紅色，10R 則是偏黃紅的紅色，形成 100 種色相的色相環。

孟塞爾色彩系統在明度的變化上共分為 11 階段，以 N0 ～ N10 表示，N0 為黑色，N10 為白色，中間則有 9 種不同階調的灰黑色變化，位於色立體的中心垂直軸，往上明度越高，往下則越低。彩度的變化最多為 14 階，位於色立體的方向，0 代表無彩色位於中心軸上，距離中心軸越遠彩度越高。基礎色彩的彩度變化程度不同，其中紅色（5R）的彩度階調變化最多，共有 14 階，藍綠色（5BG）的變化則僅有 6 階。

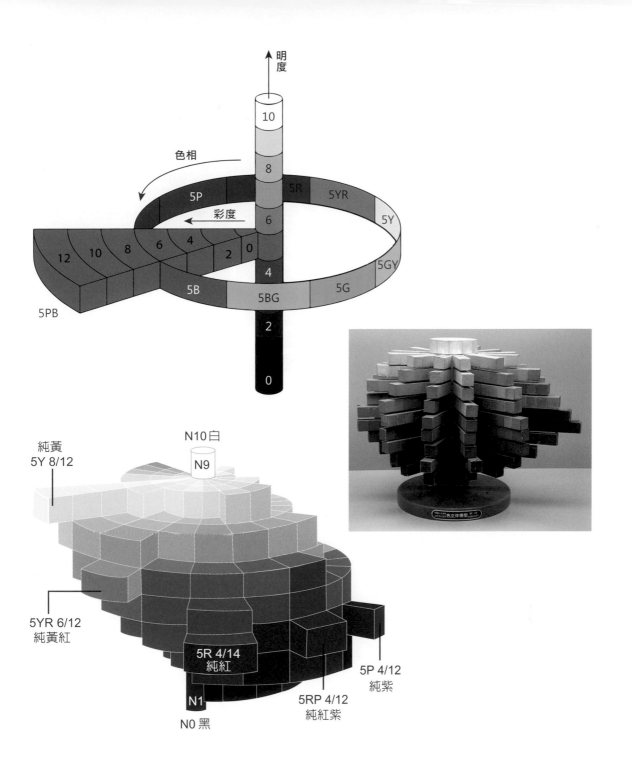

■ 孟塞爾色彩系統三度空間由色相、明度與彩度所構成,中心軸表示明度的變化,往上明度愈高,往下則愈暗;圓周上表示彩度的變化,由中心軸往外延伸,則表示彩度增強。

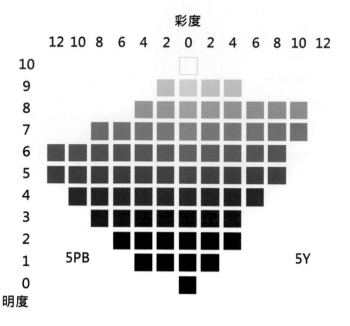

彩度

| 12 10 8 6 4 2 0 2 4 6 8 10 12 |

10
9
8
7
6
5
4
3
2
1
0

5PB　　　　　　　　　　　　　　　5Y

明度

■ 以孟塞爾色立體中藍紫色（5PB）與黃色（5Y）的等色相面為
例，垂直為明度階段，水平則是彩度階段。

所謂的「表色法」
就像是一個色彩公
式，透過這個公
式，可以將色彩清
楚的量化成數值，
如同透過座標查找
地圖上的位置，每
個顏色在色彩系統
內都有專屬的座
標。

孟塞爾的色立體由等色相面所構成，外觀像是一棵樹，常被
稱為孟塞爾色彩樹（Munsell color tree）。孟塞爾色彩系統的
「表色法」由色相、明度與彩度所構成，以「H V/C」表示，
其中 H 代表色相（Hue）、V 代表明度（Value）、C 代表彩度
（Chroma）。

例如：「5PB 6/10」表示這個顏色的色相是 5PB，由於明度
與彩度的階調皆由 0 開始，因此明度是 6（第 7 階）、彩度是
10（第 11 階），形成中明度、高彩度的藍紫色。

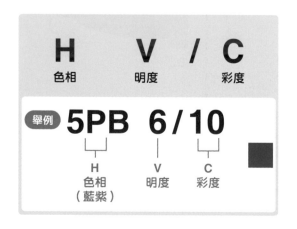

| **H** | **V** | **/** | **C** |
| 色相 | 明度 | | 彩度 |

| 舉例 **5PB** | **6** | **/** | **10** |
| H | V | | C |
| 色相 | 明度 | | 彩度 |
| （藍紫） | | | |

　　孟塞爾的色彩面積理論中，色彩強度是「明度」與「彩度」的乘積，明度或彩度高的顏色，色彩強度就越強，為了讓顏色在視覺上達到平衡及調和，面積較大的區塊應採用色彩強度較低的顏色，面積較小的區塊則使用色彩強度較高的顏色，若以 A 代表色塊面積，V 為明度值，C 為彩度值，則兩個色彩的面積比例公式如下：

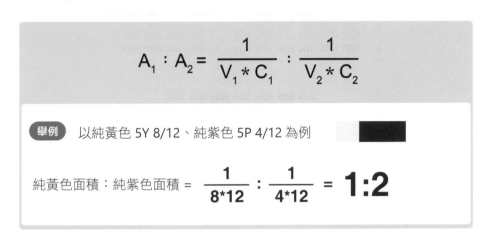

$$A_1 : A_2 = \frac{1}{V_1 * C_1} : \frac{1}{V_2 * C_2}$$

**舉例** 以純黃色 5Y 8/12、純紫色 5P 4/12 為例

純黃色面積：純紫色面積 $= \frac{1}{8*12} : \frac{1}{4*12} =$ **1:2**

■ iOS APP《Munsell Viewer》、Android APP《Munsell Color Chart 2》提供孟塞爾的色彩資訊，以及孟塞爾對應至 sRGB 或 Adobe RGB 的數值。

■ 《Munsell Viewer》iOS。　　■ 《Munsell Color Chart 2》Android。

# 4-3 PCCS 色彩系統

實用配色體系（Practical Color Coordinate System）簡稱 PCCS，是日本色彩研究所於 1964 年以色彩調合為目的推出的色彩系統，PCCS 最大的特色在於提出明度與彩度構成「色調」，可以同時應用於色光及色料，有利於配色和色彩心理上的應用。PCCS 以光譜色為基礎，參考孟塞爾色彩系統發展而成。

PCCS 色相環以赫林（Hering）生理四原色為基礎，紅（2R）、黃（8Y）、綠（12G）、藍（18B）為色相環的中心，再將生理四原色各自的補色放在其對角線位置，如此得到 8 個基礎色彩，之後在間隔較大處插入 4 個色相，使這 12 種色相彼此距離相等，最後在相鄰的色相插入中間色，形成 24 色的色相環，其中包含色光三原色 RGB 的相近色：紅（3yR）、藍（19pB），與綠（12G），與色料三原色 CMY 的相近色：紅（24RP）、黃（8Y）與藍（16gB）。

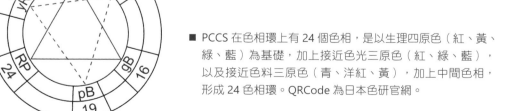

·················· 色光三原色（R、G、B）
————— 色料三原色（C、M、Y）

■ PCCS 在色相環上有 24 個色相，是以生理四原色（紅、黃、綠、藍）為基礎，加上接近色光三原色（紅、綠、藍），以及接近色料三原色（青、洋紅、黃），加上中間色相，形成 24 色相環。QRCode 為日本色研官網。

PCCS 明度階段與孟塞爾系統相似，將白與黑之間等距區分插入灰階，明度最高的白數值為 9.5；明度最低的黑數值為 1.5，數值間距為 1 或 0.5，共計 9 種或 17 種明度階調變化（不含純黑）。9 階明度較常見，17 階明度則較細緻。純色的明度則參考孟塞爾系統，隨著色相變化而有所不同，例如：純黃色（8Y）的明度最高，純藍紫色（20V）的明度最低。

PCCS 將彩度階段以飽和度（Saturation, s）為代號，由低至高標記為 1s~9s，間隔為 1，共分成 9 階彩度，色相環中的 24 純色，彩度皆為最高的 9s。

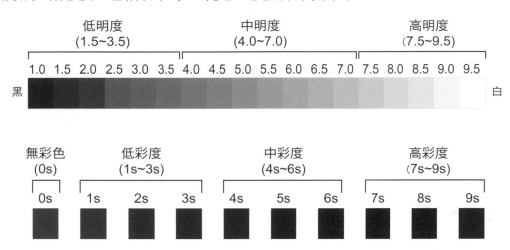

■ PCCS 明度分為 17 階段； 彩度變化範圍由 1s 到彩度最高的 9s，共計有 9 種彩度的變化。

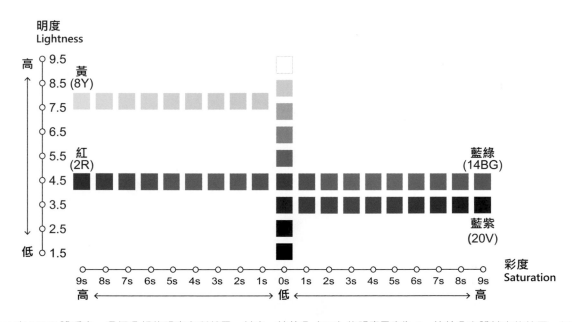

■ 在 PCCS 體系中，各個色相的明度有所差異，其中，純黃色（8Y）的明度最高為 8，位於色立體較高的位置，紅色（2R）和藍綠（14BG）的明度相同為 4.5，藍紫色（20V）色相的明度最低為 3.5，位於色立體較低的位置。

PCCS 色立體呈現斜對稱的橢圓形，每一色相皆有獨立的一面，為「等色相面」。明度階段位於中心垂直軸，由上到下為白到黑，愈接近上方，明度愈高，愈接近下方，明度愈低。彩度階段位於水平軸。

PCCS 的表色法為「H-V-C」，即「色相 - 明度 - 彩度」，H 表示色相（Hue）、V 表示明度（Value），C 表示彩度（Chroma），而表示中性無彩色時，則僅以「N- 明度」為標計，例如 N-5.5 為中灰色。以「10YG-3.5-6s」為例，表示此顏色色相為 10YG、明度為 3.5、彩度為 6s 的低明度中彩度黃綠色。

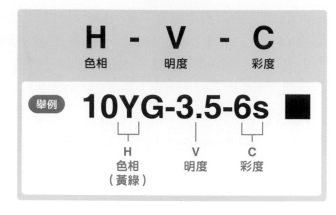

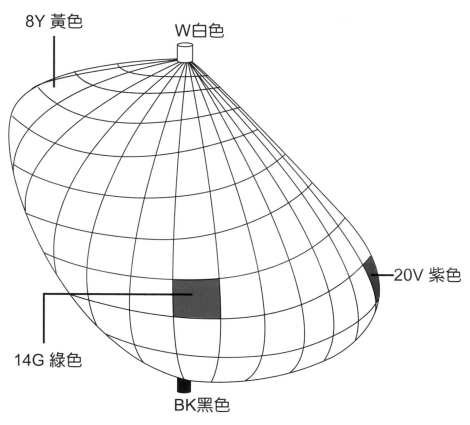

■ PCCS 的色立體呈現斜對稱的橢圓形狀。

　　PCCS 色彩體系最具特色的是由明度與彩度構成的色調（Tone），將有彩色分為 12 種不同視覺感受的色調，每種色調有 12 種色相的變化（下方左表）；無彩色則分為 5 種色調（下方右表）：

| 中文<br>名稱 | 色調記號 /<br>英文名稱 | 視覺聯想 |
|---|---|---|
| 1. 粉色調 | p /Pale | 粉嫩、可愛、甜美 |
| 2. 淺色調 | lt / Light | 明亮、清新、活力 |
| 3. 明亮色調 | b / Bright | 鮮明、光彩、活潑 |
| 4. 淺灰色調 | ltg / Light Grayish | 輕盈、柔和、安定 |
| 5. 輕柔色調 | sf / Soft | 輕鬆、悠閒、溫柔 |
| 6. 強烈色調 | s / Strong | 強烈、激情、振奮 |
| 7. 純色調 | v / Vivid | 鮮豔、飽和、生動 |
| 8. 灰色調 | g / Grayish | 平靜、沉著、穩重 |
| 9. 濁色調 | d / Dull | 單調、淡泊、平淡 |
| 10. 深色調 | dp / Deep | 深沉、莊重、神秘 |
| 11. 暗灰色調 | dkg / Dark Grayish | 成熟、冷靜、穩定 |
| 12. 暗色調 | dk / Dark | 黯淡、內斂、肅穆 |

| 中文<br>名稱 | 色調記號 /<br>英文名稱 | 明度<br>階段 |
|---|---|---|
| 1. 白 | W / White | 9.5 |
| 2. 淺灰 | ltGy / Light Gray | 9.0~7.5 |
| 3. 中灰 | mGy / Medium | 7.0~4.0 |
| 4. 暗灰 | dkGy / Dark Gray | 3.5~2.0 |
| 5. 黑 | Bk / Black | 1.5 |

■ 無彩色 5 種色調。

■ 有彩色 12 種色調，明度由高至低排列。

明度

高明度 — 9.5 — W 白色

中明度 — 9.0〜7.5 — ltGy 淺灰 / 7.0〜4.0 — mGy 中灰

低明度 — 3.5〜2.0 — dkGy 暗灰 / 1.5 — Bk 黑色

p 淡的　　lt 淺的　　明色調

ltg 淺灰的　　Sf 柔的　　b 明亮的

g 灰的　　d 濁的　　s 強的　　v 鮮的

中間色調

dp 深的　　純色

dkg 暗灰的　　dk 暗的　　暗色調

| 0s 無彩色 | 1s~3s 低彩度 | 4s~6s 中彩度 | 7s~9s 高彩度 | 彩度 |
|---|---|---|---|---|

■ PCCS 將顏色劃分為 12 種不同視覺感受的色調，以利色彩心理及配色的發展應用。

在 PCCS 色彩系統中，色調（Tone）指明度加彩度的組合，PCCS 的色調有 12 類，並且可分成 4 個部份：純色、清色色調、暗色色調與濁色色調，而 PCCS 色彩系統最大的特色是在色相與色調的概念，利於配色上的應用。

# 4-4 NCS 色彩系統

　　自然色彩系統（Natural Color System）簡稱 NCS，是一種以人眼視覺為基礎的表色體系，適合描述眼睛直接看到的顏色。1968 年由瑞典斯堪地那維亞色彩機構（Scandinavian Color Institute）的色彩學家哈德（Hard）與西維克（Sivic）提出，NCS 以赫林對立色說的生理四原色：黃（Y）、藍（B）、紅（R）、綠（G）作為色相環的基本色相，兩組對立色放置於對角線位置，再將每個色相分為 10 階段，形成 40 色的色相環。以紅（R）與藍（B）之間的色彩為例，九個色相階段分別為 R10B、R20B、R30B、R40B、R50B、R60B、R70B、R80B、R90B，數字代表位於後面色相（B）的含量，R90B 即表示 90% 藍色加上 10% 紅色，總共 100%，以此安排色彩的組成。

## 赫林的對立色學說

德國赫林（Ewald Hering, 1834 ～ 1918）於 1872 年提出對立色彩理論（Hering Opponent Colors Theory），對立色彩理論認為視網膜有感應紅－綠、黃－藍與白－黑的三種接收器，色彩知覺即是綜合這三個部分的資訊所構成，其中紅與綠、黃與藍以及白與黑為對立的情況，因此「對立色理論」又可稱為「相對色說」或「對立色說」。

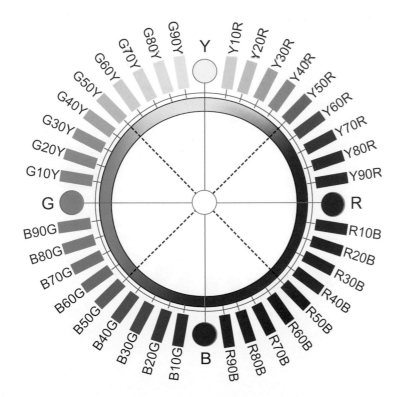

■ NCS 色相環以生理四原色—黃、藍、紅、綠—為基本色。QRCode 為 NCS 官網。

NCS 明度階段位於中心垂直軸，由上而下為白色至黑色，明度變化數值為 0~100，代表黑色含量，以 S（Blackness）標示，頂端白色為 0，底端黑色為 100。彩度階段數值為 0~100，代表彩色含量，以 C（Chromaticness）標示，位於水平軸，距離中心越遠彩度越高，純色位於頂點為 100。將明度與彩度取每 10 階在色譜中組合，可形成一個正三角形的等色相面，加上色相環形成上下對稱的圓錐形色立體。

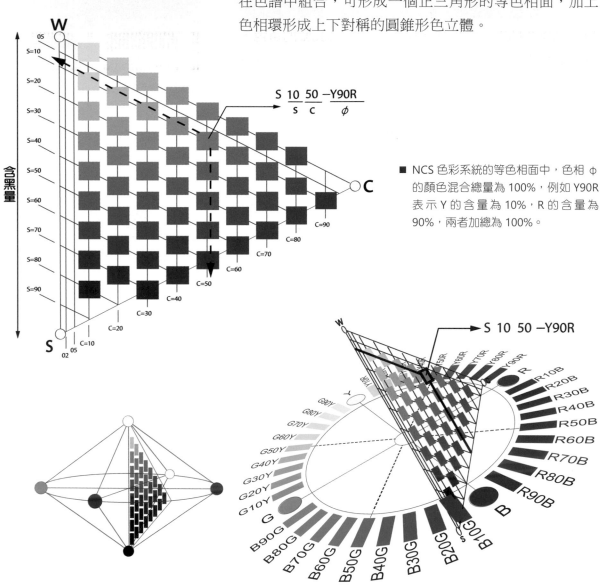

■ NCS 色彩系統的等色相面中，色相 φ 的顏色混合總量為 100%，例如 Y90R 表示 Y 的含量為 10%，R 的含量為 90%，兩者加總為 100%。

■ NCS 色彩系統是對稱的圓錐體。

NCS 的表色法為「SSC-φ」，第一個 S 代表 Standard，意即 NCS 標準色，第二個 S 表示黑色含量，C 表示彩色含量，而 φ 則為色相。NCS 色彩系統中每種顏色是由含黑量、彩色量、白色量（Whiteness, W）三者相加而成，數值總和為 100%，因此可得出 100% 扣除含黑量（S）及彩色量（C）即為白色含量（W）。

以「S 20 30-Y90R」為例，表示此色含黑量 20%、彩度 30%，Y90R 則表示色相為 90% 的紅色加上 10% 的黃色，白色量（W）為 50（即 100-20-30=50），形成一種中明度、低彩度的淺灰紅色。

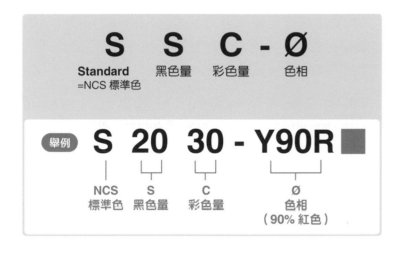

NCS 相較其他色彩系統較晚推出，因此兼具了其他色彩系統的優勢，受到歐洲各國的企業廣泛採用，北歐知名傢俱品牌 IKEA 及英國塗料品牌得利（Dulux）便是其中之一。

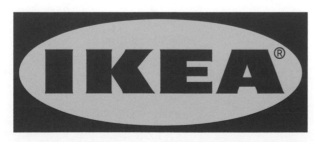

■ 北歐的 IKEA 即採用 NCS 色彩系統於設計流程，其 LOGO 中的黃色為 S 10 70-Y10R，而藍色為 S 45 50-R80B。

■ App《Colourpin》提供 NCS 色彩轉換的功能。

■ 《Colourpin》iOS。

■ 《Colourpin》Android。

# 4-5 CIE 色彩系統

國際照明委員會（Commission Internationale de L'Eclairage）簡稱 CIE，成立於 1913 年，是一個致力於研究光學、照明、顏色和色彩科學的國際組織，在楊格─赫姆豪茲的色光三原色理論基礎上，先後建立了 CIE XYZ 與 CIE L\*a\*b\* 色彩體系。CIE 建立的色彩系統最為完整實用，被色彩管理或研究廣泛採用，也是最科學化的表色方法。

CIE 色彩系統定義色彩的方式與人眼的感知接近，色域範圍相對其他系統大，而且是一個均質的色彩空間，可以應用數學的計算計算法則。

CIE 所定義的顏色具有「設備獨立」（Device Independent）的特質，亦即色彩的定義是絕對的色光數據，不像設備依賴（Device Dependent）的螢幕或印表機設備，色彩受設備特質所影響。

## 一、CIE 1931 XYZ 色彩系統

1931 年國際照明委員會成員 David Wright 和 John Guild 透過實驗三色刺激值定義，以數學方式建立 CIE 1931 XYZ 色彩系統，簡稱為 CIE XYZ 色彩體系，此系統最重要的特質是基於人眼視覺建立，眼球視網膜內的有三種錐狀細胞，能夠判斷不同波長的色光：藍光（波長 420~440nm）、綠光（波長 530~540nm）和紅光（波長 560~580nm），當色光進入眼睛時，會產生三個不同波長的色彩感知，即稱為三色刺激值（Tristimulus values），CIE XYZ 的色彩系統即是利用此三刺激值量化數據，建構出三度空間色彩系統。

右側
左側
黑擋片
視角
眼睛
白屏
待測色

■ CIE 的色彩匹配實驗中，目標色光可以由不同強度的 RGB 色光混合而成。

CIE 1931 XYZ 三刺激值中僅有 Y 能表示明度，X 和 Z 卻不能代表色相和彩度，經過數學的轉換後，保留原本與顏色無關的明度值 Y，並以小寫字母 x 和 y 取代 X 和 Y 來呈現色調，形成 CIE 1931 Yxy 色彩系統，當明度獨立時，二維的 CIE 1931 xy 色度圖即可單純表現顏色的部分。

CIE 1931 xy 色度圖呈現出馬蹄鐵形狀，馬蹄鐵外側曲線部分，代表人眼可見光的「光譜軌跡」，皆為不能分解的純色色光（即 380 ～ 730nm 的紅、橙、黃、綠、藍、紫色光），馬蹄鐵範圍內所代表的是人眼能看到的所有顏色，整個色彩變化範圍即

是人眼可見之色光，越接近外側曲線的顏色，飽和度越高；越接近中心白點的顏色，則飽和度越低，尚沒有任何設備可以呈現 CIE 1931 xy 色度圖內的所有顏色。

在 CIE 1931 xy 色度圖上任意兩點間的任何顏色，可以由這兩點的顏色混合而成，色度圖內任意三個點所圍繞的顏色，皆可由這三個點的色光混合而成。CIE 1931 xy 色度圖承襲 CIE 1931 XYZ 設備獨立的超然客觀特質，不能直接用來表示 RGB 或 CMYK 的顏色，因為設備依賴的 RGB 或 CMYK 色彩資訊還需考量光源的變數。

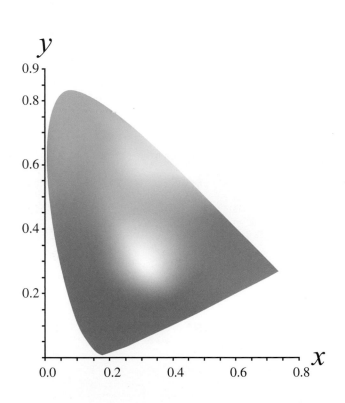

■ CIE 1931 xy 色度圖中彩色馬蹄鐵形部份，是眼睛可見色光的範圍，代表最大的色域空間。

## 二、CIE 1976 L*a*b* 色彩系統

CIE 1931 Yxy 色彩系統，並非等量均質的變化，因此無法應用在數學面積或距離的計算上，於是 1976 年國際照明委員會以心理四原色（紅、黃、綠、藍）為理論基礎，再基於 XYZ 色彩系統延伸出 CIE L*a*b* 色彩系統，也可稱為 CIE LAB。CIE 1976 L*a*b* 色彩系統亦是基於 CIE 1931 XYZ，具有與人眼視覺感知一致，可描述所有可視色光，並且對於顏色的定義均質等量，符合數學應用的理論和基礎。

CIE LAB 色彩系統中，以 L*a*b* 三個數值組合為所有可視顏色，L* 代表明度變化，位於色彩空間的垂直中心軸，數值範圍由 0~100，最頂端為白色 100，最底端為黑色 0；a* 與 b* 代表色調的變化，位於水平軸上，數值範圍皆由 +127 到 -128，a* 為紅色與綠色座標，+127a* 為紅色，-128a* 為綠色；b* 則為黃色與藍色座標，+127b* 為黃色，-128a* 為藍色，以此形成三度色彩立體空間。以 L*=88、a*=-79、b*=+81 為例，此顏色為鮮黃綠色。

CIE LAB 色彩系統比起 CIE XYZ 色彩系統更貼近人眼的色彩感知，與人眼的色彩感知極度相似，而且相對於其他色彩系統，CIE LAB 有更大的色域空間，更有利於色彩的交換與管理。

■ CIE L*a*b* 色彩空間也適合用來比較不同設備的色域大小。

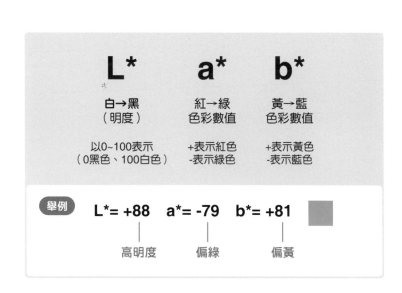

**L***
白→黑
（明度）

以0~100表示
（0黑色、100白色）

**a***
紅→綠
色彩數值

+表示紅色
-表示綠色

**b***
黃→藍
色彩數值

+表示黃色
-表示藍色

舉例
L*= +88　　a*= -79　　b*= +81

高明度　　　偏綠　　　偏黃

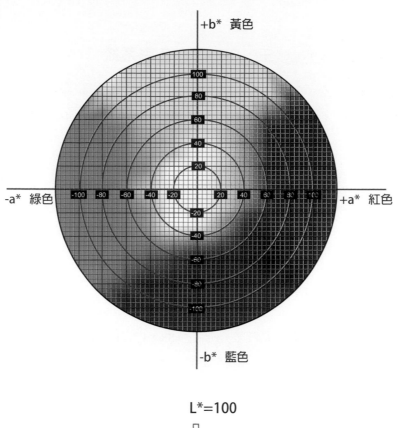

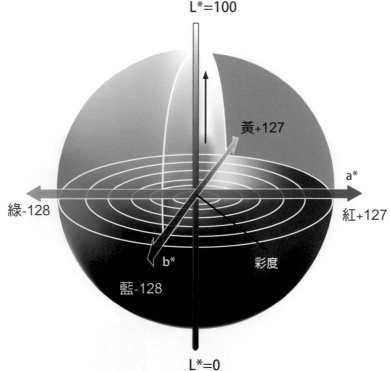

■ CIE 1976 L*a*b* 是由 CIE XYZ 發展而來，其中紅與綠、黃與藍於色相相對的
位置上，當 a* 為正值時表示偏紅的色相，a* 為負值時表示偏綠的色相；當 b*
為正值時表示偏黃的色相，b* 為負值時則表示偏藍的色相。

## 三、CIE LCH 色彩系統

　　而 CIE XYZ 與 CIE LAB 的缺點在於口語上難以直接描述顏色，例如：色彩飽和度高或明度低，因而國際照明委員會將 CIE LAB 系統轉換為 L*C*h° 數值表達，其中 L* 一樣表示明度，C* 表示顏色的飽和度，數值範圍 0~181，數值代表離明度軸的距離，數值越大表示距離越遠，飽和度越高；數值越小表示距離越近，飽和度越低。h° 則表示色相位於色相環的角度，從紅色 +a* 開始為 0°，逆時針到黃色 +b* 為 90°，綠色 -a* 為 180°、藍色 -b* 為 270°，如此在色彩的溝通上就更符合直覺。

　　以 L*=88、a*=-79、b*=+81 為例，此顏色在 L*C* h° 系統表達為 L*=88、C*=113.1、h°=134.3°。

**L\* C\* h°**

明度　飽和度　色相

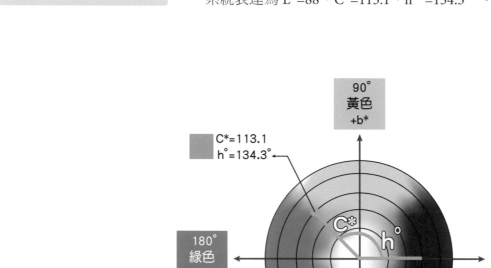

■ CIE L*C*h° 與 CIE L*a*b* 是相同的色彩系統，CIE L*C*h° 更符合色相、明度與彩度的直覺。

| 系統 | 基礎色相 | 主要色相顏色 | 色相變化種類 | 明度變化種類 | 彩度變化種類 | 表色法 | 色立體外形 | 特色 |
|---|---|---|---|---|---|---|---|---|
| 孟塞爾 | 五原色 | 10個主要色相 | 100 | 11階 (N0~N10) | 最多14種 | H V/C | 不規則狀的立體 | 符合人眼視覺的感知 |
| | 紅、黃、綠、藍、紫 | R、Y、P、B、G、YR、GY、BG、PB、RP | | | | | | |
| PCCS | 赫林生理四原色 | 6個主要色相 | 24 | 9階 (1.5~9.5) | 最多9種 | H-V-C | 斜橢圓立體 | 融合孟塞爾色彩系統的特質，著重色彩實用 |
| | 黃、藍、紅、綠 | 色光三原色：紅、藍、綠＋顏料三原色：洋紅、黃、青 | | | | | | |
| NCS | 赫林生理四原色 | 6個主要色相 | 40 | 100階 (0~100) | 100種 | S S C-φ | 對稱圓錐體 | 符合人眼視覺的感知 |
| | 黃、藍、紅、綠 | Y、B、R、G | | | | | | |
| CIE LAB | 赫林生理四原色 | 4個主要色相 | | 100 | 128 | L* a* b* | 正圓體 | 設備獨立且最廣為使用 |
| | 黃、藍、紅、綠 | 黃、藍、紅、綠 | | | | | | |

■ 孟塞爾、PCCS、NCS、CIE LAB 色彩系統比較表。

■ Pantone 官網。

# 4-6　Pantone 色票

彩通色彩機構（Pantone Color Institute），簡稱為 Pantone，是美國一家專門開發和研究色彩而聞名全球的機構，最著名的產品是印刷國際標準色卡，其發行的色卡是基於孟塞爾系統發展而成。

Pantone 色彩以實體「色票」的形式，方便進行顏色的溝通、應用與品質檢查，為國際間最常使用的標準色彩標示方法。 Pantone 的每一張色票都明確標示出油墨的混合比例，設計人員可以根據色票上的編號來標示色彩，印刷操作人員就能精準的以同一個編號的色票與印刷成品進行比對，藉以控制印刷品質。Pantone 色票的出現，讓設計與印刷人員有了溝通色彩與控制印刷品質的共同語言，因使用方法簡單，故長期被廣泛應用於設計、廣告、印刷、時尚、居家和室內設計等產業，是目前最多人使用的跨媒材色彩工具。

Pantone 色票分為二大類：彩通配色系統（Pantone Matching System，簡稱 PMS）與彩通服裝、家居與室內裝潢系統（Pantone Fashion, Home and Interior，簡稱 FHI），這二大類的產業標準與使用材料不同，所以在色彩的制定與應用上差異頗大。

彩通配色系統（PMS）適用於平面設計與印刷產業，依據色票使用的紙張再分成塗佈紙（Coated Paper）與非塗佈紙（Uncoated Paper）兩種，最常使用的彩通色票之一《塗佈紙 & 非塗佈紙配方指南（Formula Guide：Coated & Formula Guide：Uncoated）》，以下簡稱《配方指南》，色票尺寸為 15*5 公分，裝訂成容易查找的長條狀小冊子，每頁排列 7 種顏色，整本總共有二千多色。

《配方指南》中每一個色票都是由「特別色」油墨所印製，這些特別色是由 18 色的基礎油墨所調配而成的，普通的彩色印表機或是商業印刷機不容易複製出所有色票的顏色，因此設計溝通時若參考《配方指南》，最後輸出的成果也要視印刷機的色彩複製能力而定。

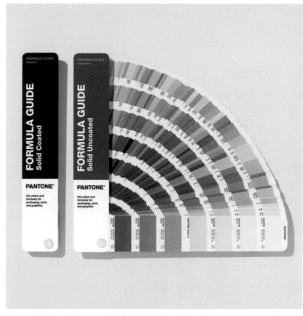

| PANTONE | 8 pts | PANTONE Or.021 | 50.0 |
|---|---|---|---|
| 1505U | 8 pts | PANTONE Trans.WT. | 50.0 |

| PANTONE | 7½ pts | PANTONE Yellow | 46.9 |
|---|---|---|---|
| 388U | ½ pts | PANTONE Green | 3.1 |
| | 8 pts | PANTONE Trans.WT. | 50.0 |

■ 每一個 Pantone 色票都有編號並且清楚標示出其油墨成分。

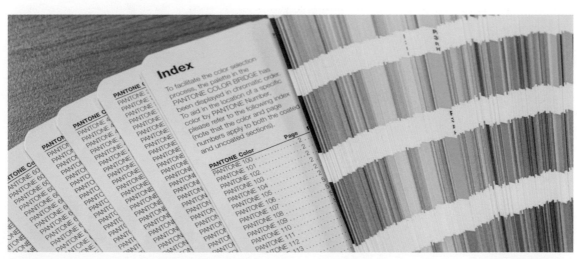

■ Pantone 的色票色號並未標示顏色或特定順序，可以藉由 Pantone 色號索引來查找色票的所在位置，而 Coated Paper 與 Uncoated Paper 是共用相同的色號索引。

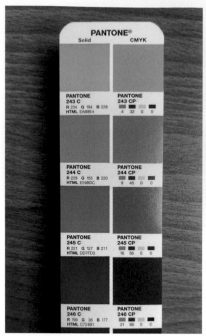

基於商業印刷需求，Pantone 色票另有《色彩橋樑指南（Color Bridge Guide）》，所提供的色票與色彩數據更為完整與實用，能夠比對四色印刷的真實色彩，以及用於網頁設計和 RGB 對應色彩。尺寸大小與配方指南相同，每一頁新增為 14 種顏色，色票左邊是 Pantone Formula Guide 的顏色，右邊是商業印刷使用 CMYK 油墨所能印製最接近的結果。

■ 《色彩橋樑指南》除了《配方指南》的內容外，還包含四色印刷，是更完整的色彩參考指南，其中約有 30% 的配方指南色票，無法由 CMYK 四色油墨印製。

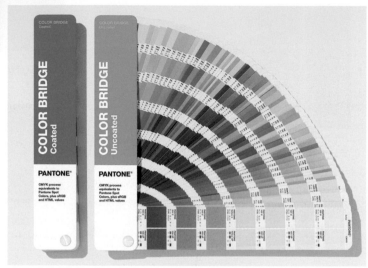

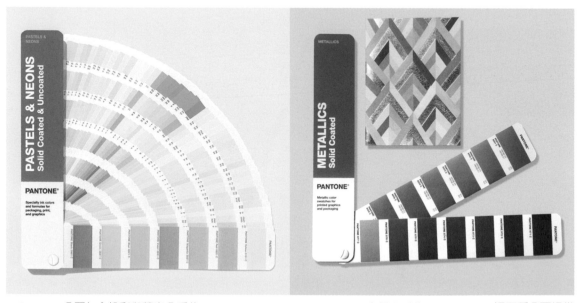

■ Pantone 色票包含粉彩與螢光色系的 Pantone Pastels & Neons，以及金屬色系的 METALLICS。這兩種色票提供了無法透過彩色列印或螢幕呈現的特殊顏色，在平面設計中扮演著重要的溝通角色。儘管這些顏色在螢幕或數位輸出時難以呈現，但我們可以借助色票，有效地進行特殊色的溝通與檢測。

光源對於顏色的判斷有很大的影響，在《配方指南》中附有標準光源 $D_{50}$ 檢測功能的色票，使用 Pantone 色票前建議先確認光源，當照明符合 $D_{50}$ 標準時，這兩個色塊的顏色才會一致。

Pantone 於 2000 年開始，每年年底會發表明年度的 Pantone 年度色（Color of the Year），在近年來逐漸被網路社群與設計師所重視，並且延伸出不同的應用方式。

■ 標準光源 $D_{50}$ 下色票顏色一致。

■ Pantone Connect 是手機雲端上的 Pantone 色彩服務，串連實體色票、手機、雲端與 Adobe 設計軟體，提供使用者在色彩選擇、溝通以及應用上的準確性與效率。

■ Pantone 除了印刷設計、包裝、布料、塑膠等色票外，尚跨足居家設計等產業。

**PANTONE®**
Viva Magenta
18-1750

**PANTONE®**
13-1023
Peach Fuzz

■ 由左至右為 Pantone2023 和 2024 年度色。

■ Pantone 年度色

## 課後活動 Homework

1. 請說明 Pantone 色票的優缺點，以及如何協助在印刷、出版、包裝設計的製作？

2. 請說明孟塞爾與 PCCS 色彩系統的特色。

3. 請說明 CIE 色彩系統的發展與特色為何？

■ Pantone Connect

C70 / M10 / Y100

# 5

## 色彩心理與應用

Color Psychology and Application

　　顏色是傳遞情感或資訊最快速直覺的形式，教育、文化、性別等因素都會影響人們對顏色的感受與偏好，不同顏色會傳遞不同的意象，進而產生心理感覺，瞭解顏色的意象與心理是色彩應用的基礎，尤其在設計或企業用色上，如何選用合宜的顏色，才能使得顧客或觀眾快速達到共鳴。

### 每個顏色都代表不同個性

在色彩心理學中，每個顏色代表不同個性，它們影響著情感與行為，並在設計與藝術中發揮關鍵作用。

### 這顏色醜到能幫人戒菸！

色彩心理學深刻影響人類行為，其應用與文化連結豐富，在生活中不乏具體例子。

### 如何用色彩與光線說故事？

色彩和光線的選擇是一個主觀的過程，它們可以在觀眾心中建立潛意識的聯繫和情感回憶，影響觀眾的情緒和藝術感知。

# 5-1  色彩特性與認知

色彩感知與個人的學習、生活經驗有關,當看到紅的「顏色」或「物體」時,直覺會聯想到「熱情」的意象,產生「沸騰」的感覺。除了看到紅的「顏色」或「物體」會聯想到熱情,為什麼當看到或聽到「紅」和「Red」這兩個顏色的「文字」時,也會有類似的感覺呢?

看到紅色物體時有「熱情」的感覺,是出自生理機制,但看到「紅」或「Red」這兩個字可以聯想到「熱情」的意象,則是屬於後天的學習。色彩認知可以透過學習來建立,隨著個人對色彩相關經驗或知識的提升,對色彩的定義也會有所異動。假設一開始學習英文時,「紅色」的英文是「Blue」,那麼我們對「Blue」這個字的感覺就會是我們現在對「紅色」的感覺。

也就是說,聽到與色彩相關的詞彙後所產生的感覺,都是透過長時間的記憶與互動累積而來的,並非一開始看到「紅色」或「RED」就能直接聯想到「熱情」。

新的文字會隨著需求而誕生,顏色與色彩名稱也是如此,色彩是變動的學問,會受到法規、科技或流行的影響,進而出現新的色彩種類或名稱,例如:莫蘭迪色。

珠寶品牌蒂芙尼(Tiffany & Co.)在創立初期以高雅的顏色作為包裝色調,選擇了的「知更鳥蛋藍」(Robin Egg Blue)為其品牌企業用色,搭配白色緞帶,這樣的設計廣受大眾好評,辨識度極高,久而久之大眾習慣稱之為「蒂芙尼藍」(Tiffany blue),並成為品牌代表色。

愛馬仕(Hermès)以彩度極高的橘黃色為其企業用色,使得風格樸實的皮件具有不同他人的獨特性,而這個橘黃色便自然成為了品牌的代表色,因而有「愛馬仕橘」(Hermès Orange)的說法。

■ Red 會讓人聯想到熱情的紅,但如果紅色的英文是「Blue」呢?

■ 莫蘭迪色(Morandi Color)源自於義大利畫家喬治·莫蘭迪(Giorgio Morandi),他的畫風以柔和微亮為背景,並以朦朧平靜的灰色調為主。莫蘭迪色並不特指某一顏色,而是一系列低彩度的色系,在色料中加入中性色,使得顏色呈現低調舒適的調和感,同時百搭耐看。

■ 知更鳥蛋的蛋殼顏色是一種特殊的藍色。

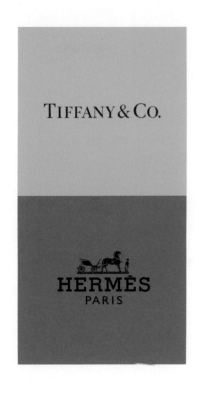

■ Pantone 1837C 是 Pantone 為 Tiffany 藍所定的色票。

■ 色彩是品牌或產品成功的要素之一，蒂芙尼藍的色彩配方是由 C50% 加 Y25% 所構成，而愛馬仕橘則需使用特別色才能精確複製。

　　至於耳熟能詳的「土耳其藍」其實是綠松石（Turquoise）的顏色，Turquoise 是法文的「土耳其」，因為綠松石早期是從土耳其進口到歐洲，所以又稱為「Turkish Blue」，一般來說「土耳其藍」是混合 70% 藍和 30% 綠的顏色。近年也有其他知名代表色，例如：裸膚色、矢車菊藍、玫瑰石英粉等常見於各式產品設計中。

　　觀測色彩的判斷因素有哪些呢？色彩的感覺或判斷是人們生理與心理交互運作的過程，身心健康狀況好的人，對於色彩的感覺會較為樂觀；環境色也會改變我們對於顏色的判斷或反應；觀測者的成長背景或學習教育，甚至個性、血型或星座也會影響對於色彩的感覺。

■ 土耳其藍是由 70% 的藍色和 30% 的綠色組合而成，看起來深邃而充滿層次感。

■ 裸色是「接近自己皮膚的顏色」，也可以稱為膚色，內斂優雅且容易搭配。

■ 矢車菊藍（Cornflower Blue）是介於綠色和藍色之間的色彩，源自於矢車菊花朵的顏色。

■ 新的顏色或色名及所賦予的意象或精神，是商業行銷的重要作法，玫瑰石英粉即是一例。

■ 根據首爾國際色彩博覽會秘書處的研究，當被問及購買產品時顏色的重要性時，有 84.7% 的人認為顏色在選擇產品的各種重要因素中占一半以上，因此，品牌辨識度亦深受顏色的影響。你覺得上面兩個 logo 分別代表哪個品牌呢？

## 色彩感知 Color Sensation

色彩感知是綜合理性與感性的作用，當光線傳達至視神經後會產生訊息，這些訊息會傳遞至腦部並且產生色彩的感覺，屬於理性的作用；而在心理上，每個人對色彩的感覺其實是主觀且因人而異，影響個人對顏色的偏好因素廣泛且複雜，屬於感性的作用。

透過學習與觀察可以增進對色彩的瞭解，學齡前的兒童透過視覺學習的比例大約占了 80%。剛出生的嬰兒只能分辨黑白，隨著視力漸漸發展完全，便可辨識各種不同的色彩。在距離新生兒 15~20cm 的位置懸吊各種幾何、線條、圖形等卡片，據說可以促進新生兒視覺分辨能力。

色彩在藝術創作上是最重要的元素之一，運用色彩可加快傳遞訊息的速度。馬蒂斯（Henri Matisse）、盧奧（Georges Henri Rouault）、德蘭（André Derain）等畫家運用粗黑的線條與強烈的色彩創造出野獸派的畫風。在建築風格上，美藉華人建築大師貝聿銘經常運用樸實的色彩搭配光線的變化，在世界各地建立了無數的地標。不論是在藝術還是設計的領域，只要加入個人的觀察與創意，色彩最終可以轉化為具有精神與意象內涵的語言。

■ 可以透過色卡，讓新生兒學習圖像與顏色的辨識能力。

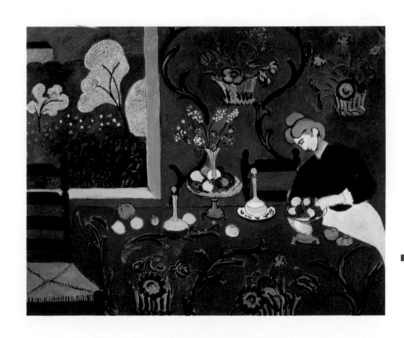

■ 馬蒂斯（Henri Matisse）在 1908 年的作品「紅色的和諧」，畫風為簡單平面化的粗獷線條與衝突飽和的用色。

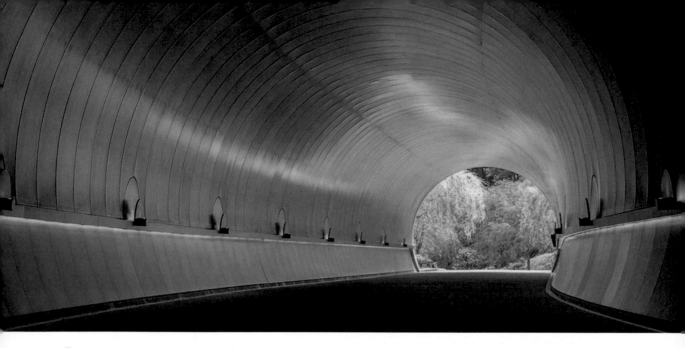

### 野獸派 Fauvism 與普普風 Pop Art

「野獸派」（Fauvism）是二十世紀初，繼後印象派之後所崛起的畫派。以馬蒂斯為代表的野獸派，其飽和鮮明的用色、大膽的塗色技法與線條表現，形塑出「野獸派」簡單卻又極具視覺張力的特殊畫風。

「普普風」（Pop art）是由英國藝術評論家 Lawrence Allowey 所提出，又稱為「波普藝術」，是藝術變得親民與生活化的先鋒，被認為是通俗藝術的一種。平民化的普普藝術風格被應用在許多日常商品或設計產品上，這類作品帶有濃厚色彩變化與重覆的風格，常被認為帶有工業複製的廉價意象。

■ 建築師貝聿銘根據陶淵明「桃花源記」的故事為設計理念，於 1997 年在日本滋賀縣所修建的美秀美術館。通往美術館的隧道蜿蜒迴繞，自然引進外部光線，使隧道在櫻花季時呈現出一片粉紫色的夢幻感。

# 5-2　色彩的意象與心理

　　色彩意象（Color Image）就是色彩讓人產生的心理感覺和感情。色彩意象是配合心理層面，綜合考量色彩不同屬性的感覺，與色彩聯想關係密切，但著重在抽象性的象徵意義。

　　影響色彩意象的原因可能來自於歷史的淵源、時尚流行、生活習慣等不同因素，例如：紅色令人聯想到春聯、蘋果、燈籠、消防車、血液、火焰等，進而產生節慶、甜美、喜氣、危險、緊急或警告等意象。在中華文化裡，紅色也象徵新年喜慶，帶有吉利、慶祝、新生的意味。這種色彩意象可以視為一種心理反應、經驗累積與教育學習的結果。在色彩規劃或配色時，應考量各個色彩的意象，以產生最佳的互動和共鳴。

| 色彩 | 色彩的聯想 | 色彩的意象 |
|------|-----------|-----------|
| 紅色 | | 危險、緊張、警告、慶祝、歡樂、吉利、高興、熱情、溫暖、炙熱、焦點、重要 |
| 橙色 | | 香甜、營養、親情、溫暖、快樂、積極、舒服、晚年 |
| 黃色 | | 明亮、活力、希望、活潑、豐收、汁意、危險、溫暖、輕快、情色 |
| 綠色 | | 生態、環保、自然、青春、活力、和平、生命、希望 |

■ 色彩意象表

| 色彩 | 色彩的聯想 | 色彩的意象 |
|---|---|---|
| 藍色 | 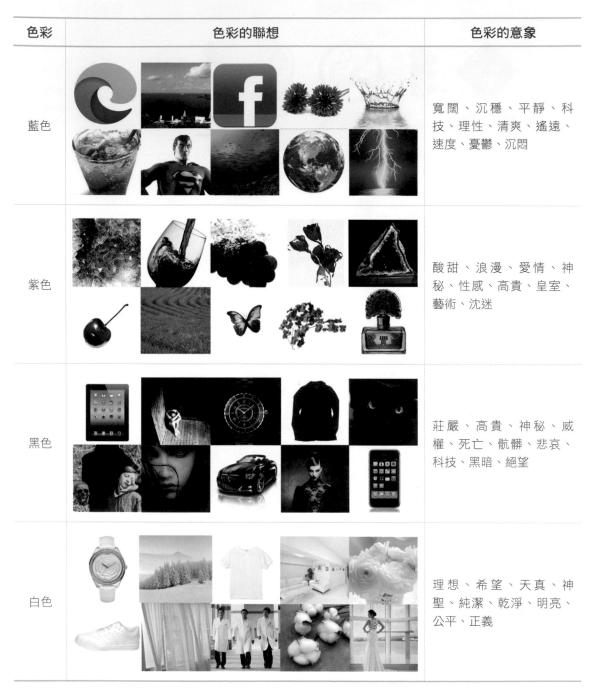 | 寬闊、沉穩、平靜、科技、理性、清爽、遙遠、速度、憂鬱、沉悶 |
| 紫色 | | 酸甜、浪漫、愛情、神秘、性感、高貴、皇室、藝術、沈迷 |
| 黑色 | | 莊嚴、高貴、神秘、威權、死亡、骯髒、悲哀、科技、黑暗、絕望 |
| 白色 | | 理想、希望、天真、神聖、純潔、乾淨、明亮、公平、正義 |

■ 色彩意象表

每種顏色皆代表著不同的意象，而不同顏色的組合所能衍生的意象便更為豐富，例如：綠色象徵生命、活力、和諧、自然，幾乎等於環境保護生態保育的代表顏色；紅色有節慶的意象，過年或婚禮都會用上大紅。而紅、綠、白三色配在一起，則可營造強烈的歡樂氣圍，是聖誕節必備的顏色。

關於色彩的感覺可分為二種類型：一種是「主觀感覺」，屬於自我的偏好與想法，例如：藝術創作的用色；另一種是客觀感覺，例如：紅色代表危險與警告，綠色代表安全或通行，這是約定俗成的共同經驗。客觀感覺是行銷或設計應用上重要的操作面向，例如：紅色或黃色會刺激消費者快速的聯想到炸雞、漢堡或薯條，許多的速食餐廳或飲食店都會運用這類顏色，快速達成與消費者的共鳴。

色彩的意象和感受因人而異，影響色彩偏好的因素非常廣泛，包括宗教信仰、種族、地區、傳統、流行、性別與年齡等。換言之，色彩也是文化與生活的一部分，像是白色在不同文化中，可能象徵著死亡，亦可能象徵著純潔。

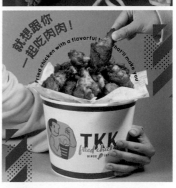

■ 黃色和紅色容易刺激食慾，速食業者的用色利用這個心理特質，以促進消費者的購買意願。

■ 喪服使用白色是從周代開始，白色象徵亡者來時純白潔淨無瑕，去時依然一塵不染，也能體現禮記樂記：「著誠去偽」精神；而在日本婚禮上，新娘的婚紗是以白色為主，因為從古代開始白色就代表純潔之意，指即將嫁入夫家的新娘帶著純潔乾淨的身心。同樣是白色，也同樣強調純潔，但運用的領域卻不同。

**色彩心理學 Color Psychology**

色彩心理的感知是客觀世界的主觀反應，有些色彩的現象是共通的，例如：紅色與黃色是暖色調，而藍色與綠色則為冷色調，表示對於色彩的感覺經常是相互聯繫卻又相互制約。暖色調在生理上具有加溫的效果，而心理上則會有冷色調的需求，地處溫帶國家的人民，因天氣較為寒冷，對於冷色系的建材（例如：花崗岩或是大理石）較不偏好，對暖色系的地毯類材質則較為喜愛，熱帶國家的人民則正好相反。

討論色彩帶給人的心理感覺時，往往容易忽略通常色彩不會單獨存在，相鄰的色彩彼此之間也會影響對顏色的感覺。色彩心理感覺可以分為兩個層面：單色的色彩心理和配色的色彩心理。配色就是依照不同的目的與需求給予色彩適當的位置、形狀與面積，在配色前應先思考欲傳達給人的心理感覺。

# 5-3 色彩的應用

日常資訊的獲得有百分之八十左右是經由眼睛，而色彩的辨識效率又優於文字與形狀。產品的外觀色彩是影響消費者購買決策的主要因素之一，色彩與人們的情感記憶是有所連結的，例如：海洋的湛藍給人平靜與穩定的感覺。

量化數據能否反映對於色彩的偏好呢？答案是肯定的，變化細微的顏色與複雜的心理關係密切。色彩在日常生活中，常表達不同的概念，透過適切的色彩計畫與造形原則，可以有效地傳達產品的理念，賦予產品額外的價值，吸引消費者購買。若能成功讓消費者感受產品的色彩意象，就能強化購買意願，達成產品與消費者之間的共鳴。良好的配色不僅可加強使用者的愉悅感，也可提升產品實用性、辨識度與附加價值。

顏色常用來評估產品的良窳，生活中顏色經常象徵著品質，例如：略帶粉紫色與紅色的蘋果，可預估是清脆甜美的；若蘋果顏色偏黃或綠色，則較為酸澀。運用此概念，魚販或水果店會改變光源顏色，使得水果或魚穫看起來更新鮮，肉攤喜歡把分好的肉放在綠葉上，以突顯肉的品質。烏龍茶湯最好是琥珀色，包種茶或金萱茶的茶色宜是淡金黃色，這都是由顏色評估品質的例子。

■ 水果的顏色是評估品質最重要和最快速的方法，經驗告訴我們顏色對了，水果的品質也不會錯的。

■ 判斷寶石的品質重點之一即是顏色。

■ 經常透過觀察肉類的色澤可評估新鮮度和品質。

在商業應用與設計上，色彩被形容為「最便宜且最重要的元素」，消費者在選定產品種類後，通常都是考量顏色與價格。在商業設計的領域，色彩的應用是非常關鍵的，尤其企業識別系統（Corporate Identity System, CIS），必須利用色彩表現企業精神以突顯企業辨識度。

CMYK：C=5 M=30 Y=85 K=0

PANTON：P14-7U

RGB：R=241 G=189 B=47

CMYK：C=30 M=90 Y=90 K=0

PANTON：P49-7U

RGB：R=29 G=34 B=82

CMYK：C=50 M=60 Y=57 K=60

PANTON：P44-16U

RGB：R=77 G=56 B=51

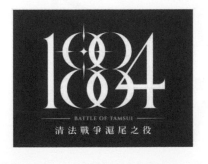
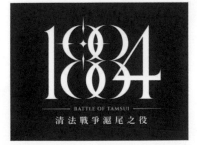

■ 淡水古蹟博物館《清法戰爭滬尾之役》展的 CIS 設計及標準色彩規劃。標準色彩是呈現品牌形象重要的關鍵，為確保色彩呈現的一致與準確性，無論是印刷或網路多媒體上的色彩運用，均有固定的色彩比例或指定的色票編號，應注意色彩的準確性，依實際狀況調整（來源：淡水古蹟博物館官網）。

■ 7-11 採用代表親切服務的紅、象徵品質的綠與表示豐富商品的橘色來突顯品牌形象。

## 企業識別系統 CIS

企業識別系統（Corporate Identity System）指透過造形與符號的組合所建立具企業特質的規範系統，CIS 可以幫助企業在同質產業中產生差異，形塑企業精神與特色，使公司內部與消費大眾對企業產生向心力與忠誠。CIS 用色的選擇除了考量顏色的意象與心理外，如何巧妙的選用多個顏色營造合宜的企業特質，是 CIS 規劃工作中重要的部份。例如：7-11 的 Logo 使用紅、綠與橘三種顏色，予人舒服、健康與明亮的意象，整體的易辨程度佳。

色彩是設計企業品牌時的重要項目，企業色彩要獨具辨識性又同時能呈現企業的品牌特質，例如：醫療產業用色大多為綠色、藍色和白色，科技產業偏愛藍色。便利超商 7-11 的企業識別使用紅、橘、綠和白，是否有人注意到 7-ELEVEn 的「n」是小寫呢？人們辨識色彩的能力遠優於文字，很多時候辨識完顏色就不會再注意其他細節了。

企業識別用色除了反映企業精神外，在規劃顏色時也要考量所選擇的顏色是否在商業印刷的色域內，手機或螢幕是否可以正確顯示，甚至跨媒介時能否達到顏色的一致性，以及特別色的應用時機或標準。當看到可口可樂的產品時，飽和又熱情的紅色印象便會自動在腦海中浮現，看到百事可樂廣告時一定會有紅、藍與白的色彩。雪碧是美國品牌的檸檬蘇打飲料，因此在色彩使用上以綠色作為代表，可營造沁涼舒暢的感受。

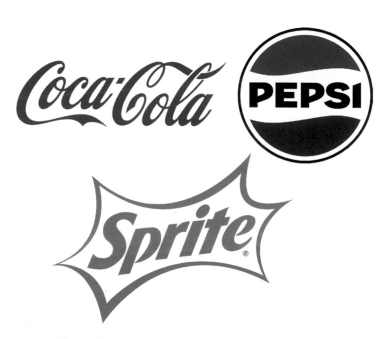

■ 可口可樂、百事可樂及雪碧的商標都具有熱情活力的意象，且辨識度相當高。

啤酒品牌繁多，但不難發現瓶身設計常用綠色或橙黃色系，若採用深色玻璃瓶裝的材質除了可以防止啤酒變質，也可以帶給消費者冰涼的視覺效果。不同於啤酒，威士忌的瓶身設計大都使用可以透視金酒色的透明玻璃瓶居多。利用色彩有效地傳遞訊息，色彩的應用不僅是美觀上的訴求，也可以透過色彩提升易辨性（Legibility）和易讀性（Readability）。

■ 啤酒包裝為了營造冰涼的感覺，常採用綠色為主的顏色。

■ 醫療用色以綠、藍和白為主。

■ 單色的 Logo 可以營造簡約耐看的風格。

## 易辨性與易讀性 Legibility & Readability

易辨性（Legibility）指容易辨識的程度，也就是注目性或識別性。易辨性高的產品容易吸引消費者的注意。

易讀性（Readability）指容易閱讀的程度，通常指文字的編排，影響易讀性的因素包括字型、字體大小、行距與字距、欄寬與版面大小等，易讀性高的編排設計可以提升閱讀的速度與舒適性。

■ Logo 運用不同色彩的組合，可呈現多元變化的意象。

## 5-4 叫色實驗

配色的功能在於傳達訊息並與閱聽人產生共鳴，但有趣的是訊息與配色的錯誤搭配，也會造成閱聽人辨識上的錯亂。為探討人們對於文字與色彩的反應何者較為重要，採取了一種色彩實驗，在不同的色彩名稱文字上填入了顏色，文字的字面意義與文字所填入的色彩不一致。例如：將「紅」這個字填上「黃色」的色彩，參與實驗的人要叫出文字的色彩，而不是字面的意思，這個實驗稱為「叫色實驗」（Stroop Effect）。

叫色實驗的結果證明顏色感知優於文字，即色彩的反應比文字還要快。

紅 橘 黃 黑
藍 綠 灰 紫

RED PURPLE
GREEN BLUE

■ 請迅速說出每個文字所填上的顏色。

# 5-5　色彩腳本

　　電影或動畫在開始拍攝製作前，常會建立「色彩腳本」（Color Script），色彩腳本指的是每一段情節所應用的色彩意象或心理，使得影像在傳遞訊息時，除了人物與場景外，可利用色彩傳遞特定的情感來營造氛圍。電影導演或是美術指導可利用色彩的意象或感覺，強化角色特質或故事情節的氣氛，快速傳遞導演所要傳達給觀眾的內心世界。

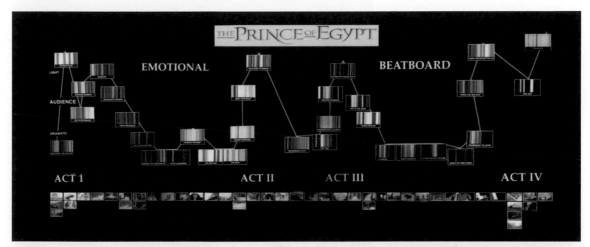

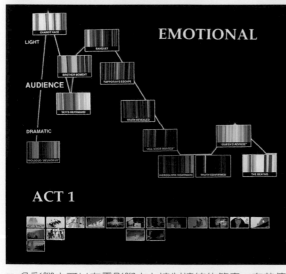
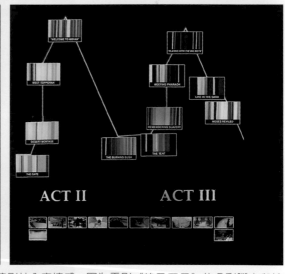

■ 色彩腳本可以在電影腳本上控制情緒的節奏，有效傳達影片內容情感。圖為電影《埃及王子》的色彩腳本與情緒走勢變化。

■ 皮克斯彩虹剪接

■ 皮克斯動畫師 Rishi Kaneria 在「皮克斯彩虹剪接」影片中,以玩具總動員和海底總動員的場景色彩介紹動畫如何應用顏色快速傳遞電影內的情節或情緒傳達。

■ 《超人特攻隊》運用紅色的緊張情緒與超級英雄主義元素的濃烈表現。

■ 紅色出現在很多《超人特攻隊》場景，加上有詼諧意涵的黑色，與現實平淡
生活形成很大的反差。

## 課後活動 Homework

1. 最近幾年你是否有發現新的色彩或是新的色彩名稱？請說明其特色與由來。

2. 色彩對於設計或商品的重要性你認為如何？說明你最喜歡的商品或最欣賞的藝術作品
色彩的應用情況。

3. 試分析常見服飾品牌或運動品牌的 Logo 用色情況。

C75 / M20 / Y45

# 6 色彩感覺
## Color Sensation

　　色彩感覺是應用色彩時極為重要的考量，色彩對比、感覺和視認性在生活中影響情感、感知和行為，為設計、行銷和日常互動提供有力工具，不同的色彩會產生不同的感覺，適度地應用色彩的感覺，可提升其適用性以及共鳴程度。

## 這條裙子到底是什麼顏色？

一張灰濛濛的草莓圖片，經過視覺處理後，錯覺仍會讓你看到草莓是紅色的，而是由於大腦中存在的「色彩恆常性」機制所造成的。

## 這雙鞋子到底是什麼顏色？

色彩恆常性是大腦補償色彩不足的能力，使我們在不同環境下保持穩定的色彩感知，促進對世界的準確感知和理解。

## 錯覺測試：你的眼睛會騙你

顏色不只是視覺的遊戲，它們塑造我們的現實，讓你看見大腦想象中的畫面。

# 6-1 色彩的視覺機能

人眼除辨識顏色外，還有適應與抑制的能力，視覺適應是一種生理現象，指視覺系統逐漸適應長時間或不斷改變的刺激所產生的結果，視覺殘像即為一種視覺細胞適應外在環境所產生的現象。

視覺殘像（Afterimage）又稱「後像」，指影像暫留於人眼的現象，依觀看時間長短可分為兩種；一種是人眼觀看快速移動的物體時有殘影留存，此視覺暫留的結果稱為「正殘像」、「視覺暫留」、「視覺殘像」，殘像與所見的色彩是相同的，可停留約 0.1 秒左右，電視節目或電腦動畫即利用此原理呈現動態效果。

另一類稱為「補色殘像」，又稱為「負殘像」、「負片殘像」、「生理補色」，補色殘像與視覺暫留最大的差別在於觀看時間較長，視網膜上的細胞受色光刺激，會對該顏色產生疲勞，即使當視線離開後，該部分的細胞會有一段時間無法作用，而未受刺激的另一部分細胞則正常運作，因而產生補色殘像。補色殘像即是一種繼續對比。

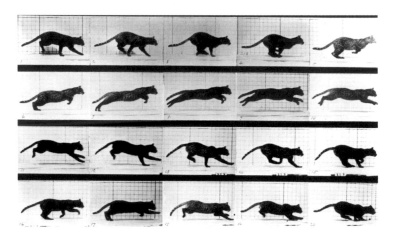

■ 英國攝影家謬布里幾（Eadweard Muybridge）對於動態影像的攝影著迷不已，連續的動作能拆解為無數個靜止的畫面（圖片引用出處：http://www.design-technology.info/photographers/）。

■ 專心注視中央的原點 60 秒後，將眼光移轉至右圖的 ✕，會產生負殘像的視覺結果。

■ 醫院的環境常使用藍綠色系，能減少長時間注視紅色血液的補色殘像狀況。

■ 具視覺動態效果的圖片，在設計上有吸睛的效果（圖片引用出處：ht tp：/ / www.ritsumei.ac.jp/~akitaoka/）。

■ 市場的攤販善於應用色相對比，以綠葉襯托出「新鮮」的感覺。

補色的觀念是由德國赫林（Ewald Hering）於對立色說（Opponent Colors Theory）中提出：紅色的補色為綠色、黃色的補色為藍色、白色的補色為黑色。例如：觀看紅色一段時間後，轉移至白色背景時則會產生綠色的殘像，因為綠色是紅色的補色；而對於無彩色的視覺殘像則會產生黑白互補的結果。

醫院的環境規劃經常以綠色為主，除了綠色能帶給人平靜的感覺外，綠色是紅色的補色殘像，可以減少因開刀等原因長時間注視紅色血液所造成的視覺殘像。

影響人眼觀看色彩的結果，是一種色彩對比的現象，指顏色受相鄰顏色的影響，使得本身的感覺產生偏移，事實上，顏色並沒有改變，而是對於色彩的感覺變了，這是一種「錯覺」現象。除此之外，色彩還能製造溫度、距離、面積、重量等感覺。

此外，透過畫面中色彩、位置、形狀的安排，在靜態的圖片上能產生動態的感覺。而這些錯覺對於色彩的規劃和配色影響重大，熟悉並能針對這些感覺加以利用，對於色彩的應用則是如虎添翼。

# 6-2 色彩的對比現象

色彩對比（Color Contrast）是指相鄰的顏色彼此互動而影響對於色彩的判斷或感覺。在日常生活或是設計創作，色彩的感覺都會受周遭色彩的影響，在用色時必須先瞭解色彩的對比關係，以及色彩對比所衍生的感覺變化，才能善加利用這些色彩特性。色彩對比基於觀看順序可分為兩類：同時對比（Simultaneous Contrast）與繼續對比（Successive Contrast）。

## 一、同時對比

　　同時對比指兩個或兩個以上的顏色相鄰時，因顏色相互影響所產生的對比現象。

### 1 色相同時對比

　　「色相對比」是指顏色相鄰所產生的感覺偏移現象，周圍的顏色會影響顏色本身在色相上的偏移，顏色遇到鮮豔顏色相鄰時，本身在色相上會相對暗沉；顏色遇到較暗沉的顏色時，色相感覺上會變得較為鮮豔。

■ 色相對比是相鄰顏色產生感覺的偏移現象，當橘色安排在紅色和黃色背景上時，紅色背景上的橘色會略微偏黃，而黃色背景上的橘色則會略微偏紅。

■ 人眼善於辨識色彩差異，你能察覺兩個色塊之間的不同嗎？

■ 補色對比容易吸引
人注意。

兩色之間的距離也會產生不同程度的影響，距離較遠則影響較小；而兩色並排，則相互影響關係最大。

### 2 補色同時對比

補色對比是當相鄰顏色之間為補色關係時，顏色不會有偏移的情況發生，而產生更為強烈醒目的效果。補色對比給人強烈的活潑與動態感，容易吸引人們注意。

補色對比在日常生活中相當普遍，例如：需要短時間吸引注意力的廣告海報、產品包裝等，但補色對比所產生的不安定感，並不適合應用在需長時間注視的環境中，例如：臥室或辦公室等。

■ 補色對比的辨識度較高。

### 3 明度同時對比

明度對比是當不同明度的顏色相鄰時，所產生明度感覺上的變化，當背景明度高時，色塊的明度感覺會降低；當背景明度低時，色塊的明度感覺會提升，也就是說「遇暗則亮，遇亮則暗」。

明度對比在色塊交界處也會發生，明度差距大的色塊並排時，會感覺色塊交界處反差增大，在交界處感到「亮處更亮，暗處更暗」，甚至會感覺到白邊，稱為「邊緣對比」，又稱為「馬赫帶效應」（Mach Band Effect）。

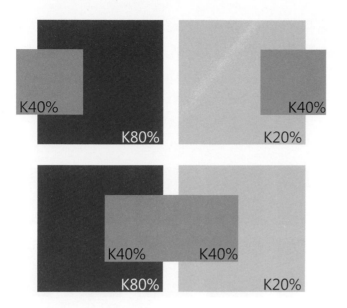

■ 左右兩側看似不同的灰色色塊，實際上是明度完全相同的 K40% 顏色。

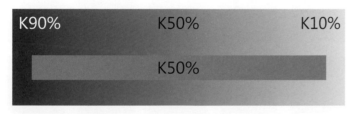

■ 中間長條色塊是相同的灰色（K50%），因為明度對比現象而產生錯覺。

■ 不同明度交接處的反差特別顯著。

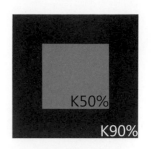

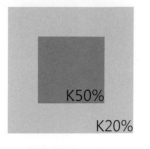

■ 明度對比有遇暗則亮，遇亮則暗的特性。

馬赫帶效應
**Mach Band Effect**

由明度變化所產生的漸層，在某個顏色交接處因為邊緣對比而形成白環的效果，稱為「馬赫帶效應」。

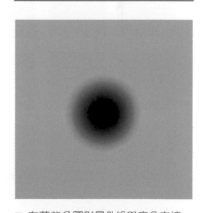

■ 在藍紫色圓形最外緣與底色交接處，隱約看到一圈白色輪廓，即為馬赫帶效應。

當相同的黑色方塊等距離排列時，在白色間隔的交叉處會隱約看見閃爍黑點，稱為「光滲現象」，又稱為「赫曼網格幻影」（Hermann Grid Illusion），原因是垂直與水平的黑色色塊與白色線條之間強烈的明度對比，造成的交叉處極具對比的視覺效果。

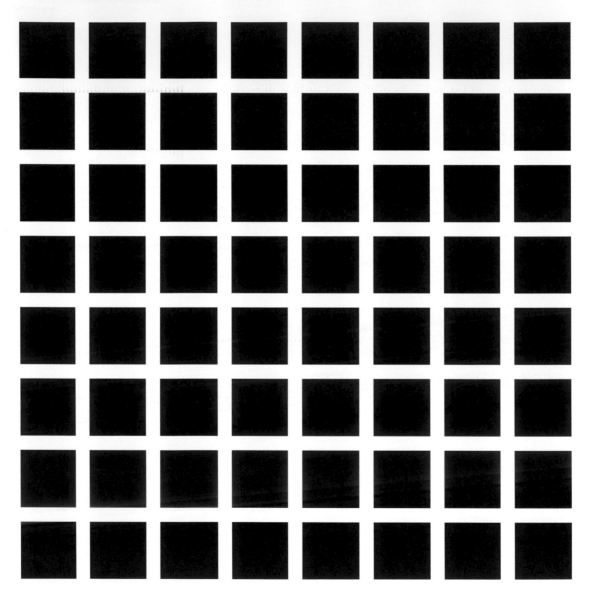

■ 1870 年，赫曼（L. Hermann）觀察到了被稱為赫曼網格幻影（Hermann Grid Illusion）的現象，當白色間隔的交叉處時，黑點似乎隱約出現。這種現象的原因是垂直和水平的黑色方塊與白色線條之間的強烈明度對比，造成交叉處的視覺效果極具對比性。

### 4 彩度同時對比

彩度同時對比指不同彩度的顏色相鄰時,所產生的彩度感覺變化,當背景彩度較鮮豔,對比的色塊會顯得較為暗淡混濁,而當背景彩度較為暗沉時,色塊則相對較為明亮鮮豔,產生「遇鮮則濁,遇濁則鮮」的對比現象。

### 5 面積同時對比

面積同時對比指不同顏色並置時,因色調的差異,形成不同面積張力的效果。一般來說,為了達到畫面均衡,明度高、彩度高的色彩宜占較小面積;明度低、彩度低的色彩宜占較大面積。

歌德(Johann Wolfgang von Goethe)認為顏色有強弱大小之分,當同等大小的顏色並置時,各個色塊所占的面積感覺,依明度大小而有不同的比例關係,因此提出純色紅、橙、黃、綠、藍、紫的明度比值為6:8:9:6:4:3,而面積比值與明度成反比關係,如此可使畫面和諧。

■ 在上圖的鮮豔背景中,中間綠色色塊看起來較為混濁;而下圖的混濁背景中,中間綠色色塊則顯得較為鮮豔。

■ 歌德提出各純色的明度比例,數字越大視覺張力越強。

歌德所提出的面積對比,類似色彩的張力概念,當畫面上的色彩依據色相及明度比例配置,使視覺產生平衡與和諧時,不會有過於強烈或衝突的感覺。例如:在畫面上同時使用橙色和藍色,而橙色與藍色的明度比例是8:4,也就是2:1,換言之,藍的面積需要是橙色面積的2倍才能達到調和。因此,明度或彩度愈高的顏色,其所占的面積相對地需要降低,如此才能達成面積平衡的效果。

> ### 紅色與藍色明度比
> $$= 6 : 4 = 3 : 2$$
>
> 紅色與藍色的平衡面積比
> $$= \frac{1}{3} : \frac{1}{2} = 2 : 3$$

■ 畢卡索的畫作《L`Absinthe》依據歌德面積對比的概念,黃色與紫色的面積對比關係為 1:3,黃色只要占紫色 1/3 的面積,其比例便能達到平衡。

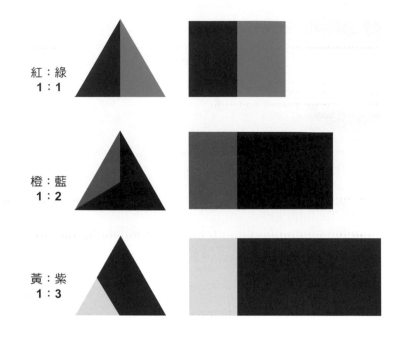

紅:綠
1:1

橙:藍
1:2

黃:紫
1:3

■ 補色的平衡面積比例。

原圖

加白邊

加黑邊

■ 相同圖像加上白色和黑色描邊的差異。

## 6 色滲現象

1839 年謝弗勒(Michel Chevreul)發現並排的兩種顏色,明度與彩度越相近,視覺上便會產生邊界模糊、混濁的情況,稱為「色滲現象」,即顏色相互混合參雜的現象,當兩個顏色的距離愈近,此現象愈顯著。

為避免色滲現象,可在兩色交界處加上隔離線,以作為兩色之間的區隔。分隔線的顏色也會影響色彩的呈現,常用中性的白色或黑色。白色線條可使整體畫面較為明亮柔和;相反地,當使用黑色線條劃分,則會讓整體感覺較暗,但是相鄰顏色則會看起來較為鮮豔飽和。野獸派畫家馬蒂斯經常將所繪製的主體描上黑邊,具有色塊區隔的效果,同時形成更為鮮豔飽和的色彩表現,產生更強烈的對比感覺。

■ 馬蒂斯 / 音樂 /1908 年 / 油畫
/260×389cm/ 莫斯科冬宮博物館。
顏色反差大的作品常使用黑色線條作
為緩衝區隔，同時可讓顏色更鮮豔。

■ 新造形主義（Neo-Plasticism）大師
蒙德里安（Piet Mondrian），作品特
色在於運用大量不同面積的純色，加
上粗黑線條區隔顏色的衝突，作品風
格極簡約卻又極具豐富與活潑特質。

■ 活潑的卡通作品，常使用黑色線條來處理色滲問題，並且產生鮮豔活潑的效果。

## **7** 同化現象

色彩同化現象（Color Assimilation）發生於較小面積的色塊或線條，被不同顏色的色塊包圍，或是觀看距離較遠時，容易造成相鄰顏色混合同化的現象。

下圖被白色圍繞的綠色色塊，相較於被洋紅色圍繞的綠色色塊在顏色呈現上更為明亮、鮮豔，這是因為邊緣對比的現象造成對色彩判斷上的偏移。

■ 柑橘類水果經常使用紅色網袋包裝，使顏色更為鮮艷。

■ 同化現象發生在小面積色塊，會產生相鄰顏色同化的效果，被白色所圍繞的綠色小方塊相較於被洋紅色所圍繞的綠色小方塊，顯得明亮且鮮豔許多。

■ 相同的背景顏色，插入不同的色相、明度、飽和度線條後，使背景色塊看起來更接近插入的顏色（圖片引用出處：https://reurl.cc/E4b9q0）。

## 二、繼續對比

　　繼續對比又稱「連續對比」，指顏色先後出現時，先出現的色彩會影響後出現色彩的現象，例如：長時間觀看紅色的物體，接著轉移到橙色的背景時，紅色物體因為視覺殘像產生綠色，綠色與橙色的背景混合後，會帶有一點兒灰濁黃綠色的感覺。

### 1 色相繼續對比

　　色相繼續對比是指色彩間在色相上的差異，其影響源於人眼對色彩的覺察方式。在繼續對比中，先出現的色彩會影響後出現彩的色相感知。

　　舉例而言，如果先觀看紅色物體一段時間，然後轉移到橙色的背景上，紅色物體的視覺殘像可能會導致橙色背景被視為稍微偏向綠色，這是因為人眼在紅色和綠色之間有一種互補的對比，這種對比會影響後來觀察到的色彩感知，使其偏離其實際的色相。

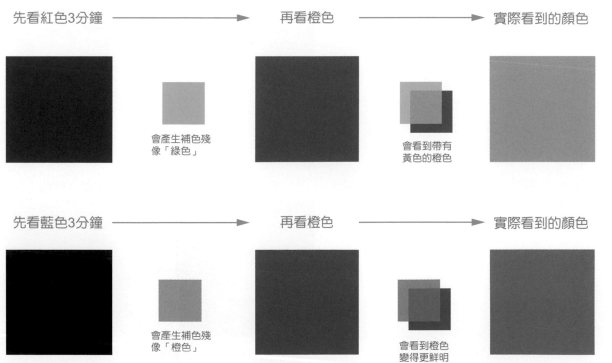

先看紅色3分鐘 　　　　　　　　　再看橙色 　　　　　　　　　實際看到的顏色

會產生補色殘像「綠色」

會看到帶有黃色的橙色

先看藍色3分鐘 　　　　　　　　　再看橙色 　　　　　　　　　實際看到的顏色

會產生補色殘像「橙色」

會看到橙色變得更鮮明

■ 繼續對比色相的變化。

## 2 明度繼續對比

在明度繼續對比中，先出現的明亮色彩會影響後出現色彩的明度感知。

觀察一段時間的明亮色彩後，轉移到較暗的背景上，先前觀察到的明亮色彩可能會影響後續觀察到的色彩，使其在感知上好像比實際來得暗，或者使其在背景中顯得較亮。

## 3 彩度繼續對比

彩度繼續對比是指色彩間在飽和度上的差異。在繼續對比中，先出現的彩度較高的色彩會影響後出現色彩的彩度感知。

當觀察一段時間的高飽和度色彩後，轉移到較低飽和度的背景上，先前觀察到的高飽和度色彩可能會影響後續觀察到的色彩，使其在感知上比實際飽和度來得低，或使其在背景中顯得較為飽和。

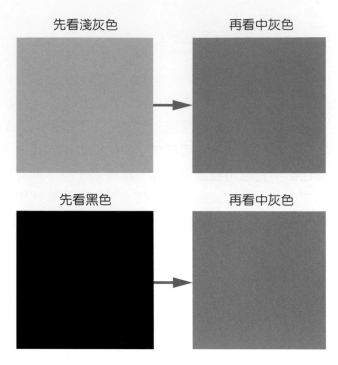

先看淺灰色　　再看中灰色

先看黑色　　再看中灰色

■ 繼續對比明度的變化。

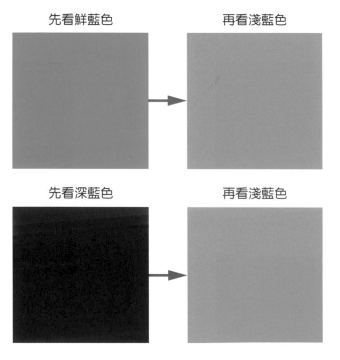

先看鮮藍色　　再看淺藍色

先看深藍色　　再看淺藍色

■ 繼續對比彩度的變化。

# 6-3 色彩與 心理感覺

　　顏色在科學量測上不會有溫度或面積的差異，卻會形成不同的心理感受。藏青色給人寧靜的感覺，帶有冷靜與後退的感覺，甚至可延伸至內斂與謙讓的意象，但藏青色卻不宜應用在溫帶地區，顯得太冰冷。常見的色彩心理感覺有溫度、距離、面積、形狀與重量感覺等，在應用顏色時要多加考量，才能形成理想的意象或效果。

## 一、溫度感覺

　　在伊登色相環中，紅、紅橙、橙、黃橙、黃色屬於「暖色系」的顏色，容易使人感到溫暖，具有溫馨、熱情、歡愉等色彩聯想；藍紫、藍、藍綠、紫紅色則屬於「冷色系」的色彩，使人感到寒涼，具有冷靜、穩重等聯想。部分溫度感覺不顯著的顏色稱為「中性系」，例如：綠色與紫色，中性色會受相鄰色彩的溫度感覺影響，當背景色或相鄰顏色為暖色系時，會呈現偏冷色系，當背景色或相鄰顏色為冷色系時，則會偏向暖色系，也就是「遇冷則暖，遇暖則冷」。

　　色彩三要素對於溫度感覺的影響又是如何呢？「色相」是影響溫度感覺最關鍵的因素，「明度」次要，通常高明度會感覺色彩偏暖；低明度則偏冷。當色相與明度確定後，色彩的溫度感覺隨之固定，「彩度」變化則會影響溫度感覺的強弱，彩度高，溫度感覺較為強烈；彩度低，則溫度感覺較為薄弱。

■ 伊登色相環中的冷暖顏色。

■ 溫度感覺中性的顏色有遇冷則暖，遇暖則冷的特性。

■ 冷色系的地中海藍和白色應用於冰天雪地的環境中，是否會使人感到更冷呢？

■ 冷色系的制服可以帶給人專業與訓練有素的意象。

■ 透過影像軟體調整相片，可以改變其色溫。

溫度感覺在配色時尤為重要，在溫帶或寒帶國家，冬天溫度可能低於零度，在冰天雪地的環境，室內設計的用色趨向暖色系，試想，墨綠色的大理石給人冷冰的感覺，適合用於寒帶地區嗎？而希臘地中海風情的藍白配色，不正適合熱帶風情嗎？色彩的溫度感覺雖然是一種心理感覺，但實際帶給人的影響是很大的。

溫度感覺對於穿著也有很大的影響，冷色系給人嚴謹、專業、信任感，而暖色系則給人親切與熱忱的感覺。在夏天穿黑色衣服容易讓人感覺悶熱，熱並不等於熱情或親切，又因黑色衣服會吸收光線，所以實際的溫度會比穿白色衣服高出許多。

## 二、距離感覺

影響色彩距離感的原因在於色光的波長不同，波長較長的色彩如紅、橙、黃色，因折射角度小，會成像於視網膜後方，經水晶體膨脹調節，使色彩感覺較近，稱為「前進色」（Advancing Color）；波長較短的色彩如綠、藍、紫色，因折射角度大，會成像於視網膜前方，經水晶體收縮調節，使色彩感覺較遠，稱為「後退色」（Receding Color）。

色彩三要素中，色相是決定距離感覺最重要的因素，明度次之，高明度具有前進感，低明度具有後退感，而彩度則是影響距離感覺的強弱。色彩三要素中，對距離感覺和溫度感覺的影響上，特性是一致的。

色彩的距離表現在繪畫中顯得特別重要，如何營造空間的立體感，全仰賴色彩的距離感覺。前景或主題通常會使用前進感較為強烈的色彩，而遠端的景物則以冷色系的後退色來產生後退的感覺。另外色彩的距離感覺在空間的規劃上極為重要，利用距離感產生放大或縮小空間的效果，並建立空間的層次感。

　　色彩距離有助於產生立體感，為了讓觀眾感受到強烈的立體景深，在電影畫面配色中，可見到橘黃色和藍綠色的搭配，飽和的橘黃色與藍綠色構圖，會產生顯著的景深氣勢。

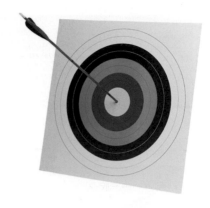

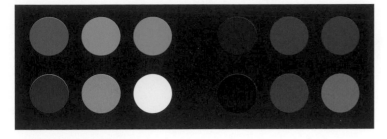

■ 前進色與後退色的差異。

■ 箭靶顏色的分布方式為中心區域採用前進感較強的黃色和紅色，外圍的藍色與黑色則有助於襯托出中心的顏色。

■ 左圖有凹陷的感覺，右圖則有凸起的感覺。

■ 立體或景深感覺是利用顏色前進與後退的距離感營造的。

■ 電影善用前進與後退感覺強烈的顏色，營造極具立體且澎湃浩瀚的氣勢（圖片引用出處：http://www.transformersmovie.com/index.php）。

膨脹色　　　　收縮色

■ 膨脹色的面積感覺較收縮色大。

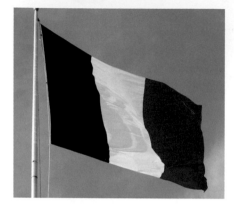

■ 法國國旗藍、白、紅的比例為
　37:33:35，讓視覺上感覺三個顏色的面
　積大小是一致的。

■ 圍棋的黑色棋子略大於白色棋子，一
　般圍棋棋子，黑子會比白子的直徑多
　0.3mm，肉眼分不太出來，目的是讓奕
　棋時的氣勢均等。

## 三、面積感覺

　　色彩的面積感、溫度感及距離感具有直接的關係，暖色系或前進色具有擴散性，稱為「膨脹色」（Expansive Color），而冷色系或後退色為「收縮色」（Contractive Color）。

　　在服裝穿搭時，色彩面積相當重要，亦可利用膨脹與收縮色的原理，帶來的「膨脹感」與「收縮感」，以達到修飾身材的效果，減低身材上的弱點並強化優點。

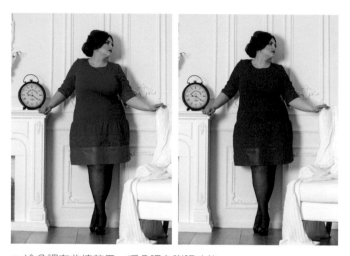

■ 冷色調有收縮效果，暖色調有膨脹功能。

## 四、形狀感覺

　　色彩往往也能與圖形相呼應。美國色彩學家比練（Faber Birren）便認為紅色具有強烈與穩重的感覺，容易與正方形聯想在一起；橙色具有部分紅色的特性，但由於顏色較淡，可聯想到長方形或梯形；黃色則具有陽光般鮮明的感受，可聯想到三角形；綠色帶有安全、自然與平和的情感，可聯想到六邊形；藍色具有科技、動態與寬闊的感覺，可聯想到圓形；紫色則為柔和、神秘與浪漫的組合，可聯想到橢圓形。

| 強烈與穩重感 | 低強烈與尖銳感 | 積極與尖銳感 | 強烈與穩重感 | 輕快與流動感 | 柔和與圓順感 |

■ 比練形狀感覺。

## 五、重量感覺

　　色彩有重量感覺，影響色彩輕重感覺最主要的因素是明度，明度暗與彩度高的顏色，其色彩感覺較重；而明度亮和彩度低的顏色其色彩感覺較輕。健身房的重訓器材中，陽剛氣息強的黑色系深受男性喜愛，有顯重的效果，而女性則偏好鮮豔輕快的顏色。

| 色彩感覺 | 暖色色塊 | 冷色色塊 |
| --- | --- | --- |
| 溫度感覺 | 暖色系 | 冷色系 |
| 距離感覺 | 前進色 | 後退色 |
| 面積感覺 | 膨脹色 | 收縮色 |

■ 色彩感覺綜合分析比較表。

■ 箱子的顏色會影響心理輕重感。

■ 健身器具運用亮麗的
　色彩，降低視覺重量。

# 6-4 色彩的視覺作用

眼睛對於色彩的記憶或適應性，會影響對顏色的判斷，在設計應用時，除本身產品的配色需規劃外，周圍環境的顏色亦需納入考量。而色彩於設計應用的機能作用可分為三種特性：視認性、誘目性與識別性。

## 一、視認性

視認性（Visibility）又稱為「視認度」或「明視度」，指色彩容易辨視的程度，容易看清楚的色彩代表視認性高，反之即代表視認性低。

色彩視認性除了本身的用色外，與背景色形成的反差程度都會影響其視認性，與背景色明度差距越大，視認性就越高。另外，觀看的距離與照明亦會影響視認性，特別是在規劃交通標誌、廣告看版、海報等，視認性的考量相當重要。

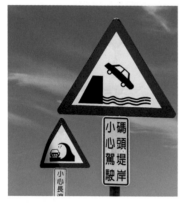

■ 交通標誌視認性的重要性無庸置疑。

| 順序 | 1 | 2 | 3 | 4 | 5 | 6 | 7 | 8 | 9 | 10 |
|---|---|---|---|---|---|---|---|---|---|---|
| 主題 | 黃 | 黑 | 白 | 黃 | 白 | 白 | 白 | 黑 | 綠 | 藍 |
| 背景 | 黑 | 黃 | 黑 | 紫 | 紫 | 藍 | 綠 | 白 | 黃 | 黃 |
| 圖示 | G | G | G | G | G | G | G | G | G | G |

■ 視認性最高的 10 組配色（高→低排序）。

| 順序 | 1 | 2 | 3 | 4 | 5 | 6 | 7 | 8 | 9 | 10 |
|---|---|---|---|---|---|---|---|---|---|---|
| 主題 | 白 | 黃 | 綠 | 藍 | 紫 | 黑 | 綠 | 紫 | 紅 | 藍 |
| 背景 | 黃 | 白 | 紅 | 紅 | 黑 | 紫 | 灰 | 紅 | 綠 | 黑 |
| 圖示 | G | G | G | G | G | G | G | G | G | G |

■ 視認性最低的 10 組配色（低→高排序）。

## 二、誘目性

誘目性（Inducibility）又稱為「注目性」或「醒目性」，指色彩文字或圖像能被吸引觀看的程度，紅色是誘目性最高的顏色。除了本身的顏色外，背景色的影響甚巨。通常前進色、高彩度與高明度的顏色誘目性較強。其他如螢光紅或螢光綠等特別色，因誘目性佳，機器設備或消防安全等按鈕開關常會採用此類高度誘目性的設計。

■ 紅色的誘目性最高，是汽機車長期受歡迎的顏色。

| 順序 | 1 | 2 | 3 | 4 | 5 | 6 | 7 | 8 | 9 | 10 | 11 |
|---|---|---|---|---|---|---|---|---|---|---|---|
| 色彩 | 朱紅 | 橙紅 | 橙 | 金黃 | 黃 | 黃綠 | 藍 | 綠 | 黑 | 紫 | 灰 |
| 圖示 | ■ | ■ | ■ | ■ | ■ | ■ | ■ | ■ | ■ | ■ | ■ |

■ 誘目性最高的單色色彩順序（高→低排序）。

| 順序 | 1 | 2 | 3 | 4 | 5 | 6 | 7 | 8 | 9 | 10 |
|---|---|---|---|---|---|---|---|---|---|---|
| 顏色 | 紫 | 藍紫 | 藍 | 藍綠 | 綠 | 紅紫 | 紅 | 橙 | 黃綠 | 黃橙 |
| 白色背景 | G | G | G | G | G | G | G | G | G | G |
| 顏色 | 黃 | 黃橙 | 黃綠 | 橙 | 紅 | 綠 | 紅紫 | 藍綠 | 藍 | 藍紫 |
| 黑色背景 | G | G | G | G | G | G | G | G | G | G |

■ 純色與黑色背景的純色誘目性比較（高→低排序）。

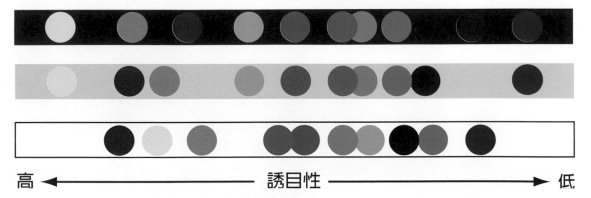

高 ◀━━━━━━━━ 誘目性 ━━━━━━━━▶ 低

■ 10 種常見色彩，在不同的背景色下所呈現的誘目程度。

■ 黃黑配色的誘目性最強,同時視認性也極高。

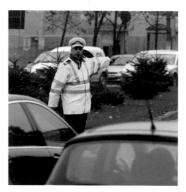

■ 交通警察的安全背心採用顯眼的螢光色。

視認性是指顏色容易辨視或觀看的程度;誘目性是指顏色能吸引觀看的程度;而識別性則是指色彩傳遞資訊的效率。

# 視認性　誘目性

■ 視認性與誘目性有很大的關係,視認性著重於「辨識程度」,因此也與易讀性有關聯,而誘目性的目的在使人能「快速察覺」,兩者的訴求略有不同。

■ 為引導使用者迅速辨識開關的位置,緊急逃生設備常會使用誘目性高的配色效果。

## 三、識別性

　　識別性(Intelligibility)指色彩所形成的資訊傳遞效率。色彩的傳遞效率往往比文字來的快,氣象的雨量圖、山脈的等高線圖或是捷運路線圖,皆是利用色彩簡化複雜的資訊以利觀者理解。識別性高的配色通常較為飽和、明亮,彼此間的差異性大,選用的顏色種類不宜過多,否則容易造成畫面雜亂,反而使識別性下降。

　　關於書籍版面,文字容易閱讀的程度稱為「易讀性」(Readability),與識別性有高度相關,書報雜誌版面經常採用黑色的明體、黑體或楷書字體,識別性好且能長時間閱讀,太過豐富的色彩變化,會使得易讀性降低。

■ 地圖特別重視識別性。

■ 捷運路線圖利用簡單反差大的色彩與構圖提升識別性，以便快速判讀搜尋。

■ 氣象資訊直接利用色彩的標示區隔，更容易快速判讀。

■ 海報設計通常需兼顧誘目性與視認性的表現，主視覺的圖像或標題文字的誘目
　性需高，而內容細節的說明描述則需注重其易讀性。

## 課後活動 Homework ──────────▶

1. 分析你喜歡的產品配色，是否利用色彩對比或色彩感
   覺的特性？

2. 何謂「同時對比」？請就網路上搜尋並分析這類圖片
   的原理。

3. 你認為識別性對於日常生活中的哪些方面至關重要？
   舉例說明其重要性。

C75 / M25

# 7

## 色彩調和
Color Harmony

　　消費者的購物決策中，物品的色彩往往是關鍵所在，受歡迎的配色是產品成功的要素之一，也是與消費者溝通或產生共鳴的方法，透過色彩意象與聯想，將色彩與其衍生的感覺結合，形塑平衡調和的情感，才能有出色的配色表現。

### 配色不只靠感覺

配色並非是單純是依賴感覺和靈感所產生，而是可以結合感覺與邏輯，透過精心挑選的組合的結果。

### 穿搭配色技巧

選擇適合的色彩組合可以展現個人風格，營造不同情緒，並提升整體形象與氛圍。

### 透過配色搭配軟裝設計營造理想空間

空間配色與色彩學息息相關，選擇適合的色彩可影響空間氛圍和功能性，創造出舒適、舒緩或活潑的環境，提升使用者的體驗。

# 7-1 配色原則

配色是一門易學難精的學問，深深影響商品行銷與流行趨勢。美感是主觀的判斷，然而透過客觀的觀察學習，亦可掌握色彩的特性。

在進行設計案時，針對不同的客戶需求，配色目標亦會有所不同。以室內設計的案例來看，要營造舒適的空間感與情境，色彩組合不宜過於鮮豔，以免產生擁擠壓迫的感覺，在空間配色上將鮮豔顏色的面積比例縮小，搭配較多柔和的色系，可使整體較為明亮寬敞。

依照不同的配色方法可以產生調和感、主從感或律動感等三種不同的感覺：

## 一、平衡調和

平衡（Balance）與調和（Harmony）指配色所呈現的安定與舒適感，過多色相的變化容易產生不安定感，甚

■ 配色是室內設計極重要的一環，空間的營造與風格的建立都與顏色有關。

■ 咖啡廳的空間常使用大面積的森林色系，搭配柔和的燈光，營造質樸天然的視覺感受，使人輕鬆愉悅。

至厭惡感，街道上花枝招展的廣告看板，雖然變化豐富，卻過度雜亂。配色的平衡感並非均分各個顏色色相、明度或彩度的變化，而是透過不同顏色的組合營造微妙的平衡狀態。

對於色彩調和的感覺因人而異，並且會隨著時空背景的轉移而改變，近代美國心理學家杰德（Deane Brewster Judd）曾提出四種色彩調和的基本原理：

## 1 秩序性調和（**Order**）

在色彩組合中，僅色相、明度或彩度的其中一個項目變化。透過影像後製軟體，固定色相與彩度，只透過明度變化製造出不同的配色感覺，因為顏色的變化程度較小，便會產生強弱秩序感。

## 2 親和性調和（**Familiarity**）

色彩組合源自品牌或生活經驗，而有些顏色組合則擁有歷史或文化的脈絡，此類的配色往往感覺似曾相似，容易產生熟悉的親切感。

■ 秩序性調和強調的是單一色彩要素的改變，如圖單調整明度就可帶來多種層次的視覺感受。

餐廳運用義大利國旗的配色

原住民委員會 Logo 採用傳統服飾配色

■ 親和性調和訴求的是觀看者對於歷史與文化中慣用配色的認同。

### 3 類似性調和（**Similarity**）

指顏色之間有共同的特性、相似的色相、明度或彩度，例如：深綠色與黃綠色皆含有綠色的成分。

■ 迷彩即是一種類似性調和，尤其考量環境色的特質，以降低辨識性。

■ 類似性調和所產生的意象較為和緩，尤其中性色缺少了色相與彩度的變化，是不易出錯的配色。

### 4 明瞭性調和（**Unambiguousness**）

指顏色間有高度反差，尤其在色相的對比關係，易給人視覺上的衝突感及強烈的注目性。

■ 孟菲斯（Memphis）家具的設計風格常利用色相的變化來營造視覺變化上的趣味。

■ 馬蒂斯（Matisse）Woman with a hat, 1905 野獸派的畫風大膽，屬於明瞭性調和，運用強烈反差飽和的顏色。

許多藝術家在作畫時，會考量整體協調性及色彩的配置關係，特別是色彩平衡，透過適當色塊形狀、位置與張力的組合，達到畫面的和諧。畢卡索的抽象畫使用大面積色塊的切割，整體達到平衡與調和的效果。

■ 畢卡索（Picasso）巧妙運用色彩、形式和組合，將人物和物體分解成幾何形狀，創造出獨特的多維度構圖。

■ 個別的廣告看板設計需考量平衡與調和，然而擺到街道上時，爭先恐後的廣告看版卻顯得雜亂無章，難以突顯主題。

■ 極簡風格的手錶設計，白色背景中特別突顯黑點。

## 二、強調主從

配色中通常會分為「主題色」及「從屬色」，「主題色」通常是明亮、鮮豔且飽和度較高的顏色，在整個畫面中所占的比例相對較低，這樣可以更加突出和引人注目。主題色確定後，接下來就是選擇「從屬色」來配合主題色，就像鮮花需要綠葉襯托。儘管從屬色可能不突出顯眼，但在營造整體色彩氛圍上扮演了重要的角色，降低其自身色彩的重要性，藉此凸顯主題色的獨特性。

強調主題性的方式與當前流行的極簡風格相似，主要在於增強從屬色在整體配色中所占的比例，以突出主題色，提高視覺效果，創造簡潔而清晰的畫面，同時更凸顯主題的重要性。

主從配色依其功能或位置可區分為「背景色」、「主要顏色」、「輔助色」與「強調色」。「背景色」通常較為低調，大都使用後退色或中性色；「主要顏色」則擔任表現作品內容與性質的角色；「輔助色」用以協助與提升「強調色」；而「強調色」通常面積占比最小，卻是最重要的用色，經常是企業代表用色。

## 三、律動感覺

律動（Rhythm）是顏色安排上的變化，產生像音符旋律的組合，可以營造活潑、精緻、富有層次變化，卻不

■ 大面積紅色背景襯托出少面積的綠色。

紊亂的美感。色彩的律動也能讓人感受到科技感，手機桌布常結合律動的配色方式，具有流行性及現代感。

■ 畫中的亮橘色為「強調色」，雖然所占面積較小，但可讓畫作的層次更為鮮明。

■ 日本當代藝術家草間彌生是畫面律動安排的大師，作品在活潑中帶有安定的感覺。

■ 色彩的輕重變化形成音律感。

■ 手機預設桌布常使用微律動感的照片。

# 7-2 配色方法

　　配色的目的在讓顏色產生調和與平衡感，顏色之間需要有共同的要素，例如：色相、明度或彩度，以達到彼此共同或延續等特質，容易產生調和的結果。因此，配色時運用冷暖溫度感、前進後退的距離感或是膨脹收縮的面積感，是較容易掌握的方法。

## 一、相同色相配色

　　配色時使用同一色相，僅變化明度或彩度時，容易產生統一和秩序的效果，形成色彩感覺的一致性，不會有衝突的現象。

■ 使用色相環中的相同色系，只變化明度或彩度的配色方法。

■ 相同色相的配色選擇金黃色與奶油黃等顏色，更能強調麥香與奶茶的味道。

## 二、類似色相配色

又稱為相近色相配色法，容易產生平衡的感覺，當色相衝突不大時，顏色之間易相輔相成，產生一致的色彩感覺。類似色相是較常使用的配色方法，除了有和諧感，還能產生律動感。

■ 使用類似色相顏色，輔以明度或彩度變化，可以保有變化卻又不致於紊亂，屬於安全的用色。

## 三、對比色相配色

對比色相的配色較為豐富活潑，容易吸引人注意，但可能產生矛盾或衝突。對比色的配色表現大膽活潑，在配色時要留意整體的平衡與調和，避免產生顏色雜亂的畫面。

■ 對比色相配色產生的衝突感最為強烈，可利用面積或形狀等方法來調配，以達到平衡。

■ 對比色相的方法較為活潑，配色時需避免破壞
　了平衡與協調感。

## 四、中性色配色

　　黑、灰、白等顏色，本身不屬於任何色相，又稱為「中性色」，中性色恰如其名，色彩感覺是中性、不明顯的。各顏色都有其涵義與代表，中性色則是非常低調，具有高雅、脫俗與深度的感覺。

　　中性色本身的張力不大，配色上相對安全，色彩的明暗或黑白程度對於圖像或畫面的調性具有關鍵性的功能，這便是色彩感覺微妙的關係。

■ 中性色較為平和，給人極簡卻又高雅脫
　俗的風格，經典又耐看，亦是一種安全
　的用色方法。

# 7-3 色彩通用設計

　　全球約有兩億人口是視覺障礙的色弱人士，色弱人士並非色盲，而是對部分顏色的判斷不同於一般人，色彩通用設計（Color Universal Design）的目的即在配色時，選用色覺障礙者與一般視力者皆能辨識的色彩。做法是添加輔助紋路或使用普遍可識別的顏色，使對比更加明顯。在醫院、車站等重要公共場合，容易識別的色彩尤為重要，這就是色彩通用設計的核心目標之一。

　　配色時，色彩通用設計需考量使用易辨的顏色與適合的照明；除了考量配色外，可運用不同的形狀、位置、線條與圖樣等，以確保正確傳遞訊息；標示出顏色名稱，以協助使用者確認色彩；最終尚需考量配色的美感與調和。為提供「色覺的無障礙空間」，相關的公共建設、機場、車站、地鐵與博物館等場合，皆需考量色彩通用設計的規範。

■ 為防止跌倒，樓梯加貼顏色鮮明的貼紙，若安排不當則適得其反。

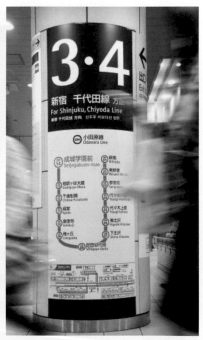

■ 日本小田急電鐵株式會社考慮到不同類型色覺的需求，在小田急線所有 70 個車站的標誌上採用了特定的顏色組合和設計，獲得了官方認可，該公司的車站標誌開發過程亦入選 2016 Good Design Best 100。

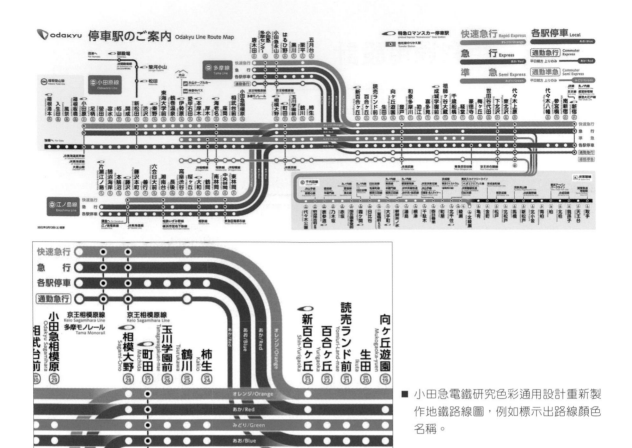

■ 小田急電鐵研究色彩通用設計重新製作地鐵路線圖，例如標示出路線顏色名稱。

■ 考量色盲人士對於顏色的判斷情況，可參考 Adobe Color 的「色盲友好」功能，提供色盲人士對顏色辨識的結果。

# 7-4 配色美度係數

　　由於每個顏色皆有其心理意象，當多個顏色並置時，感覺就會更複雜，因此，美國慕恩和史班瑟（Parry Hiram Moon & Domina Eberle Spencer）便提出配色的滿意程度取決於「秩序」與「複雜」要素的比例關係，並定出美度係數（Measurement of Aesthetics）評估公式為「美度 = 秩序要素 / 複雜要素」（M=O/C）。美度計算時的色彩空間則採用孟塞爾色彩系統。

　　秩序要素（Factor of Order, O）是顏色之間色相、明度和彩度關係的總和。計算方法為「O= 色相美的係數 + 明度美的係數 + 彩度美的係數」。當顏色數量大於兩種以上時，秩序要素 O 為兩兩一組顏色所產生的秩序係數的總和。

　　複雜要素（Factor of Complexity, C）則為全體性的評估，計算方法為「C= 色彩數量 + 有色相差的色對組數 + 有明度差的色對組數 + 有彩度差的色對組數」。

　　得出美度（M）後，若 M 的數值大於 0.5，表示該配色美度良好；若小於或等於 0.5，則表示配色美度不足。

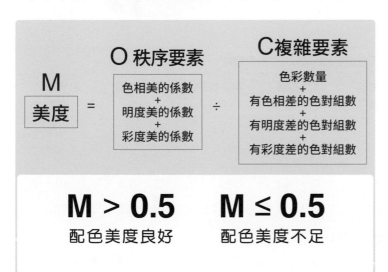

美度計算是採用孟塞爾的色彩系統，在計算美度係數時，先找出 2 個顏色色相之間的關係，例如：5R 與 5BG（兩色在色相環上的夾角為 180°），由「配色美度的色彩秩序係數對照表」可知兩色色相差 100° 以上時，屬於「對比調和」關係。又例如：5R 與 10Y 兩色夾角為 90°，介於 43°~99° 之間，查表可知屬於「第二曖昧調和」關係，「曖昧」指的是顏色色對之間的調和或互補關係並不明顯，而夾角在 1°~24° 和 43°~99° 之間的顏色分別屬於「第一曖昧」和「第二曖昧」的關係。

■ 孟塞爾色彩系統的色相差異程度，即是兩個顏色在色相環上所產生的夾角角度。色相的關係除了「相同」、「類似」與「對比」外，另有兩種「曖昧」的關係。

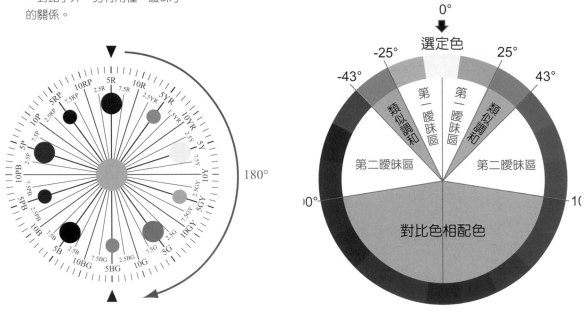

| 配色美度的色彩秩序係數對照表 | | | | | | |
|---|---|---|---|---|---|---|
| 色彩的調和關係 | 色相差異程度 | 色相美的係數 | 明度差異程度 | 明度美的係數 | 彩度差異程度 | 彩度美的係數 |
| 相同 | 0° | +1.5 | 0 | -1.3 | 0 | +0.8 |
| 第一曖昧 | 1°~24° | 0 | 0.1~0.49 | -1.0 | 0.1~2.9 | 0 |
| 類似 | 25°~42° | +1.1 | 0.5~1.49 | +0.7 | 3.0~4.9 | +0.1 |
| 第二曖昧 | 43°~99° | +0.65 | 1.5~2.49 | -0.2 | 5.0~6.9 | 0 |
| 對比 | 100°以上 | +1.7 | 2.5以上 | +3.7 | 7.0以上 | +0.4 |

註：當色相之間為灰黑白無彩色的組合時，其色相美的係數為+1.0；當色相之間為顏色與無彩色的組合時，則色相美的係數為0。

美度公式的運算是以孟塞爾色相環的色彩差異為基礎，有了色彩差異後，再查找「配色美度色彩秩序係數對照表」，即可得到各項對應的數值。以 10RP 4/12 與 5R 5/14 兩個顏色為例：

## 1 色相美的係數

在孟塞爾色相環中，兩色的色相差異小於 24°。接著查詢對照表，可知 1°~24° 的色相差屬於「第一曖昧區」，故其色相美的係數為 0。

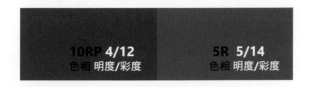

## 2 明度美的係數

10RP 4/12 與 5R 5/14 兩色的明度分別是 4 與 5，明度差異為 1，查詢對照表，其明度差異介於 0.5~1.49 之間，屬於「類似調和」，故明度美的係數為 +0.7。

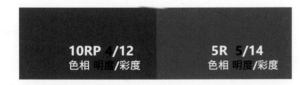

## 3 彩度美的係數

10RP4/12 與 5R5/14 兩色的彩度分別是 12 和 14，其差異為 2，查詢對照表，其彩度差異介於 0.1~2.9 之間，屬於「第一曖昧區調和」，故彩度美的係數為 0。

**4 色彩數量與色對組數**

色彩數量是配色的顏色數量，10RP 4/12 與 5R 5/14 兩種顏色，色彩數量即為 2。色對組數為依照色相、明度、彩度是否有差異來計算，由前 1~3 項可知皆有差異，因此色對組數各為 1。

**5 美度計算配色範例**

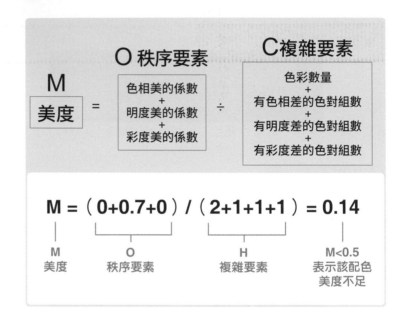

配色美度係數基於理性科學色彩理論，著重於顏色之間的調和關係與色彩數量的評估，優點是將配色結果以量化數據評判，除了顏色之間的關係外，並未考量色彩的造形與面積，實際配色時考量因素更為複雜，構圖、面積、形狀等都會影響配色的結果。

■ 當色相之間為彩色與無彩色的組合時，色相美的係數為 0，其中 O=0+3.7+0.4=4.1；而 C=2+1+1+1=5，其美度 M=4.1/5=0.82>0.5，表示配色美度是良好的。

9BG6.5/10

6YR5.5/12

■ 此配色的色相差異角度大於 100°，其中 O=1.7+0.7+0=2.4；而 C=2+1+1+1=5，其美度 M=2.4/5=0.48<0.5，配色美度是不足的。

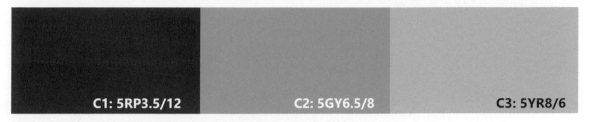

C1: 5RP3.5/12    C2: 5GY6.5/8    C3: 5YR8/6

■ 三個顏色兩兩一組可以產生三個色對，因此 $O_{C1C2}$=1.7+3.7+0.1=5.5；$O_{C1C3}$=1.7+3.7+0=5.4；$O_{C2C3}$=0.65-0.2+0=0.45。而 $C_{C1C2C3}$=3+3+3+3=12，故 M=（$O_{C1C2}$+$O_{C1C3}$+$O_{C2C3}$）/$C_{C1C2C3}$=（5.5+5.4+0.45）/12=0.95>0.5，因此配色美度是良好的。

青：6.70PB1.48/18.02
白：8.48GY 9.90/0.78
紅：7.92R5.16/20.53

■ 試著計算青天白日滿地紅國旗的美度：
　　$O_{青白}$ =0+3.7+0.4=4.1；
　　$O_{紅白}$ =0+3.7+0.4=4.1；
　　$O_{紅青}$ =0.65+3.7+0=4.35。
　　故 $O_{青白紅}$ =4.1+4.1+ 4.35=12.55。
　　$C_{青白紅}$ =3+3+3+3=12
　　M=12.55/12=1.04>0.5，因此國旗為良好的配色。

## 課後活動 Homework ▶

1. 請問配色時如何達到「平衡」與「調和」的功能？請舉例說明。

2. 除了本章所介紹的配色方法外，請搜集其他的配色方法。

3. 根據本章介紹之功能配色，請分析任一個網站的背景色、主要顏色、輔助色與強調色各為何？

4. 挑選某國家國旗或品牌 CI 配色，計算其美度為何？

C85 / M50 / Y10

# 8

## 配色感知強度
Adjectives & Sensations of Color

　　色彩是產品設計的成功要素之一，良好的配色不僅可以加強使用愉悅感，也可以提升實用性、辨識度與附加價值，色彩的表現更是設計品牌形象或個性風格的關鍵因素。

### 配色設計學基礎概念

配色設計學是一種科學，結合心理學、文化、品牌定位等多方面知識。透過精準的色彩搭配，能有效傳達訊息，引起共鳴，提升品牌價值和使用者體驗。

### 如何找出好配色？ 60-30-10 設計原則

60-30-10 設計原則是一種配色方法，以 60% 主色、30% 輔助色和 10% 強調色來打造協調美觀的畫面。

### 油漆顏色搭配：空間配色 DIY

油漆配色與空間相互影響，選擇合適色彩能改變空間氛圍、視覺尺寸感，並營造出溫暖、舒適或明亮的氛圍，提升生活品質。

# 8-1 配色感知強度調查動機

色彩偏好和心理感受往往因地區、種族和文化不同而有差異，國外的調查研究未必符合本地國情。欲瞭解國人對於色彩的認知情形，需要實際執行一個在地的研究，而不能直接引用國外的數據資料。

本章透過問卷調查，分析 24 個色彩感知形容詞的對應顏色及配色強度指標。其中「色彩形容詞」是不同色彩心理感覺的主題。紅色、金黃色容易會讓人聯想到「吉祥」的感覺，想表現出「純真」的感覺時，容易聯想到白色。透過科學的方式，可以完整歸納出各種不同心裡感覺與配色之間的關係，便可以在生活中精準地運用色彩，釋放出更為明確的訊息，對於設計以及藝術工作的應用有所助益。

本調查採「網頁色相」色彩系統，應用問卷調查法與統計之次數分配（Frequency Distribution）分析，探討 24 個色彩感知形容詞所對應的顏色種類與配色強度指標。

再將色彩兩兩作搭配，讓受測者勾選產生特定的意象或感覺，除了單色的感覺與意象外，雙色的組合亦可產生另一個層面的感知。

■ 單色的色彩呈現與雙色的色彩配色，帶給人截然不同的心理感知（圖片引用出處：http://www.everystyle.co.uk/womens/PlusSize_Asos_tshirts.html）。

# 8-2 配色調查方法

調查目的在探討 24 個感知形容詞所對應的單色與色對的情況，其過程為：

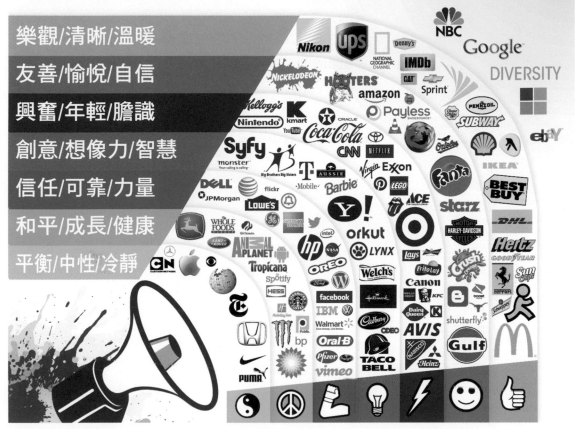

■ Logo 設計反應的色彩心理（圖片引用出處：https://thelogocompany.net/psychology-of-color-in-logo-design/）。

**1** 經由文獻調查與焦點團體，得出 **24** 個色彩形容詞。

**2** 使用網頁色彩，讓受測者勾選符合色彩感知的顏色。

**3** 從受測者勾選出的單色中，自動產生完整不同組合的色對。

**4** 受測者再度勾選符合該色彩形容詞的色對。

## 一、單色感知強度分析

　　以「溫和」形容詞為例，下圖水平軸代表「溫和」的感知強度，數值愈高表示感知強度也就愈強。垂直軸為受測者認為可代表「溫和感覺」的顏色，受測者認為「粉紅」（FFCCCC）最具有溫和感。右側的圓餅圖總結了「溫和感覺」中最佳的十種顏色。

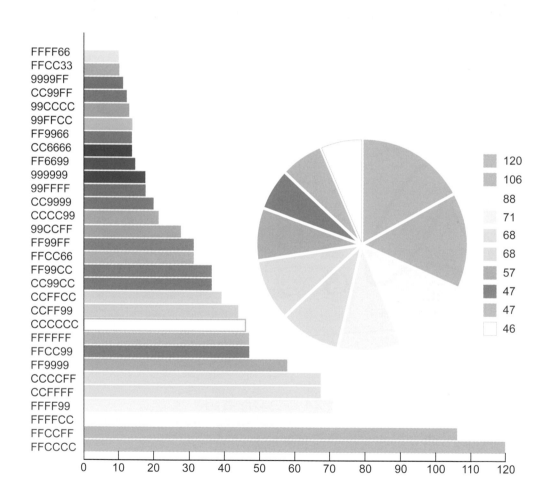

■ 感知強度的長條圖與圓餅圖範例。

146

## 二、雙色感知強度分析

　　配色感知強度 3D 立體圖是「溫和配色」的統計調查，受測者挑選出具有溫和感覺的色彩後，將所有這些色彩隨機兩兩自動配色，再讓受測者勾選出代表溫和感覺的「色對」。圖中高低散布的三角錐代表這些配色的勾選次數，三角錐愈高的色對其配色感知強度愈強，表示其配色較能獲得受測者認同的程度，以此配色為例，高度最高的三角錐為粉紅搭配粉紫的組合，色票數值為 FFCCCC 與 FFCCFF，表示這樣的配色最能反映溫和的感覺。

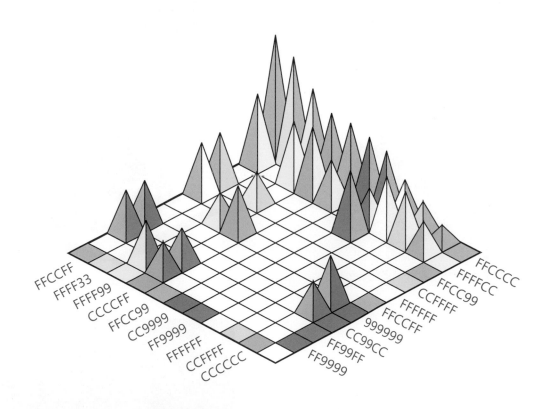

■ 配色的感知強度立體圖範例，其中顏色 FFCCCC 與 FFCCFF 產生最強的「溫和感覺」。

## 1 清新（Fresh）

「清新感覺」以黃色、橙紅、橙黃與黃綠色為主，又以黃色與淺黃色的勾選次數最高。「清新感覺的配色」則以「黃色+黃綠色」較能獲得共鳴。

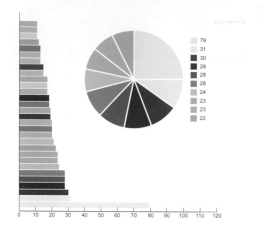

■ 「清新感覺」的色彩次數分配。

■ 「清新感覺配色」的色對感知強度。

■ 牙膏包裝反映清新的心理感覺。

## 2 憂愁（Melancholy）

「憂愁感覺」以灰黑、深咖啡、深藍、深紫與深綠色為主，灰黑色系的勾選次數最高。以「黑色+深灰色」所產生的感覺強度最高。

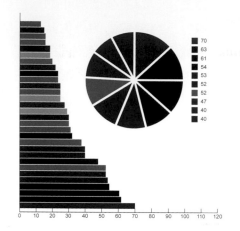

■ 「憂愁感覺」的色彩次數分配。

■ 「憂愁感覺配色」的色對感知強度。

■ 黑灰色最能營造憂愁的感覺。

## 3 真誠（Honest）

「真誠感覺」以土黃、純白、咖啡與銘黃色為主，土黃、純白與深咖啡的勾選次數最高。「真誠感覺的配色」以「深黃色＋香檳色」較能獲得共鳴。

■ 「真誠感覺」的色彩次數分配。

■ 「真誠感覺配色」的色對感知強度。

■ 以黃褐色與香檳色為基調的色彩組合，容易讓人聯想到質樸自然的真誠感覺。

## 4 青春（Young）

「青春感覺」以淺黃、鵝黃、紅色、橙色與藍色為主，黃色與橙紅色系的勾選次數最高。「青春感覺的配色」以「洋紅色＋黃色」所產生的感覺強度較高。

■ 「青春感覺」的色彩次數分配。

■ 「青春感覺配色」的色對感知強度。

■ 青春的感覺總是讓人想到活潑鮮豔的顏色組合。

## 5 成熟（Sophisticated）

　　「成熟感覺」以深咖啡、深土黃、深灰、墨綠與深藍等為主，深咖啡的勾選次數最高。「成熟感覺的配色」以「深咖啡色＋咖啡色」所呈現的感覺強度最高。

■ 「成熟感覺」的色彩次數分配。

■ 「成熟感覺配色」的色對感知強度。

■ 咖啡色是成熟感覺的代表色。

## 6 有趣（Interesting）

　　「有趣感覺」以黃色、黃綠色與鵝黃色為主，黃色與黃綠色的勾選次數最高。「有趣感覺的配色」以「紅色＋黃色」所產生的感覺強度較高。

■ 「有趣感覺」的色彩次數分配。

■ 「有趣感覺配色」的色對感知強度。

■ 有趣感覺的黃綠色系可以帶給人有趣的感覺。

## **7** 無聊（Plain）

　　「**無聊感覺**」以淺灰、淺灰綠等為**主**，無彩色灰黑的勾選次數最高。以「中灰色＋淺灰色」所產生的感覺強度較高。

84
68
54
52
46
45
43
39
37
35

■ 「無聊感覺」的色彩次數分配。

■ 「無聊感覺配色」的色對感知強度。

■ 不同濃淡的灰色系最具無聊感覺。

## **8** 溫和（Gentle）

　　「**溫和感覺**」以粉紅、粉黃、粉藍與**粉紫等淡色系為主**，粉橘紅的勾選次數最高。以「粉紫色＋粉橘色」所產生的感覺強度較高。

120
106
88
71
68
68
57
47
47
46

■ 「溫和感覺」的色彩次數分配。

■ 「溫和感覺配色」的色對感知強度。

■ 具溫暖感覺的粉色系最能營造溫和的感覺。

## 9 剛強（Tough）

　　「剛強感覺」以黑色、深咖啡、深藍或深綠等深暗色系為主，例如：黑色的勾選次數最高。以「深藍色＋深咖啡色」所呈現的感覺強度較高。

- 91
- 86
- 69
- 63
- 55
- 41
- 40
- 40
- 39
- 37

■ 「剛強感覺」的色彩次數分配。

■ 「剛強感覺配色」的色對感知強度。

■ 深藍和深咖啡色等深暗色系，容易營造出剛強的感覺。

## 10 科技（Techie）

　　「科技感覺」以中性灰黑色與冷峻的藍色色系為主，中性色（灰、黑、白）的勾選次數最高。以「中灰色＋純白色」所產生的感覺強度較高。

- 80
- 70
- 68
- 61
- 52
- 39
- 38
- 28
- 26
- 25

■ 「科技感覺」的色彩次數分配。

■ 「科技感覺配色」的色對感知強度。

■ 白色與淺灰可以表現科技的感覺。

## 11 熱情（**Passion**）

　　「**熱情感覺**」以紅、橙與黃色的暖色系為主，紅色系的勾選次數最高。「熱情感覺的配色」以「洋紅色+深黃色」所產生的感覺強度較高。

■ 「熱情感覺」的色彩次數分配。

■ 「熱情感覺配色」的色對感知強度。

■ 熱情感覺以搶眼的洋紅色和深黃色最具代表性。

## 12 冷漠（**Coldness**）

　　「**冷漠感覺**」以中性灰黑白為主，其中灰黑白色的次數最高。「冷漠感覺的配色」以「深灰色+中灰色」所產生的感覺強度較高。

■ 「冷漠感覺」的色彩次數分配。

■ 「冷漠感覺配色」的色對感知強度。

■ 與無聊感覺相似，冷漠感覺亦是由不同程度的灰色系所構成。

## 🔢 情色（**Erotic**）

　　「**情色感覺**」以紅色與粉紅色色系為主，紅色色系的次數極高。「情色感覺的配色」以「洋紅色＋暗紅色」所產生的感知強度較高。

- 「情色感覺」的色彩次數分配。

- 「情色感覺配色」的色對感知強度。

- 洋紅色或深紅色等帶有情色感覺的色彩，容易讓人與性感或肉慾等意象結合。

## 🔢 正義（**Righteous**）

　　「**正義感覺**」以白色與黑色為主，白色色系的次數極為集中。「正義感覺的配色」以「黑色＋白色」所產生的感覺強度較高。

- 「正義感覺」的色彩次數分配。

- 「正義感覺配色」的色對感知強度。

- 正義感覺的化身，當然就是黑白分明的人民保姆。

## 15 甜美（Sweet）

**「甜美感覺」以粉紅色與粉紫色為主**，粉紅與粉紫色色系的出現頻率極高。「甜美感覺的配色」以「粉紫色＋粉橘色」所產生的感覺強度較高。

■ 「甜美感覺」的色彩次數分配。

■ 「甜美感覺配色」的色對感知強度。

■ 甜美感覺由粉嫩的粉紅或粉紫系列所組成。

## 16 苦澀（Bitter）

**「苦澀感覺」以咖啡色與橄欖綠為主**，深咖啡色系的出現頻率極高。「苦澀感覺的配色」以「深橄欖綠色＋深咖啡色」所產生的感覺強度較高。

■ 「苦澀感覺」的色彩次數分配。

■ 「苦澀感覺配色」的色對感知強度。

■ 深咖啡或墨綠色等飽和暗沈的顏色最容易令人聯想到苦澀感覺。

## 17 浪漫（Romantic）

　　「浪漫感覺」以紅色與淺紫色色系為主，紅色與淺紫色色系的出現頻率極高。「浪漫感覺配色」以「暗紅色＋洋紅色」所產生的感覺強度較高。

■ 「浪漫感覺」的色彩次數分配。

■ 「浪漫感覺配色」的色對感知強度。

■ 浪漫感覺的組成顏色常見有粉紅與粉紫色。

## 18 科幻（Futuristic）

　　「科幻感覺」以墨綠、深咖啡、白、灰與深藍色為主，墨綠與深咖啡色的出現頻率偏高。以「墨綠色＋純白色」所產生的感覺強度較高。

■ 「科幻感覺」的色彩次數分配。

■ 「科幻感覺配色」的色對感知強度。

■ 科幻感覺可由藉由黑色、白色與墨綠色營造。

## 19 現代（Modern）

「**現代感覺**」以白與黑色為代表，其次為黃色與灰色，無彩色的白、黑與灰色的出現頻率較高。以「黑色+白色」所產生的感覺強度較高。

■ 「現代感覺」的色彩次數分配。

■ 「現代感覺配色」的色對感知強度。

■ 黑色與純白最能反映出現代的感覺。

## 20 陳腐（Corny）

「**陳腐感覺**」以咖啡色系與深紫色系**為主**，其中咖啡色系的出現頻率極高。「陳腐感覺的配色」以「土黃色+深咖啡色」所產生的感覺強度較高。

■ 「陳腐感覺」的色彩次數分配。

■ 「陳腐感覺配色」的色對感知強度。

■ 土黃色或咖啡色系具有陳腐的感覺。

## 21 驚悚（Thrilling）

　　「驚悚感覺」以紅色與灰黑色為主，其中紅色系的出現頻率極高，灰黑色色系次之。以「深洋紅色＋黑色」所產生的感覺強度較高。

■ 「驚悚感覺」的色彩次數分配。

■ 「驚悚感覺」的色對感知強度。

■ 具後退感且為冷色系的黑色或暗紅等顏色可以產生驚悚的感覺。

## 22 舒服（Comfortable）

　　「舒服感覺」以粉黃與粉紅色色系為主，粉黃、粉紅與粉紫色色系的出現頻率較高。以「淺黃色＋粉藍色」所產生的感覺強度較高。

■ 「舒服感覺」的色彩次數分配。

■ 「舒服感覺配色」的色對感知強度。

■ 舒服感覺可以藉由輕快、明亮的粉藍、粉紫或淺紅等顏色所構成。

## 23 活潑（Active）

　「活潑感覺」以黃色與紅色色系為**主**，黃色色系的出現頻率較高，紅色色系次之。以「暗洋紅色＋黃色」所產生的感覺強度較高。

■ 「活潑感覺」的色彩次數分配。

■ 「活潑感覺配色」的色對感知強度。

■ 飽和的洋紅色、紅色或黃色容易讓人感受到活潑的意象。

## 24 悠閒（Leisured）

　「悠閒感覺」以淺藍、淺綠與淺黃色**為主**，淺藍色系的出現頻率較高。「悠閒感覺的配色」以「鵝黃色＋草綠色」所產生的感覺強度較高。

■ 「悠閒感覺」的色彩次數分配。

■ 「悠閒感覺配色」的色對感知強度

■ 悠閒感覺來自於春天的意象，可由鵝黃色、草綠色或淺藍色所構成。

159

## 1 清新（Fresh）

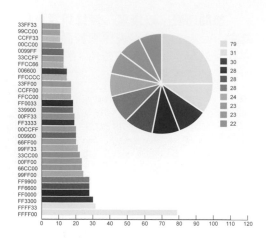

## 2 憂愁（Melancholy）

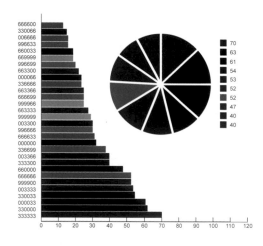

## 3 真誠（Honest）

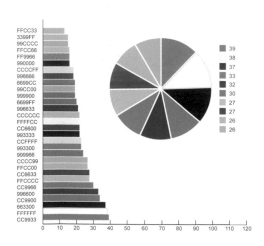

## 4 青春（Young）

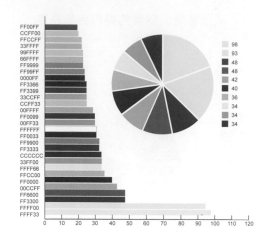

## 5 成熟（Sophisticated）

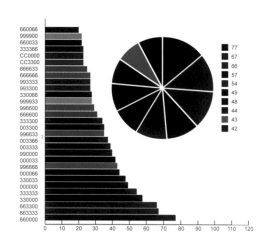

## 6 有趣（Interesting）

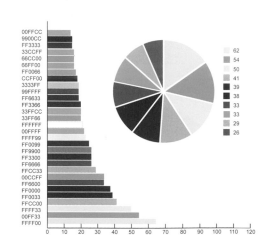

**1** 清新（**Fresh**）

**4** 青春（**Youn**

**2** 憂愁（**Melancholy**）

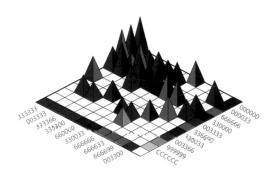

**5** 成熟（**Soph**

**3** 真誠（**Honest**）

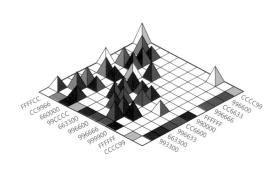

**6** 有趣（**Inter**

ic）

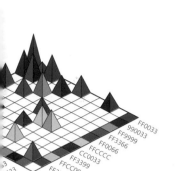

FF0033
990033
FF3366
FF9999
FF0066
CC0033
FF3399
FFCC00
FF3300
6633

**16** 苦澀（**Bitter**）

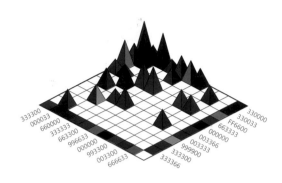

333300
000033
660000
333333
663300
996633
000000
993300
003300
666633
333366
330000
330033
FF6600
663333
000000
003366
003333
999900
333300
999999

teous）

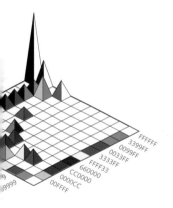

FFFFFF
3399FF
0099FF
3333FF
FFFF33
660000
CC0000
0000CC
00FFFF
9999

**17** 浪漫（**Romantic**）

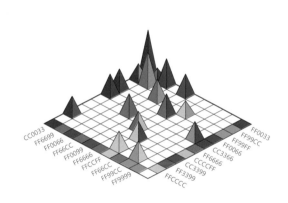

CC0033
FF6699
FF0066
FF66CC
FF0099
FFCCFF
FF6666
FF66CC
FF99CC
FF9999
FF3399
FFCCCC
FF0033
FF99FF
FF0066
CC3366
FF6666
CCCCFF
CC3399

et）

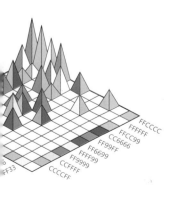

FFCCCC
FFFFFF
CC6666
FF99FF
FF6699
FFFF99
CCFFFF
CCCCFF
FF33

**18** 科幻（**Futuristic**）

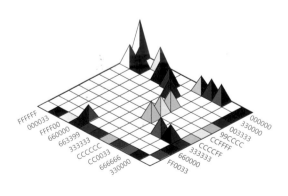

FFFFFF
000033
FFFF00
660000
663399
333333
CCCCCC
CC0033
666666
330000
000000
330000
003333
99CCCC
CCFFFF
333333
660000
FF0033

# 19 現代（**Modern**）

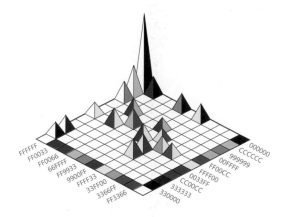

# 22 舒服（**Comfortable**）

# 20 陳腐（**Corny**）

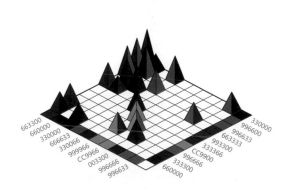

# 23 活潑（**Active**）

# 21 驚悚（**Thrilling**）

# 24 悠閒（**Leisured**）

# 8-3 綜合分析

　　24 個色彩形容詞的調查對應的色系如下表所示。此外，從〈色彩感知形容詞的主要構成配色與感知強度〉表中，發現「無聊感覺」、「冷漠感覺」和「現代感覺」共識程度最高。相對地，「清新感覺」以及「真誠感覺」的共識程度則較低。

| 感知形容詞 | 主要代表色系 | 次要代表色系 |
|---|---|---|
| ❶ 清新 | 黃色、紅色、橙色 | 綠色 |
| ❷ 憂愁 | 灰黑、深咖啡 | 深藍、深紫、深綠 |
| ❸ 真誠 | 土黃、純白、咖啡 | 淺咖啡、土黃 |
| ❹ 青春 | 淺黃、橙紅 | 橙色、藍色 |
| ❺ 成熟 | 深咖啡 | 深灰、墨綠、深藍 |
| ❻ 有趣 | 黃色、綠色 | 紅色、橙色 |
| ❼ 無聊 | 淺灰、中灰 | 淺灰綠、深灰、暗粉紅 |
| ❽ 溫和 | 粉橘、粉紫 | 黃色、粉藍 |
| ❾ 剛強 | 黑色、深咖啡、深藍 | 深綠、墨綠、深紫 |
| ❿ 科技 | 灰色、純白 | 黑色、藍色 |
| ⓫ 熱情 | 紅色、橙色 | 暗紅、黃色、橙黃 |
| ⓬ 冷漠 | 中灰、黑色 | 淡灰、深灰、純白 |
| ⓭ 情色 | 紅色、粉紅、深紅 | 粉紅、淺紅 |
| ⓮ 正義 | 純白、黑色 | 黃色、黑色、紅色 |
| ⓯ 甜美 | 粉紅、粉紫 | 淺黃、銘黃 |
| ⓰ 苦澀 | 咖啡色、橄欖色 | 咖啡、墨綠 |
| ⓱ 浪漫 | 紅色、粉紅 | 淺粉紅、深紅 |
| ⓲ 科幻 | 墨綠、深咖啡、白 | 深藍、深綠、灰色 |
| ⓳ 現代 | 純白、黑色 | 黃色、灰色 |
| ⓴ 陳腐 | 咖啡色、土黃色 | 黑色、深咖啡 |
| ㉑ 驚悚 | 深紅、黑色 | 紅色、咖啡 |
| ㉒ 舒服 | 粉黃、粉紅 | 粉紫、粉藍、黃色 |
| ㉓ 活潑 | 黃色、紅色 | 橙紅、橙黃 |
| ㉔ 悠閒 | 淺藍、淺綠、黃色 | 淺綠、粉藍 |

■ 感知形容詞的代表色系（單色）。

## 課後活動 Homework

1. 就本章所描述的色彩形容詞與配色結果，有哪幾個形容詞的結果與你的認知最為相似或相異？

2. 試說明「配色感知強度」最高的前五名「感知形容詞」的可能產生原因。

| 感知形容詞 | 主要構成配色 | | 主要配色感知強度 |
|---|---|---|---|
| ❶ 清新 | 黃色+黃綠色 | | 9 |
| ❷ 憂愁 | 黑色+深灰色 | | 15 |
| ❸ 真誠 | 深黃色+香檳色 | | 8 |
| ❹ 青春 | 洋紅色+黃色 | | 10 |
| ❺ 成熟 | 深咖啡色+咖啡色 | | 26 |
| ❻ 有趣 | 黃綠色+黃色 | | 11 |
| ❼ 無聊 | 中灰色+淺灰色 | | 37 |
| ❽ 溫和 | 粉紫色+粉橘色 | | 26 |
| ❾ 剛強 | 深藍色+深咖啡色 | | 14 |
| ❿ 科技 | 中灰色+純白色 | | 22 |
| ⓫ 熱情 | 洋紅色+深黃色 | | 28 |
| ⓬ 冷漠 | 深灰色+中灰色 | | 49 |
| ⓭ 情色 | 洋紅色+暗紅色 | | 15 |
| ⓮ 正義 | 黑色+白色 | | 29 |
| ⓯ 甜美 | 粉紫色+粉橘色 | | 19 |
| ⓰ 苦澀 | 深橄欖綠色+深咖啡色 | | 10 |
| ⓱ 浪漫 | 暗紅色+洋紅色 | | 19 |
| ⓲ 科幻 | 墨綠色+白色 | | 15 |
| ⓳ 現代 | 黑色+白色 | | 33 |
| ⓴ 陳腐 | 土黃色+深咖啡色 | | 15 |
| ㉑ 驚悚 | 深洋紅色+黑色 | | 15 |
| ㉒ 舒服 | 淺黃色+粉藍色 | | 25 |
| ㉓ 活潑 | 暗洋紅色+黃色 | | 24 |
| ㉔ 悠閒 | 鵝黃色+草綠色 | | 13 |

■ 色彩感知形容詞的主要構成配色與感知強度（色對）。

C75 / M85

# 9 數位色彩
## Digital Color

在訊息充斥的數位時代，影像無處不在。熟悉數位色彩原理有助於數位影像的處理，在各種軟體應用中，例如：影像處理、排版、剪接軟體等，設定正確的色彩至關重要，尤其印刷品的色彩最為複雜，製程包括數位與傳統的轉換，正確的顏色設定有助於管控最終印刷品的色彩品質。

### 色域

色域是指一種設備所能顯示的色彩範圍。色域越廣，可顯示的色彩越多，畫面色彩表現越豐富，更接近真實世界。

### 色彩深度

色彩深度決定影像的色彩豐富度和細節表現，色彩深度越高，表示的色彩數量越多，影像色彩表現越豐富，畫面層次越分明。

### 色彩管理系統

色彩管理系統的目的是解決數位影像在不同設備之間轉換時的色彩差異問題。

# 9-1 像素

**PPI**

Pixels Per Inch 用於表示數位影像解析度的單位,指數位影像在螢幕上顯示的解析度為每英寸內有幾個「像素」。

**DPI**

Dots Per Inch 用於定義印刷解析度,指印刷圖片每英寸內由幾個墨點構成,由於此概念行之有年,故 DPI 亦被視為數位影像的解析度。

像素(Pixel),又稱為畫素,是構成「點陣式」數位影像的最小單位,在軟體中將照片拉大到一定程度時,就會呈現一格格的彩色方塊,這就是組成照片的最小單元—像素。

像素是影響數位影像「解析度」(Resolution)高低的關鍵,解析度為單位長度內的像素數量,也就是每一英寸內有幾個點(像素),一般以 PPI(Pixels Per Inch)或是 DPI(Dots Per Inch)表示。所謂「百萬像素」指的是數位影像在水平方向像素乘以垂直方向像素的乘積大於百萬。數位影像的細節愈多,畫面愈為細緻與豐富,在呈現上便代表需要較高的解析度。

解析度愈高代表構成影像的像素愈多,伴隨而來的便是「檔案大小」的問題,像素愈多,檔案愈大,所需的儲存空間便愈大。實際應用面上,應根據影像最終用途來決定所需的解析度,例如:分享 Instagram、Facebook 或製作網頁時的相片,過大的圖片檔案往往不易傳輸或下載,故大多使用 72 ～ 120PPI 的影像解析度即可;若為實體印刷,則建議採 300PPI 的影像解析度。

---

總像素 =
(水平尺寸×水平解析度)×(垂直尺寸×垂直解析度)×(色版數量)

> **舉例** 以解析度 72PPI,長寬皆為 100 英寸的彩色圖片(RGB)為例
>
> 像素數量總共:
> (100×72)×(100×72)×(3)= 155,520,000
>
> 水平尺寸 ×    垂直尺寸 ×    色版數量
> 水平解析度    垂直解析度

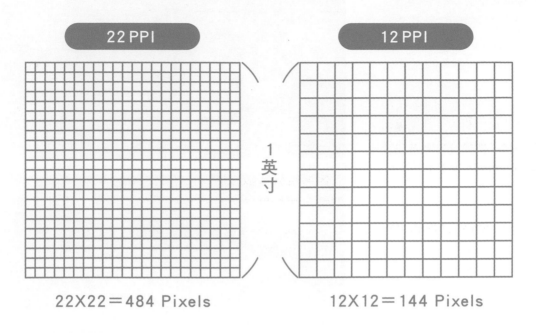

■ 影像解析度比較。

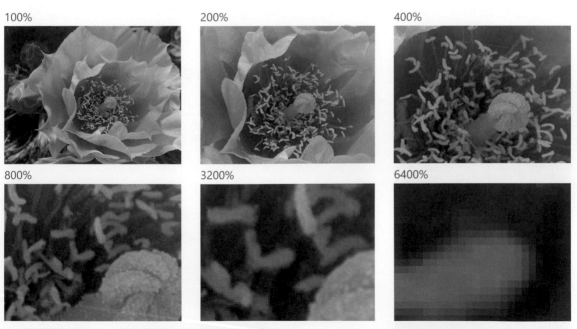

■ 將點陣圖不斷放大,畫面就會逐漸出現正方形像素。

影像品質的先決條件是解析度，商業印刷最基本的要求是 300 DPI（Dots Per Inch），解析度並不是愈高愈好，當解析度超過輸出設備的限制或是人眼所能辨識的程度時，過高的解析度就沒有意義。

■ 像素高的影像不一定解析度高，因為影像的尺寸大小是另一個變數。圖中兩張影像看起來一模一樣，但因解析度不同，形成的影像尺寸就會不一樣。

■ 影像處理軟體中，色彩模式主要為 RGB、CMYK 與 LAB 三種。

# 9-2　影像色彩模式

　　數位影像是透過數個「色版」（Channel）的顏色堆疊而成，色版數量與色彩模式有關：RGB 色彩是由紅、綠和藍三個色版構成；CMYK 是由青、洋紅、黃、黑四個色版構成。色版主司色彩的濃淡變化，概念上就像黑白影像，把所有色版的顏色加總後即產生最終的彩色影像。

## 一、RGB 與 HSB（HSV）

RGB 在傳統色彩原理中稱為「色光三原色（Primary Color）」，分別為紅（Red）、綠（Green）、藍（Blue）三種顏色。彩色螢幕的顯像模式即是以不等量的紅、綠、藍色光進行混合，故在實務應用上稱為「三原色光模式（RGB Color Model）」，即影像軟體中的「RGB 色彩模式」。此模式具有紅、藍和綠三個色版，各個色版的色彩資訊獨立變化，數位影像便是基於色光加色原理，綜合三個色版的色彩資訊而後生成。

RGB 的強度設定是由 0 ～ 255 所組成，9-3 色彩深度單元（Color depth）所敘述的 $2^8$（即 256）是一種資訊科技的計算方式，「0」也被列為一種變化種類，因此在 RGB 色彩模式中，各個色版的變化範圍由 0 ～ 255，共計有 256 種濃淡選擇。

■ 設計軟體中，RGB 的設定各有 256 種變化，變化範圍由 0 ～ 255，共計 256 種變化。

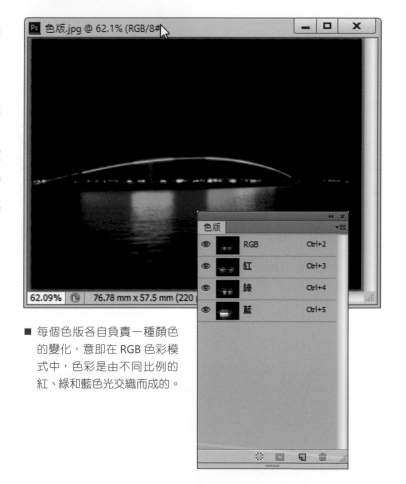

■ 每個色版各自負責一種顏色的變化，意即在 RGB 色彩模式中，色彩是由不同比例的紅、綠和藍色光交織而成的。

為了在選取顏色的過程中更加符合口語的溝通，HSB（HSV）誕生了。HSB 色彩模式以色相（H, Hue）、飽和度（S, Saturation）和亮度（B, Brightness 或 V, Value）來描述顏色，事實上，HSB 只是 RGB 色彩空間的另一種排列組合，內容完全相同。

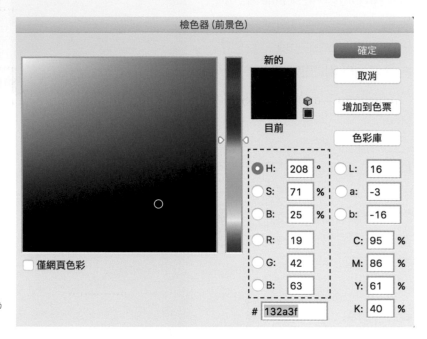

■ HSB 與 RGB 內容相同，但 HSB 在溝通上更為便利易懂。

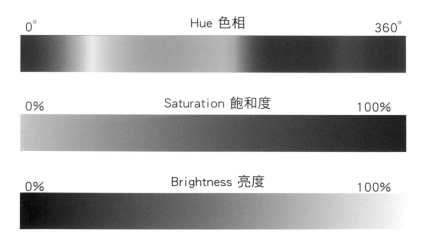

■ HSB 與 RGB 是相同的內容，但以色彩三屬性的方式呈現。

# 二、CMYK

CMYK 色彩模式源自於彩色印刷，分別是青色（C, Cyan）、洋紅色（M, Magenta）與黃色（Y, Yellow），即所謂的「色料三原色」，再加上黑色（K, Black），於影像軟體中稱為「CMYK 色彩模式」，最常見於輸出印刷，故 CMYK 也可稱為印刷四色，又稱為「印刷四分色模式（CMYK Color Model）」，藉由混合不同比例的色彩組合成可供印刷的檔案。

印刷品顏色的濃淡是經由「網點面積」（Dot Area）計算而來，也就是油墨在紙張所占的比例，當油墨完全佈滿時，所占的面積比例為 100%，即使再增加油墨，其所占的面積比例也無法增加，因為 CMYK 的色彩系統源自於印刷原理，因此系統中各個色版的變化範圍為 0～100%。

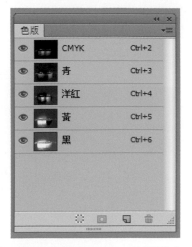

■ 數位軟體中，CMYK 色彩模式有四個色版。

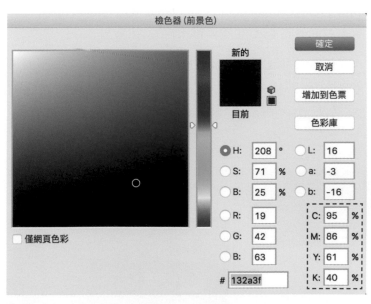

■ 軟體中的 CMYK 源自於印刷原理，因此系統中各個色版的變化範圍為 0～100%。

■ LAB 色彩模式可以排除顏色顯示或輸出的不確定性,屬於絕對的色彩數據。

## 三、LAB

除了 CMYK 與 RGB 色彩模式外,設計軟體中還有一種超然獨立的色彩模式— LAB,其中 L* 代表明度變化,位於色彩空間的垂直中心軸,數值範圍由 0 ～ 100,最頂端為白色 L*=100,最底端為黑色 L*=0;a*b* 代表色調的變化,位於水平軸上,數值範圍皆由 -128 到 +127,a* 為紅色與綠色座標,+127 為純紅色,-128 為綠色;b* 則為黃色與藍色座標,+127 為黃色,-128 為藍色。

LAB 在軟體中可以轉換成各種不同的 CMYK 或 RGB 色彩,且其優點是色域比螢幕或印表機大,可以呈現更多、更豐富的色彩。

## 四、索引色 Index

索引色(Indexed Color)為網頁和動畫常用的數位色彩模式,是一種以有限的方式管理數位影像顏色的技術,可節省電腦記憶體和檔案儲存空間。

索引色使用 CLT(Color Lookup Table)色彩對照表,在 RGB 色彩模式 16,777,216 色中挑選出最具代表性的 256 色來呈現色彩,使得檔案大小只剩原本的三分之一,

■ LAB 色彩模式中,圖像的顏色資訊拆解成 L*(明度)與 a*(紅綠成份)和 b*(黃藍成份)三個色版。

因沒有原稿的比對,大都可以滿足網路需求。除了上述的特性外,
關於索引色的特點如下:

**1** 索引色的圖像檔案大小只有 **RGB** 原圖像的三分之一。

**2** 索引色圖像有透明背景功能。

**3** 索引色圖像有平面動畫功能。

■「網頁色彩」即是選
用索引色功能,將顏
色的變化種類簡化成
只剩 256 種。

■ 索引色的 CLT 色彩對照
表,以 256 色來呈現原
本 1 千 6 百萬色。

■ RGB

■ 索引色

■ 圖為 RGB 色彩模式與索引色模式的比較,兩張圖像在色彩表現上幾乎沒有差異,但檔案大小卻由 2.25M 縮小至 768K,縮減了 2/3 的檔案大小。

■ 索引色模式只有一個色版。

## Graphics Interchange Format（GIF）

GIF 圖片是彩色點陣影像以 8 位元色彩深度（256 色）取代 24 位元色彩深度（16,777,216 色），GIF 圖片具有檔案小、動畫功能與透明背景的特性,經常應用於網頁設計或是多媒體播放。索引色以 256 色取代原有的 16,777,216 色,等於是 RGB 三個色版縮減到一個色版的大小,每一個像素的色彩位元深度由 24 位元減少至 8 位元。

## PNG 與 SVG 圖像

PNG（Portable Network Graphics）圖像屬於點陣式的圖片格式,有不損失影像品質的壓縮檔案大小功能外,並支援索引、灰階、RGB 等色彩模式,同時擁有 Alpha 色版、48 位元色彩深度、256 種不同程度的透明度等特色;然而 PNG 並不支援 GIF 動畫,而且檔案甚至大於 JPEG。

SVG（Scalable Vector Graphics）是向量式的圖形格式,具有 GIF 般的動畫功能,特色上優於由點陣像素所構成的 GIF 格式,SVG 的向量式圖像在放大後仍維持相同品質,不會產生鋸齒狀的問題,大部份的 SVG 圖像的檔案大小也小於 GIF 圖像,因此特別適合用於響應式網頁設計（Responsive Web Design）的環境。

■ 原始圖片　　　　　　　　　　　　　■ 索引色

■ 索引色經由 CLT 所挑選的色彩變化較少，大部分圖片的色彩表現在螢幕上可以接受，若圖片內容色彩種
　類繁多且有細膩的階調變化時，使用索引色可能產生影像階調或色彩品質的問題。

| | RGB | CMYK | LAB | 索引色 |
|---|---|---|---|---|
| 顯示載體 | 螢幕 | 印刷輸出 | 與裝置無關 | 網路 |
| 主要組成<br>原色 | 紅（Red）<br>綠（Green）<br>藍（Blue） | 青（Cyan）<br>洋紅（Magenta）<br>黃（Yellow）<br>黑（blacK） | 紅（Red）<br>綠（Green）<br>黃（Yellow）<br>藍（Blue） | 由CLT決定 |
| 數值變化<br>範圍 | R： 0～255<br>G： 0～255<br>B： 0～255 | C ：0～100%<br>M：0～100%<br>Y ：0～100%<br>K ：0～100% | L*： 0～100 （黑到白）<br>a*： -128～127（綠到紅）<br>b*： -128～127（藍到黃） | |
| 常見色彩<br>數量 | 256*256*256=<br>16,777,216 | | | 256 |

■ 四種影像色彩模式比較。

# 9-3 色彩位元深度

■ RGB 色彩模式常選擇 8 位元／色版的色彩位元深度。8 位元可產生 2 的 8 次方，即 256 種色階。由此推之，16 位元的色版色階數目是 8 位元色版的 256 倍。

色彩位元深度又稱為「色彩深度」（Color Depth），指色彩的變化能力。像素是彩色影像最細小的構成單位，那每一個像素顏色的變化又有多少種呢？

位元（Bit）是資訊世界的最小單位，每個位元僅有 0 與 1 的變化，而電腦儲存資料的單位是「位元組（Byte）」，1 個位元組＝ 8 個位元，以位元組安排資料儲存是最有效率的方法，「8 位元／色版」代表一個色版中擁有 256（即 $2^8$）的變化種類。

以 RGB 色彩模式中，在「8 位元／色版」選項表示各色版都是以 8 位元來詮釋：紅色有 256 種不同的紅、藍色與綠色也分別有 256 種，綜合 RGB 三個色版變化的結果，每個色版有 8 位元的變化，總共是 24 位元（8+8+8）色彩深度的影像。因此 24 位元的 RGB 色彩模式中，每像素可以呈現的色彩變化為 16,777,216（即 $2^8 \times 2^8 \times 2^8 = 256 \times 256 \times 256 = 16,777,216$），也就是說每一個小像素的顏色都可以是 16,777,216 其中的一種。

人眼對於階調變化的辨識能力大約在 100 多種，意即單獨一種顏色的濃淡變化超過百種以上時，看起來便是無跳階的漸層，而 RGB 模式的 8 位元／色版（256 種）顏色的設定，除了可以滿足人眼對階調平順的需求外，也是資訊科技儲存時的最適單位。

# 9-4 色域與色彩描述檔

## 一、色域

色域（Color Gamut / Gamut）指的是某個色彩顯示或輸出設備的色彩表現範圍及能力，也就是印表機或螢幕能呈現的紅可以多紅、綠有多綠、藍有多藍，不同的設備擁有不同的色域大小，而最大的色域範圍即人眼所能看見的範圍。在 CIE 1931xy 色度圖中，呈現了人眼可見

的所有色彩範圍，代表最大的色域空間，目前尚無設備能呈現人眼所能看見的所有色彩，因此在 CIE XYZ 或 CIE LAB 色域中標示限定範圍，以表達某個色彩顯示或輸出設備的色域程度。

「色域」與「階調（Gray Level）」是影像色彩表現最重要的因素，「階調」是指顏色的變化細膩程度，例如：紅色的變化種類，階調愈豐富，圖像色彩的變化愈細微，當一個色彩輸出設備的色域與階調都優良時，就具備顏色豐富與變化細膩的色彩呈現能力。

徒有色域而缺乏階調時，容易造成跳階或是階調變化不足的問題，使得層次變化不夠細緻。而當階調變化大但色域不足時，則容易造成顏色的飽和度和反差不足。

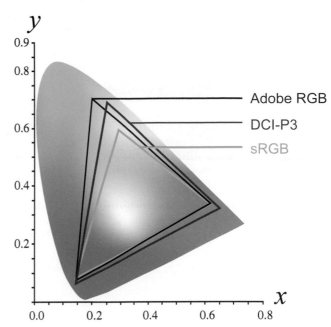

■ CIE 1931 xy 色度圖中彩色馬蹄鐵形部份是眼睛可見色光的範圍，代表最大的色域空間。

## 1 RGB 常見色域

RGB 常見的色域有 sRGB 與 Adobe RGB，sRGB 為 standard RGB 的縮寫，是 HP 和 Microsoft 在 1996 所推出用於顯示器、印表機和網路的色彩空間，是最常使用的色彩描述檔。

Adobe RGB 是 1998 年由 Adobe 公司推出，Adobe RGB 的色域大於 sRGB，Adobe RGB 的螢幕常用於專業攝影或設計流程，可以更精準顯示或預覽輸出結果。P3 是 Apple 公司應用的色域大小，P3 的色域界於 Adobe RGB 和 sRGB 之間，所以使用者會覺得 Apple 的手機或螢幕顏色比較鮮豔飽和。

■ 設計軟體中常見的 RGB 色彩種類為 sRGB、Adobe RGB、P3 等。

輸出列印時，紙張也是決定色彩品質的關鍵因素之一，不同紙張的色域能力亦有所不同，在噴墨設備上，相片紙的色彩表現較佳。

## 2 CMYK 常見色域

影響印刷色彩的因素很多，像油墨種類、紙張種類、印刷方式等，輸出的色彩就會有不同的色域範圍，CMYK 模式常見的色彩空間有 ISO 15339、ISO 12647、Japan Color 2001 Coated、U.S. Sheetfed Coated、U.S. Web Coated 等。目前四色印刷最常應用的色域是 ISO 15339，又分為 CRPC1 ～ CRPC7 共七種不同標準，其分類方式即是以色域能力畫分。

■ ISO 15339 印刷標準以色域大小來分類。

| ISO 15339 標準 | 適用紙張 |
| --- | --- |
| CRPC1 | Coldset Newsprint 冷固性報紙印刷 |
| CRPC2 | Heatset Newsprint 熱固性報紙印刷 |
| CRPC3 | Premium Uncoated 高品質非塗佈紙 |
| CRPC4 | Super Calendar 高級壓光紙 |
| CRPC5 | Publication Coated 出版印刷塗佈紙 |
| CRPC6 | Premium Coated 高品質塗佈紙 |
| CRPC7 | Extra Large 特廣色域印刷 |

■ ISO 15339 七種不同標準。

## 3 廣色域 RGB 色彩空間

CMYK 印刷油墨的色域空間小於 RGB 系統，當圖像由 RGB 模式轉換為 CMYK 模式時，會造成色域空間的壓縮，於是色彩的表現範圍縮小，印刷圖像的飽和與鮮豔程度會降低。為了使印刷圖像色彩更為鮮豔飽和，解決方法就是擴大油墨的色域空間，加入橘色、綠色和紫色油墨，構成所謂「廣色域」的印刷方式。

廣色域是指色彩輸出設備的色域能力超越 sRGB 或 CMYK 四色印刷的色域，其中，廣色域 RGB 色彩空間（Wide-gamut RGB Color Space），又被稱為 Adobe Wide Gamut RGB，擁有比 sRGB 或 Adobe RGB 色彩空間更廣泛的顏色範圍。廣色域 RGB 色彩空間可在 CIE LAB 中呈現人眼可見色光的 77.6%，而 Adobe RGB 和 sRGB 分別包含了 52.1% 和 35.9%。

Adobe RGB 主要的目的是要使用 RGB 的螢幕來呈現所有的 CMYK 印刷色彩，業者經常將 Adobe RGB 視為一種廣色域的 RGB 色彩空間。

業界常稱 Adobe RGB 1998 為廣色域色彩空間，意即大於 sRGB 或是一般 CMYK 的色域，而印刷或數位輸出的廣色域是以 CMYK 四色再加上 OGV（橘、綠、紫）共 7 色來對應 Adobe RGB 的色域大小，以此提升輸出影像的色彩品質。

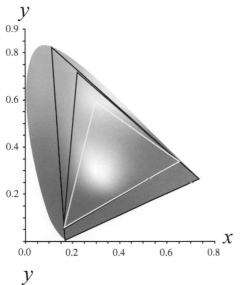

■ 紫色三角型範圍是廣色域的 RGB 色彩空間，紅色範圍是 Adobe RGB 廣色域的色域大小，涵蓋人眼可見色域的 52.1%；sRGB（黃色範圍）只能呈現人眼可見色域的 35.9%。

■ 為方便呈現或比較，色域大小常以 2D 平面的方式呈現，紅色是 Adobe RGB 的色域，黃色是 sRGB 的色域，青色是銅版紙四色印刷的色域；這 2 張圖可以很容易判斷為何相較於廣色域螢幕的色彩表現遠優於四色印刷的結果。

## 二、色彩描述檔

　　色彩描述檔，英文為 ICC Profile，其中 ICC 是國際色彩聯盟 International Color Consortium 的縮寫，色彩描述檔的製作目標是為了提供開放式的跨平台設備進行色彩轉換，以利於影像資訊在不同設備之間交換時，仍可以維持顏色的一致性或是最佳的色彩表現，例如：影像在螢幕與印刷輸出設備之間，透過設備的色彩描述檔，將色彩資訊轉換到通用的色彩空間 CIE XYZ 或 CIELAB，色彩描述檔即是一種描述輸入或輸出設備對於顏色呈現的特徵與能力的檔案。

　　ICC Profile 的副檔案為 .icc 或 .icm，國際色彩聯盟於 1994 年發佈 ICC 3.0 的規範，於 2001 年發佈 V4 版本的格式，並於 2019 年發佈第五版 iccMAX 的規範與格式。

| Profiles | | | |
|---|---|---|---|
| 名稱 | 修改日期　　　∨ | 大小 | 種類 |
| SF_R (EPSON Expression 12000XL).icc | 2023年3月2日 上午10:41 | 218 KB | ICC Profile |
| epson p903_d50_01-03-23.icc | 2023年3月1日 下午3:54 | 3.1 MB | ICC Profile |
| epson p903_01-03-23.icc | 2023年3月1日 下午3:47 | 3.1 MB | ICC Profile |
| Scanner_01-03-23.icc | 2023年3月1日 下午2:47 | 291 KB | ICC Profile |
| ntua-violet fine art paper-0224-p903.icc | 2023年2月24日 下午4:18 | 2.6 MB | ICC Profile |
| Epson_XL12000_20230224.icc | 2023年2月24日 下午3:12 | 291 KB | ICC Profile |
| Epson_XL12000.icc | 2023年2月24日 下午2:59 | 291 KB | ICC Profile |
| mit-tc918-PantoneV4optimized-1226.icc | 2022年12月26日 下午1:14 | 3.2 MB | ICC Profile |
| mit-tc918-wo opmized-1226.icc | 2022年12月26日 下午12:35 | 3.1 MB | ICC Profile |
| Chart 918 Patches_10-12-22.icc | 2022年12月10日 下午1:53 | 2.3 MB | ICC Profile |
| XRite_LinearProfile.icc | 2022年11月30日 下午12:25 | 28 KB | ICC Profile |
| EPSON PJ mit 15-11-2022.icc | 2022年11月15日 上午10:19 | 15 KB | ICC Profile |
| IT8_C_2022012117080000.icc | 2022年1月21日 下午6:22 | 3.5 MB | ICC Profile |
| IT8_7 random-2022011815270000.icc | 2022年1月18日 下午3:56 | 3.6 MB | ICC Profile |
| 彩色LCD_23-10-2021.icc | 2021年10月23日 上午11:32 | 10 KB | ICC Profile |
| CGATS21_CRPC3.icc | 2021年7月19日 下午2:51 | 3.7 MB | ICC Profile |
| CGATS21_CRPC6.icc | 2021年7月14日 下午12:29 | 3.5 MB | ICC Profile |
| sRGB Color Space Profile.icm | 2021年3月6日 上午7:35 | 3 KB | ICC Profile |
| Display P3.icc | 2020年6月6日 下午12:02 | 548 byte | ICC Profile |

■ 系統內的 ICC Profile，主要有 RGB 與 CMYK 兩大類，每一個 ICC Profile 即代表一種色彩輸出標準或流程。

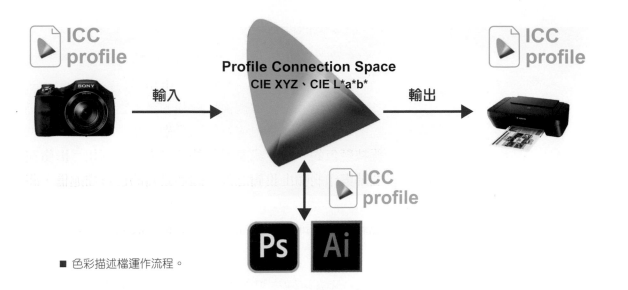

**Profile Connection Space**
CIE XYZ、CIE L*a*b*

輸入

輸出

ICC profile

■ 色彩描述檔運作流程。

ICC Profile 具有描述特定色彩顯示或輸出設備的顏色呈現能力，意即將設備獨立的 CIELAB 色彩資訊轉換為設備依賴的 RGB 或 CMYK 色彩的處理方式，其中 CIELAB 轉換為 RGB 或 CMYK 即是 ICC Profile 內的 Look Up Table（LUT）進行顏色數據的轉換。

```
ISO28178
ORIGINATOR "ISO TC130"
FILE_DESCRIPTOR "ISO15339-CRPC3"
# ISO/PAS 15339-2 Characterized Reference Printing
Condition 3, Typical Premium Uncoated
CREATED "2012-12-01"
MEASUREMENT_GEOMETRY "ISO 13655 - Reflection, M1"
FILTER "D50"
SAMPLE_BACKING "White"
# Reference White Point (LAB) = 95.00  1.00  -4.00
# Reference Black Point (LAB) = 27.08  -0.19  1.07
NUMBER_OF_FIELDS 8
BEGIN_DATA_FORMAT
SAMPLE_ID CMYK_C CMYK_M CMYK_Y CMYK_K LAB_L LAB_A LAB_B
END_DATA_FORMAT
NUMBER_OF_SETS 1617
BEGIN_DATA
1  0   0   0 0  95.00  1.00   -4.00
2  0  10   0 0  89.76  8.54   -4.59
3  0  20   0 0  85.06 15.35   -5.08
4  0  30   0 0  80.45 22.09   -5.43
5  0  40   0 0  76.13 28.52   -5.59
6  0  55   0 0  69.91 38.08   -5.41
7  0  70   0 0  64.17 47.28   -4.53
8  0  85   0 0  59.17 55.64   -3.13
9  0 100   0 0  56.00 61.00   -2.00
10 10  0   0 0  90.81 -2.77   -8.79
11 10 10   0 0  85.90  4.45   -9.16
12 10 20   0 0  81.42 10.98   -9.48
13 10 30   0 0  77.06 17.43   -9.69
```

■ ICC Profile 主要由描述檔的相關規範與色彩轉換依據（LUT）所構成，例如 CMYK 數據對應至 LAB 的轉換方式。

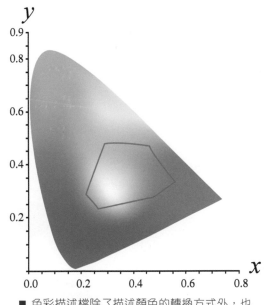

■ 色彩描述檔除了描述顏色的轉換方式外，也代表了色域大小，圖為模造紙的色域大小。

183

P3 Display　　　　　　　sRGB　　　　　　　Japan Color 2001 Coated

■ ICC Profile 最重要的功能在於解決影像顏色轉換的問題，需要有來源的 ICC Profile 與目地的 ICC Profile，透過 ICC Profile 將 RGB 或 CMYK 色彩資訊轉換至絕對色彩空間 CIELAB 或 CIE XYZ，以利後續的應用。三張圖是相同圖片分別採 P3 Display、sRGB 與 Japan Color 2001 Coated 的 ICC Profile 色彩呈現。

## 1 RGB 色彩描述檔

　　RGB 色彩模式所定義的顏色具有「設備依賴」（Device dependent）的特質，意即 RGB 的數值控制的是 RGB 的色光強度，並不是最終色彩的數據，相同的 RGB 數據在不同的顯示設備的顏色不會一致，但 RGB 卻是日常最普遍使用的色彩系統。設備依賴的 RGB 系統在顏色上是失控的，唯有加上 ICC 色彩描述檔便能與絕對的色彩數據精準的轉換，產生正確的色彩數值。沒有 ICC 描述檔的 RGB 數值是一組找不到座標的數值，搭配 ICC 色彩描述檔後（例如 sRGB），即可對應到在絕對色彩系統中的位置。

■ 相同的 RGB 數值在設備不同時，顏色可能有差異。絕對的色彩數值 LAB 可以透過 ICC 色彩描述檔，轉換成 RGB，數值不同但顏色一致。

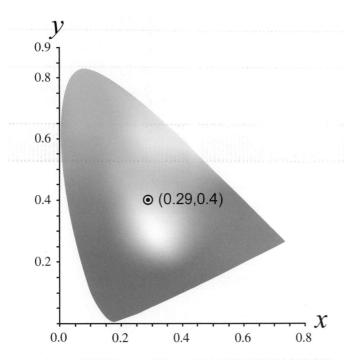

■ 有 ICC 描述檔的 RGB 數值，才能在絕對色彩系統定位座標。

■ Adobe RGB 系統中最飽和的 6 個顏色（RGBCMY）的 LAB 值分別是（63
90 78）、（83 -128 87）、（30 69 -114）、（56 -39 -46）、（48
75 -2）與（89 -4 93）。

ICC Profile 具有描述特定色彩顯示或輸出設備的顏色能力，意即將設備獨立的 CIELAB 色彩資訊轉換為設備依賴的 RGB 或 CMYK 色彩的處理方式。

設備依賴的 RGB 數值透過 ICC 色彩描述檔可以找到在 CIELAB 空間上的數據，而帶有 ICC 色彩描述檔的 RGB 數值就形成絕對的色彩數據。

RGB 就像鈔票上的數字，代表的是相對的數值大小，而非客觀的真實價值，必須知道該鈔票的種類，才能轉換成客觀的價值，例如：面額 100 元的日幣和美金，雖然都標示 100 元，但兩者的價值是不同的。若沒有 ICC 色彩描述檔，RGB 或 CMYK 屬於「設備依賴」的特質，可以控制顏色強弱，但不具控制顏色的能力。

相同的圖像在套用不同的 ICC Profile 後，形成不同的結果，表示圖像的顏色是 RGB 數值加上 ICC Profile 所產生的結果。RGB 是該色彩模式內的強弱數據，唯有 LAB 數據才是真實的色彩，透過不同的 ICC Profile 可以將 LAB 的數據轉換至不同的 RGB 色彩空間。RGB 數值雖然相同，意即強弱相同，但因所處的 ICC Profile 不同，以致產生的顏色不相同。

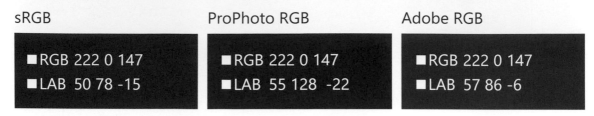

| sRGB | ProPhoto RGB | Adobe RGB |
|---|---|---|
| ■ RGB 222 0 147<br>■ LAB 50 78 -15 | ■ RGB 222 0 147<br>■ LAB 55 128 -22 | ■ RGB 222 0 147<br>■ LAB 57 86 -6 |

■ 三張圖的 RGB 值相同，但由於設定不同的 ICC Profile，導致顏色不同。

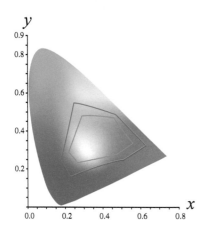

■ 不同的 CMYK 色彩描述檔可以協助顏色的轉換，同時也代表了色域大小。

## 2 CMYK 色彩描述檔

CMYK 系統與 RGB 系統相同，都是屬於設備依賴的特質，CMYK 系統所控制的是四色墨移轉至被印材上的程度，而非輸出列印後的顏色，因此，亦需透過 ICC 色彩描述檔進行與絕對色彩空間的轉換，影響 CMYK 系統產生色彩的變數很多，包括紙張、油墨、印刷機、溫度濕度等，就算是相同的 CMYK 數值，也可能會得到不同結果的顏色。

■ 相同的 CMYK 值以不同設備輸出時，顏色可能有差異。絕對色彩數值透過 ICC 色彩描述檔，能轉換成相同顏色但不同數值的 CMYK。

　色域警告是影像軟體中的一項功能，用
於評估當影像從大色域轉換至小色域時，
哪些顏色是小色域設備無法呈現的。例如：
一般的彩色雷射印表機無法印出手機飽和
鮮豔的色彩。軟體的色域警告功能可以透
過灰階顯示無法呈現的影像顏色範圍，提
高使用者對此的認知。

■ 開啟影像處理軟體的「色域警告」功能，超出印刷色域的顏色會以灰
色提醒。

■ 當檢色器色出現（）的提醒
時，表示所選的顏色（LAB 或
RGB）超出印刷的色域。

# 9-5 軟體顏色設定

　數位影像的來源主要有兩種：掃描和數位相機拍攝，
無論是掃描還是拍攝，影像大多採用 RGB 色彩模式。
要將螢幕上的影像輸出時，便會面臨色彩系統的差異問
題。原因是螢幕和印表機使用不同的色彩系統：螢幕使
用 RGB，印表機使用 CMYK。兩種系統的材料和原理完
全不同，因此色彩表現也不一樣。

　透過影像軟體的操作，可以直接轉換圖片的色彩模
式。當影像由 RGB 轉換為 CMYK 時，會明顯發現影像
的色彩變得略為平淡，部分亮麗的色彩資訊消失了，這

螢幕顏色是由螢幕的色彩
表現能力來呈現最接近的
結果，有些螢幕無法表現
的顏色，例如螢光色，就
會以最接近的效果來顯
示。一般 sRGB 螢幕對於
廣色域的顏色只能盡最大
努力表達最接近的效果。
在影像軟體中設定「使用
中色域」為 Adobe RGB
時，只能模擬而無法呈現
「廣色域」螢幕的色彩。

是因為 RGB 色彩系統是由發光設備所產生的,部分「光亮」的顏色無法在油墨的環境中呈現。

如果影像最終要輸出列印,將圖片轉換為 CMYK 的色彩模式較能掌握最後的色彩表現結果。但若圖片不只是印刷使用,是廣色域設備輸出,那麼圖片的色彩模式維持在 RGB 即可,不一定非要轉換為 CMYK。

正式開始使用影像處理軟體前,建議先將「顏色設定」的選項設定好,才知道所操作的顏色內容為何,避免造成色差。開啟 Photoshop 軟體中「顏色設定」面版,設定「使用中色域」、「色彩管理策略」與「轉換選項」這三個區塊,

「使用中色域」需選擇 RGB 與 CMYK 的 ICC 描述檔,若為商業設計輸出,[RGB] 可設定色域較大的 Adobe RGB,若為網頁設計,可選擇較通用的 sRGB;

[CMYK] 可依紙張種類選擇合適的 ICC 描述檔,若使用銅板類紙印刷,則建議設定為國際印刷標準 ISO 15339 的 CRPC6,較適合商業設計的需求。

將影像由 RGB 模式轉換為 CMYK 模式時,即是依據「顏色設定 - 使用中色域」所設定的 RGB 與 CMYK ICC 描述檔進行轉換。

「色彩管理策略」建議皆選擇 [ 保留嵌入描述檔 ],建議勾選 [ 開啟時詢問 ]。轉換選項決定了當影像色彩轉換到不同色彩空間時的方法,以及處理色域大小不匹配的方式,「引擎」建議選擇 [Adobe(ACE)];「方式」則選 [ 絕對公制色度 ]。「顏色設定」完成後,可以登入 Adobe Creative Cloud,將設定同步到其他設計軟體,以便軟體間圖像顏色的交換,保持色彩一致。

ISO 15339 CRPC6 或是其他螢幕或印刷的 ICC Profile,可以在國際色彩聯盟的網站(www.color.org)下載。

■ 先將顏色設定正確安排好,後續影像的操作才能得到正確的結果。

■ 當使用中色域是 Adobe RGB 與 CRPC6 CMYK 的組合時，檢色器所輸入的 RGB 或 CMYK 數值就是這 2 個色域中的顏色。

色彩管理策略涉及對 ICC Profile 的使用方法，包括「是否保留原圖像的 ICC Profile」、「ICC Profile 遺失」以及「ICC Profile 不符」的處理方式。圖檔若沒有嵌入 ICC Profile，在影像處理軟體打開時會出現警告視窗。沒有 ICC 基本上是錯誤的做法，會導致影像無法確定顏色。

在不同色域中輸入相同的 LAB 能得到相似的顏色，例如 LAB 數值同樣為（30, 60, -100），在 sRGB 色域中的 RGB 值是（43, 24, 235），在 ProPhoto RGB 色域的數值則是（83, 39, 213），而在 Adobe RGB 色域中的 RGB 值為（43, 30, 230），因此可知僅有 RGB 的數值而缺少 ICC Profile 是無法知道正確顏色的。

圖像要嵌入 ICC Profile，才能確定顏色的真實身份，RGB 的圖像若沒有嵌入 ICC Profile，便無法知道色彩資訊是 Adobe RGB、sRGB、ProPhoto RGB 或是其他 RGB 色域，唯有 RGB 數值加上 ICC Profile 才是完整的色彩表達方式。

■ 圖片若沒有嵌入 ICC Profile，影像軟體會跳出視窗警告。

| Japan Color 2001 Coated | Japan Color 2001 Uncoated | Japan color 2002 Newspaper |
|---|---|---|
| ■LAB  30 60 -100<br>■CMYK   89 73 0 0 | ■LAB  30 60 -100<br>■CMYK   95 82 0 0 | ■LAB  30 60 -100<br>■CMYK   93 62 0 0 |

■ 三個顏色的 CMYK 值相同，但因所指定的 ICC Profile 不同，產生的顏色也不同。

# 9-6  特別色的製作

■ Tiffany 的提袋與紙盒使用特別色，未使用 CMY 三個顏色，優點是能確保品牌顏色的正確性外，單色印刷在大量印製還可以節省成本。

　　特別色（Spot Color）指在印刷中使用的特殊顏色，通常出現在兩種情況：(1) 顏色無法透過 CMYK 四色印刷呈現，例如：金色、螢光色等；(2) 企業為確保其品牌或設計所使用的顏色能夠精確印製，即使這些顏色在 CMYK 色域內，仍然會選擇使用特別色印製。

　　在特別色印刷時，使用的油墨是經過特殊調配的，不同於 CMYK 四色印刷中透過不同網點組合形成的顏色，如此確保了顏色的精確性。不論是在 RGB 還是 CMYK 色彩模式中，金色或螢光色等特別色只能以最接近的方式呈現，無法完全還原，唯有使用金屬或螢光等特別色油墨才能印製。

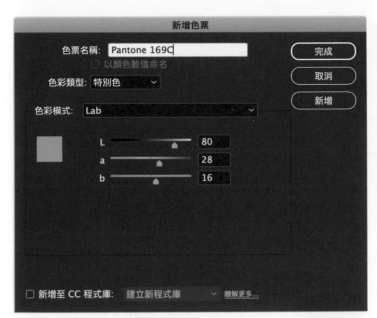

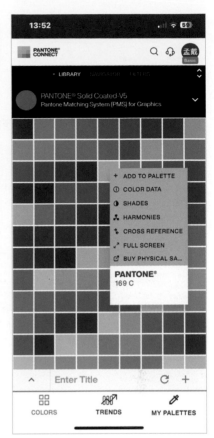

PANTONE
169 C

■ Pantone 色票簿的色票，可以由 Pantone Connect
  APP 中選擇色票，直接新增至 Adobe 軟體的雲
  端調色盤；或是在 APP 中選擇色票並顯示 Color
  Data，即可查到色票的配方與 LAB 值，再經由
  「新增色票」建立 LAB 特別色的色票，例如：
  Pantone169C 的 LAB 值為 80 28 16。

■ 特別色的色彩模式可以是 LAB，也可以是 CMYK 或 RGB。

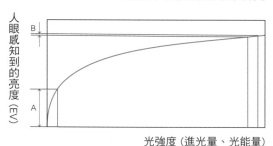

■ 在 PDF 輸出預覽介面中，特別色會形成獨立的印版。

設計軟體中，色彩類型的符號：

代表色票為「印刷色」

為「特別色」

表示為 CMYK 色彩

為 RGB 色彩

為 L*a*b* 色彩

色票是顏色溝通或管理很便利的格式，在設計軟體的「色票」副選單中，執行「儲存色票」後，即可產生 ASE 格式（Adobe Swatch Exchange）的色票檔案，可供其他相容的軟體「載入」或交流使用。

## 色域 Gamut vs. Gamma

色域 Gamut 指的是一個設備所能表現的色彩範圍，例如：Adobe RGB 或 CMYKOGV 廣色域印表機。顯示或輸出設備的 ICC Profile 也代表色域。

Gamma 則是用來描述人眼感知亮度與實際亮度之間的非線性關係。在黑暗環境中，人眼對於光線特別敏銳，當光線增加時，人眼對於亮度的判斷也隨之提升，而當光線亮度到達一定時，人眼對於亮度的敏銳程度則會降低。

為了使人眼對於亮度有線性變化的感受，顯示器在控制亮度時會採用非線性的方式，以 $y = x^{2.2}$ 的曲線對應。當 x 為 2.2 時，曲線在人眼會形成直線的線性效果。因此，螢幕的 Gamma 值通常設定為 2.2。

**亮度-人對光強度的感受**

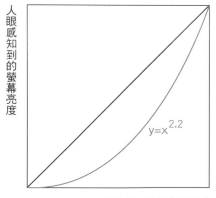

人眼感知到的亮度 (EV)

光強度（進光量、光能量）

**輸出值=輸入值$^{Gamma}$**

人眼感知到的螢幕亮度

$y=x^{2.2}$

人眼感知到的實際亮度

# 9-7 色彩量測與轉換

　　色彩量測是透過儀器，以客觀的方式量化顏色資訊，並將其轉換為色彩系統的數值，以便進行後續的分析、比較、應用或計算。

　　色彩量測的方式可分為色光、透射與反射三類。量測的結果可分為兩種：CIE 數據或頻譜。CIE 數據是客觀的顏色資訊，用來表示顏色在三維空間中的位置，並可轉換成其他色彩空間的數值，例如：CIE XYZ、RGB、CMYK 等；頻譜則是量測物體在可見光譜中各個波長的反射率，不受光源影響，不同波型的頻譜皆是獨一無二的，僅表示一種顏色，具有人類指紋般的獨特性。

■ 顏色頻譜就像指紋，具有唯一性，每個物體都有其獨特的頻譜。

■ 圖為 i1 Pro 3 Plus 頻譜儀，可用於量測印刷品、布料、燈片、螢幕等的頻譜數據或是色彩數值。

只要取得頻譜或 CIE 色度值，即可將其轉換為各式需要的色彩數據，例如：CIE XYZ、RGB、CMYK 等。這些數據可應用於後續的色彩管理、色彩設計、色彩印刷等領域，或是進行色彩品質檢測。

■ 色樣的量測可以產生 CIE LAB 值，也可以得到頻譜反射結果。

■ 於網頁 Bruce Lindbloom-CIE Color Calculator 中輸入 CIELAB 值，可計算其他需要的色彩系統或數據。

■ 搭配手機應用程式的小型量測設備，提供了便捷性，可以輕鬆測量 LAB 值、對應 Pantone 色票系統，並計算色差等。進一步搭載雲端功能，使應用更為方便。（Epson SureColor SD-10 ＋ APP）

## 課後活動 Homework ───▶

1. 請説明 24 位元的色彩位元深度為何？

2. ICC Profile 的作用為何？如何應用？

3. 在設計軟體中，應如何設定使用中色域與色彩管理策略？

4. 特別色為何？在軟體中應如何設定？

5. 顏色為什麼要量測？量測後的數值如何應用？

C35 / M100 / K10

# 10

## 印刷色彩
### Printing Color

　　印刷品是人類文明知識記錄、保存與傳播最重要的媒介，即便身處現今數位發展蓬勃的時代，紙媒體的重要性仍不可小覷。在印刷的過程中，色彩與印刷中的複製原理、分色與輸出，甚至是印刷完稿的品質關係密切，尤其印刷廠的複製過程充滿了神秘與專業，如何確保印刷色彩的輸出品質亦是備受關注的課題。

### 生活中的特殊印刷

生活中不乏採用特殊印刷的設計，例如紙鈔採用變色油墨印刷，可以增強防偽，提升識別與安全性

### UV 印刷有哪些特色？

UV 印刷具有快速乾燥與高品質的印刷效果，能多元應用於廣告、包裝、標籤等領域，滿足客戶對創意和品質的需求，在現今廣受歡迎。

### 設計人必懂的印刷完稿通則

印刷完稿檢查是確保印刷品質的重要環節，透過確認完稿細節，可以有效避免錯誤或瑕疵發生，提升成品整體的印刷品質。

■ 金屬活字印刷已超過百年歷史，是現代文字編排的基礎，鉛字也是文字造形與應用上重要的文化資產（圖片來源：日星鑄字）。

# 10-1　印刷的製程與原理

　　過去在沒有印刷技術的時代，人類若要傳遞資訊或傳承文化，皆得透過人力抄寫或運用其他方式留下記錄，無法大量且快速的傳播。西元 1040 年北宋年間，畢昇發明活字印刷；西元 1440 年間，約翰內斯‧古騰堡的鉛字活字印刷則在歐洲發展應用。印刷技術的發明與進步，使得文字與圖像原稿得以快速且大量的被複製，讓知識可以快速且平價的廣泛傳播以及完整保存並傳承，影響人類文明發展甚鉅。

　　而今，印刷產品包羅萬象無所不在，除了紙張類文化印刷外，在食品、一般產品包裝與服飾，甚至科技整合應用等不同領域的呈現中也都有印刷的蹤跡。即便數位媒體是現今知識傳播的主流，但紙本仍是不可或缺的傳播媒介之一，更別說現今食品與一般產品的包材大部分都是使用紙材，這其中更少不了精美且單價低廉的針對產品包裝而產生的印刷方式，在消費者眼中，產品外包裝的印刷品質代表的就是產品品質，由此可見印刷的重要性。

【日星鑄字行】鉛字不能亡‧2017 字體銅模修復計畫

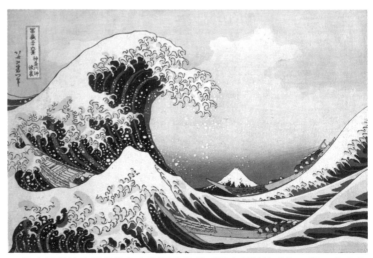

■ 日本浮世繪大師葛飾北齋的版畫作品《神奈川沖浪裏》，對西方印象主義有重大的影響，而版畫創作即是採用印刷技藝來創作。

印刷依製程可分為平版印刷（間接印刷）、凹版印刷、凸版印刷（柔版印刷）、網版印刷（孔版印刷）與數位印刷五類。彩色印刷一般是先將彩色圖像分解成 CMYK 四個色版，每個色版會包含圖文的色彩資訊，其中色彩的深淺就是由 0% 到 100%（滿版）的不同顏色資訊組合而成。將四個色版輸出成印版後，安裝至商業印刷機上，便可以進行印刷作業。印刷過程中，四個色版會依序重疊複製，如此就能大量還原彩色圖像。

| 印刷種類 | 製作程序 | 示意圖 |
|---|---|---|
| Lithography / Offset Printing 平版印刷 | 平版印刷是目前最常見的傳統印刷方式，其印刷原理利用了水與油墨相斥的原理，以區分印紋（吸墨斥水）與非印紋（吸水斥墨）部分，達成印刷的功能，絕大多數紙張類的文化印刷都採用平版印刷。 | |
| Gravure Printing 凹版印刷 | 凹版印刷的印紋部分低於印版，印刷時油墨會填充於凹陷的印紋處，而表面非印紋部分的油墨則會被刮除，在最後的環節再轉移到印刷品上。凹版印刷的印版製作成本雖然較高，但色彩表現佳，適合數量極大的印刷品或是包裝品。 | |
| Flexography Printing 凸版印刷 / 柔版印刷 | 又可稱「彈性凸版」，凸版印刷的印紋部分為凸起狀，印刷時油墨分布於凸起之印紋處，最後再轉移至紙張上。由於凸版印刷的印版材質為具彈性的橡膠，特別適合用來印刷表面較不平整的印刷品，例如瓦楞紙箱。 | |
| Screen Printing 網版印刷 / 孔版印刷 | 網版印刷是透過極細的印網來達成印刷，印刷時，印紋處為鏤空狀態，油墨可直接通過，非印紋處，油墨則無法通過。網版印刷較常用於影像品質要求不是太高的產品，例如衣物。 | |
| Digital Printing 數位印刷 | 主要印製原理為以細小的墨點或碳粉數量來控制色彩強度，印製上較為簡便容易，適合少量多樣的印件，在現今，數位印刷的市占率正逐年增加中。 | |

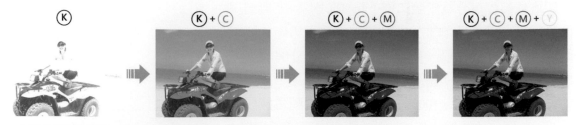

■ 大部分的商業印刷，其印刷色序為 KCMY，即依序為黑色、青色、洋紅色
　與黃色，其色序的安排是根據油墨色彩的覆蓋程度依序遞減。

■ 圖像的各個色版分別是 CMYK 四色的資訊，將這四個色版的資訊再輸出成印版，即可上印刷機複製。

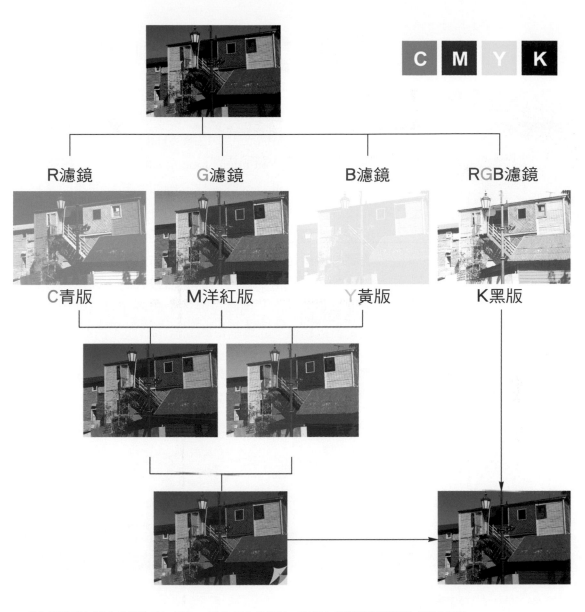

■ 分色是將彩色圖像分解為青、洋紅、黃與黑色的資訊,再經由印刷機印刷複製成彩色圖片。

CMYK 四色印刷若加上特別色時,印刷機色座的安排有幾種可能性:

1. KCMY ＋特別色

2. KCM ＋特別色＋ Y

3. 特別色＋ KCMY。

印刷以不更換 KCMY 四色色座為原則,因此第1和第3種較常使用。

# 10-2 彩色印刷

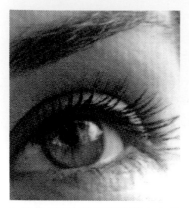

■ 噴墨印刷無法噴出不同大小的墨點，於是利用不同的墨點數量來控制顏色。

傳統印刷與數位印刷的概念相似，都是由細小到人眼無法辨識的墨點構成「半色調（Halftone）」的形式來模擬「連續調（Continuous tone）」的方法。「連續調」是指圖像為不可分割的物件，例如水彩或油畫的真跡，即使放大檢視，連續調的內容仍是一體的。而「半色調」的則是由極為細小且顏色不同的墨點，形成看似連續調的圖像，透過控制這些細微墨點的大小或密度便能模擬顏色的濃淡，當墨點所占的面積較大時，則顏色較濃；所占面積較小時，則顏色較淡，印刷便是以青色、洋紅色、黃色和黑色的墨點交織混合，形成不同的顏色。

■ 席涅克的點描法即利用不同顏色的「點」以構成畫作。席涅克（Paul Signac）/ 綠帆，威尼斯，1904/1904 年 / 油畫 /81×65cm/ 巴黎奧塞美術館。

■ 印刷的墨點構成。

■ 手機或螢幕的顯示原理也是半色調的應用，利用密集的紅、藍、綠色光來控制顏色。

平版印刷是因其印版平坦、無任何凸起物，所以稱為平版印刷，由於印版表面並無高低深淺的變化，印刷時是利用油墨互斥的原理來決定油墨分佈的方式。相較於其他印刷製程，平版印刷的印製速度快、製版效率高且廉價，常用來大量印製，壓低整體成本。平版印刷的成品效果清晰，可輸出高品質的圖像和文字，是書籍、廣告、宣傳品、雜誌、報紙、產品外包裝常用的印刷方式。

在數位化的彩色複製流程中，圖像的來源主要是由相機拍攝或掃描所產生，影像色彩資訊會被記錄為 RGB 模式，在印刷時，可透過設定軟體中的 CMYK 色彩描述檔 ICC Profile，即可將 RGB 轉換為四色印刷的資訊及色版。

■ 888 Black 是一種專為印刷而設計的黑色油墨，可滿足對黑色濃度和層次有高要求的印刷需求。

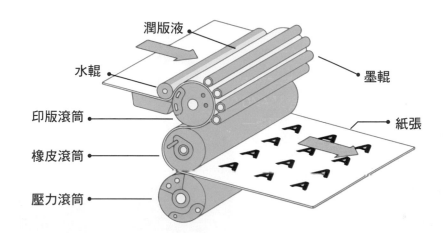

潤版液

水輥

墨輥

印版滾筒

橡皮滾筒

壓力滾筒

紙張

K C M Y

進紙

印版

送至裁切折紙加工

■ 平版印刷在印刷時，印版的內容會經過橡皮滾筒轉印至紙張上，而彩色印刷需要經過至少 4 座這樣的色座，因此平版印刷又稱為間接印刷（Offset Printing）。

### 紫外光固化印刷 UV curing printing

UV 光即是紫外線光，是指波長在 10nm 至 400nm 之間的電磁波，UV 印刷技術是使用「紫外線光」來固化油墨中的樹脂。近年來，傳統與數位印刷經常使用 UV 油墨，其快速乾燥與高品質的印刷效果，能多元應用於廣告、包裝、標籤等領域，滿足客戶對創意和品質的需求，在現今廣受歡迎。

當需要特別均勻的黑色表現時，可以採用特黑墨或是印兩次黑色，則油墨色座上的安排就可能是 KKCMY 或是 KCMKY 的順序，黃色油墨的遮蓋能力最弱，大多安排在最後的色座。

傳統印刷所使用的油墨為熱固型油墨，也就是印刷完成後，經過加熱而乾燥的製程。近年來，UV 油墨印刷的應用普及，其印刷油墨是透過 UV（Ultraviolet）光，即紫外線光照射所乾燥，油墨在 UV 光照射的瞬間可以澈底乾燥，所消耗能源較少且產生的污染較低。UV 油墨印刷還有另一個最大的優點在於 UV 油墨除了可應用於紙材的印刷上之外，還可以應用於非紙張材料上，例如塑膠、玻璃或金屬。

■ UV 印刷除了可應用在紙張上外，還可應用於不同的被印材料（圖片引用出處：http:// http://www.azonprinter.com/）。

# 10-3 廣色域印刷

為滿足消費者對印刷色彩的需求，以及消弭螢幕 RGB 與印刷 CMYK 在顏色呈現上的差異，「廣色域印刷（Extended Color Gamut/ECG）」在近年逐漸發展成熟，成為印刷色彩模式的新選擇。

「廣色域印刷」除了使用 CMYK 四色油墨以外，還增加橘色（Orange）、綠色（Green）和紫色（Violet）三色油墨（合稱為 OGV 三色）。因「廣色域印刷」使用七色油墨，其色域也因此變大，能與 Adobe RGB 的色彩表現匹配，可以輸出與「廣色域螢幕」相近的色彩品質。若在設計時就確定使用「廣色域印刷」流程，影像便可維持 RGB 模式，不需特別再轉換為 CMYK 模式，進行「廣色域印刷」時，Adobe RGB 色彩模式的圖像會自動分成 CMYKOGV 七色，保留更多的色彩資訊，可輸出的色域更大，品質更好。

在「廣色域印刷」的流程中，設計師選擇 Pantone 色票後，在廣色域 Adobe RGB 螢幕上的顯示、在廣色域噴墨設備上的打樣輸出，以及最後在廣色域印刷成品上皆能得到一致的色彩品質，大大解決色域差異的問題。

另外「廣色域印刷」可以覆蓋大部分的 Pantone coated 色票，其 Pantone 色票覆蓋率可達 99%，意即若使用「廣色域印刷」，能省去許多特別色的調配，尤其在包裝印刷流程中，可以提升印製效率，擁有更好的色彩品質。

Adobe RGB 的色域空間與廣色域印表機的色域大小，以及 Pantone coated 色票的顏色範圍很接近，意即在廣色域螢幕與廣色域印表機上，顏色大都可以彼此涵蓋，也能呈現大部分的 Pantone coated 色票色彩。

---

**廣色域 Wide gamut v.s Extended gamut**

兩者中文翻譯皆為「廣色域」，在 RGB 系統中指的是如 Adobe RGB 顏色範圍較廣的色域；而在印刷或輸出流程中，則是在 CMYK 四色外，再加上 OGV（橘、綠和紫）的七色印刷色域。Wide gamut 較常用來形容螢幕，而 Extended gamut 則常使用於印刷。

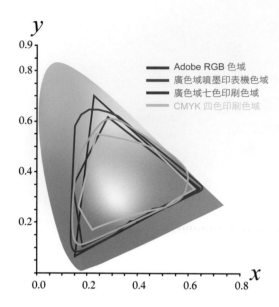

■ 在 CIE 1931XYZ 色度圖中，紅色範圍是 Adobe
RGB 色域空間，藍色範圍是廣色域噴墨印表機
的色域大小，紫色範圍是廣色域七色印刷的色
域，青色範圍則是 CMYK 四色印刷的色域。廣
色域七色印刷與 Adobe RGB 的顏色表現算是
相當接近了。

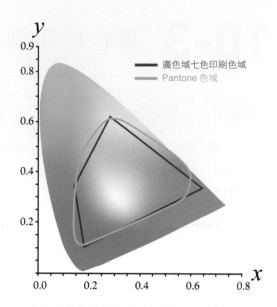

■ 廣色域七色印刷有能力詮釋 90% 以上的
Pantone 色票，可省去大部分調配特別色
的成本。

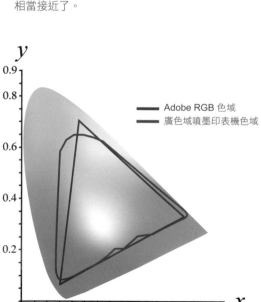

■ 廣色域噴墨印表機使用 CMYK 加上橘、
綠、紫油墨營造更大的色域空間，可輸出與
Adobe RGB 影像相去不遠的色彩品質。

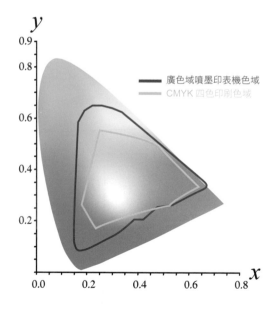

■ 廣色域噴墨印表機使用 CMYK 加上橘、綠、
紫油墨營造更大的色域空間，在色彩品質表現
上，可說比 CMYK 四色印刷來得更佳。

■ Pantone coated 色票的顏色表現範圍幾乎
落在 Adobe RGB 色域空間內。

Adobe RGB 色域
Pantone 色域

■ 高階的數位輸出設備中，除了基本的 CMYK 外，額外會有橘色、綠色、紫色等顏料，以增加其所能複製色域。

印刷時只針對濃度控制，雖
是簡單快速的方法，但僅能
控制 CMYK 的油墨強度，
並非最終的色彩品質。

■ 廣色域 ECG 七色印刷，在設備操作與品質檢測上的難度相對更高。

人眼對於較淺的顏色較為敏銳，尤其對淺灰色特別挑剔，當印刷油墨稍有變動，淺灰色就容易失去平衡。另外，淺灰色受紙張顏色的影響也較大。

■ 當 CMY 三色未達灰平衡時，印刷時，影像會有色偏問題。

■ 汽車廣告中，車體暗部的階調變化細緻度，對輸出印刷設備是一大考驗。

# 10-4　灰黑色印刷

灰黑色不是顏色，卻對影像色彩有重大的影響，尤其印刷的原理與結果有時會與螢幕上的呈現產生差異，例如螢幕的 K100 ＋ C40 與 K100 的顏色看起來相同，但在印刷品上，K100 ＋ C40 與 K100 的顏色卻看起來有極大的差別。

人眼最容易察覺出的印刷色彩問題是階調（Tonality）與灰平衡（Gray Balance），階調受色彩明度上的變化影響（即 LAB 中的 L* 值），灰平衡則由色彩的色相與彩度所影響（即 LAB 中的 a* 與 b* 值）。印刷時，圖像中由淺到深的明暗變化是否平順細膩會直接影響印刷品質，這其中，又屬暗部的階調變化難度最高，對輸出印刷設備是一大考驗。

灰平衡或灰色平衡是印刷和圖像處理中的一個重要概念，指的是當 CMY 三種油墨混合時，能夠產生中性灰色的效果。當這三種顏色按等比例混合時，理論上可以產生沒有色偏（Color Casting）的中性灰色或黑色，但實質不然，由於 CMY 三色油墨的色彩不夠理想，等比例混合的 CMY 油墨容易產生偏藍或偏黃的灰色，要產生最接近中性灰黑色需由不等比例的 CMY 油墨所構成，只要有任一顏色油墨強度有所偏差，則灰平衡便無法達成。灰色平衡的實現是評估和校正色彩準確性的基礎，它對整個圖像的色調和色彩還原有著重要影響。

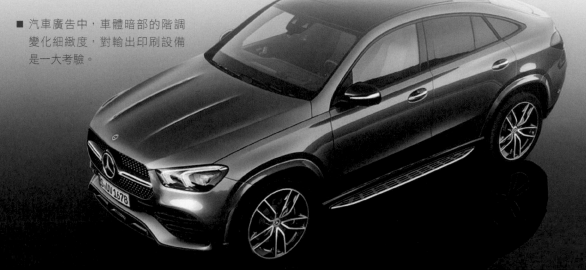

## 印刷濃度 Print Density

印刷濃度是指印刷品上油墨的深淺程度，其公式為 D = log（1/R），當油墨愈深時，會吸收更多的色光，反射的光量就更少，濃度值就愈高。

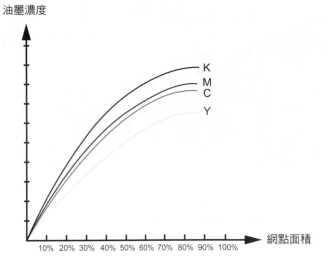

油墨濃度

網點面積

10% 20% 30% 40% 50% 60% 70% 80% 90% 100%

K
M
C
Y

■ 印刷濃度即是印刷色彩的墨量，網點面積與濃度為對數（log）關係而非線性關係。

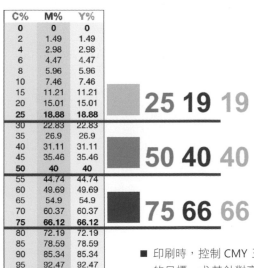

| C% | M% | Y% |
|---|---|---|
| 0 | 0 | 0 |
| 2 | 1.49 | 1.49 |
| 4 | 2.98 | 2.98 |
| 6 | 4.47 | 4.47 |
| 8 | 5.96 | 5.96 |
| 10 | 7.46 | 7.46 |
| 15 | 11.21 | 11.21 |
| 20 | 15.01 | 15.01 |
| 25 | 18.88 | 18.88 |
| 30 | 22.83 | 22.83 |
| 35 | 26.9 | 26.9 |
| 40 | 31.11 | 31.11 |
| 45 | 35.46 | 35.46 |
| 50 | 40 | 40 |
| 55 | 44.74 | 44.74 |
| 60 | 49.69 | 49.69 |
| 65 | 54.9 | 54.9 |
| 70 | 60.37 | 60.37 |
| 75 | 66.12 | 66.12 |
| 80 | 72.19 | 72.19 |
| 85 | 78.59 | 78.59 |
| 90 | 85.34 | 85.34 |
| 95 | 92.47 | 92.47 |
| 98 | 96.94 | 96.94 |
| 100 | 100 | 100 |

25 19 19

50 40 40

75 66 66

■ 印刷時，控制 CMY 三色達成灰平衡是最重要與最基本的目標，尤其針對亮部、中間調與暗部的灰平衡，而灰平衡並非出等量的 CMY 油墨所達成。

| 10% | 20% | 30% | 40% | 50% | 100% |

■ 印刷濃度與網點面積成正比。

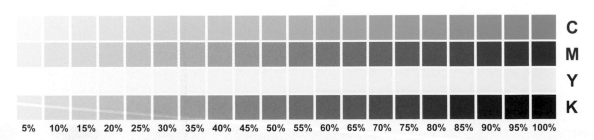

C
M
Y
K

5% 10% 15% 20% 25% 30% 35% 40% 45% 50% 55% 60% 65% 70% 75% 80% 85% 90% 95% 100%

■ 相同網點面積的 CMYK 四色油墨產生的濃度並不相同，濃度的數值有時與人眼的感知並不完全一致。

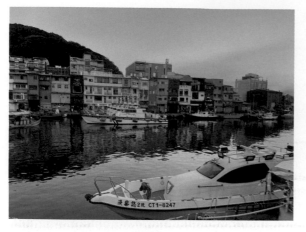

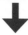

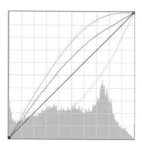

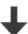

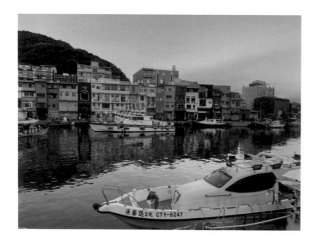

■ 藉由調整 CMY 三色的曲線，可控制
影像色彩的灰平衡。

在印刷過程中，KCMY 四種顏色皆不會以 100% 的色彩深度呈現（總和為 400%），形成的油墨堆疊總和被稱為「總墨量」。過量的油墨並不會提升顏色品質，反而可能影響乾燥時間。影響總墨量上限的因素眾多，包括紙張表面、印刷設備和油墨特性等。根據 ISO 標準，銅版類紙張的總墨量應維持在 320%。

在印刷流程中，色彩由 CMY 以不同比例混合而成，CMY 的比例會決定圖像的色彩表現。黑色是四種油墨中對顏色影響最小的，但在印刷中黑墨的重要性不可忽視。大多數印刷品中的文字通常都是黑色，因此在設計或編排軟體中，字體顏色的初始設定通常是單色黑 K100%，這是因為白紙上的黑字或黑紙上的白字最容易辨識和閱讀。

全版的黑色印刷方式最為簡便，也因為黑色油墨相對便宜，許多黑白文字形書籍都以 K100% 的方式設定，以提高印刷效率。

在印刷彩色文字時，由於文字筆畫較細微，可直接使用 C100% 或 M100% 來呈現青色或洋紅色，以避免色版套印的不精準風險。然而，若要印製其他顏色的文字，油墨套印必須非常精確，否則容易引發印刷問題。舉例而言，印刷紅色文字時，紅色是由洋紅色與黃色油墨套印而成，可能導致套印不準確的現象。

晚期社會主義的藝術文化

## 一、複色黑

　　有沒有比 K100% 更黑的黑呢？有的，K100% 並不是最黑的黑色，其他更黑的黑色，例如複色黑（Rich black）與四色黑（4C black）便是由 K100% 再加上彩色油墨混合而成的。

　　複色黑通常會使用在印製大面積的黑色滿版畫面，因為單獨使用純 K100% 容易造成黑墨分佈不均勻，而且純 K100% 的油墨所生成的黑色濃度不足，導致看起來的光澤感與豐富度也不夠。

　　複色黑通常是將 K100% 的黑色再添加 C40% 的青色而來，並且在相同位置進行兩次印刷。K100% 加上 C40% 的組合在視覺上仍然呈現黑色，但看起來卻比更加純 K100% 鮮明飽和。

　　需要特別注意的是，在電腦軟體設定中，K100% 和 K100% 加上 C40% 的顯示可能相同，但印刷結果卻大相逕庭。

　　除了 K100% 和 C40% 的組合，也可以考慮 K100% 加上 M40%，或 K100% 加上 Y40% 的組合。需要特別注意的是，使用洋紅色會使得黑色看起來偏暖，而使用黃色則會使得黑色呈現較亮的效果。

■ 在電腦軟體中，K100% 和 K100% ＋ C40% 的顏色看來都是黑色，並無明顯差異。

■ 實際印刷後，K100% 呈現出的色彩飽和度亞於 K100% ＋ C40%。

K100%

K100%+C40%

K100%+M40%

K100%+Y40%

K100%+C20%
+M20%+Y20%

■ 利用複色黑與四色黑,可以微
妙複製出不同溫度感覺與層次
的黑。複色黑與四色黑並不是
大量增加油墨即可,而是應將
K100% 加上不同比例的色墨所
產生。

## 二、四色黑

複色黑再加上其他兩色就會形成四色黑(4C black),
通常是 K100% 再搭配所需比例的 CMY 油墨。CMY 的各
色設定多半在 50% 以下,例如 K100% + C20% + M20%
+ Y20%。四色黑常被應用在印刷高飽和度的大面積黑
色圖像,或者用來營造冷暖感覺的分層黑底,例如夜景
圖片。

然而,四色黑的印刷有其難度和限制。首先,四色
黑並不能將 KCMY 都設定為 100%(總墨量加起來為
400%),而是必須考慮到總墨量的限制。在印刷製版中,
總墨量最高只能達到 350%。當四色的總墨量過多時,除
了乾燥問題外,還容易產生背印現象,使得顏色不夠黑。
此外,四色黑表示所有四個顏色都需要套印精確,這又
增加了印刷的難度。

在影像軟體中,在將 RGB 轉換至 CMYK 色彩模式時,
往往會產生過高的 KCMY 組成,例如 C93%、M100%、
Y89%、K80%,總和超過 350%。需要注意這樣的轉換是
錯誤的四色黑,印刷時不可使用。

---

### 總墨量

# K + C + M + Y < 350%

**舉例**

C20% + M20% + Y20% + K100% = 160% ✓

C93% + M100% + Y89% + K 80% = 362%

|
總和超過 **350%**

當影像物件重疊時，影像軟體的製版設定預設為「去底色」模式（Knock Out），又稱為「廓清」、「挖除底色」。在印刷過程中，這種模式會將色版重疊部分的底層挖空，使其不與其他色版重疊印刷。

然而，對於黑色（K=100%）的色塊或線條，預設的模式則是「直壓」，也被稱為黑色直壓（Black Overprint）。「直壓」又被稱為「疊印」（Overprint），與「去底色」相對，指的是在分色時底圖的顏色不會被挖空，而是允許不同色版的油墨重疊印刷。理論上，黑色墨水可以覆蓋其他色墨，但在實際印刷中，混合後的黑色油墨仍可能呈現些微的差異。

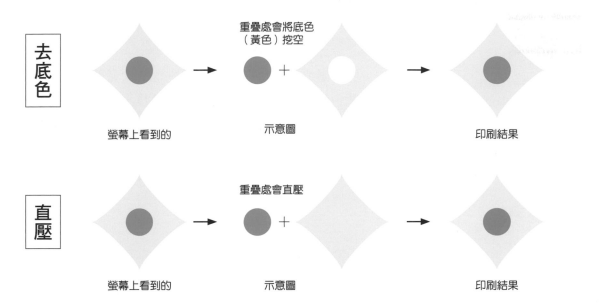

■「去底色」（Knock Out）模式與「直壓 / 疊印」（Overprint）模式的比較

■ 理論上黑色油墨可以覆蓋過其他色墨，但黑色油墨疊印在不同顏色上，印製結果仍會產生差異。

■ 勾選「疊印填色」，即可將兩個色塊重疊印刷。

C100%+M100%+Y100%　　K100%　　K100%+C40%　　K100%+K100%　　K100%+K100%+C40%

■ 若設計的物件是以黑色填色時，C100+M100+Y100 以及單純 K100 的疊印結果為皆不會產生濃郁的黑色。使用複色黑（K100+C40）更能印出均勻飽和的黑，也可以使用 2 色黑，將黑色疊印兩次，效果更好（本書未使用 2 個黑版）。多色黑的文件製作時，記得在軟體中設定為「疊印」。

# 10-5 敏感色印刷

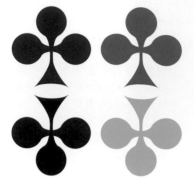

■ 紫色、橘色、咖啡色、翠綠色
等顏色，在四色印刷時是極大
的挑戰。

　　紫色、橘色、咖啡色、鮮綠色皆為印刷敏感色，難以準確複製。紫色和橘色通常由至少兩種印刷顏色混合而成，而咖啡色更可能由四種印刷色組合而成。這些色彩天生就超出了四色印刷的色域範圍，因此容易導致色彩失真。此外，這些顏色的油墨構成複雜，若印刷時油墨稍有變化，將造成視覺上更大的色差。

　　特別是鮮綠色，在印刷過程中含有大量的黃色油墨，而黃色油墨通常位於印刷色序的最後，且容易受雜質影響，在印刷鮮綠色或亮綠色時顏色時，結果容易變得混濁。因此，在設計階段時，如果需要使用紫色、橘色、咖啡色、鮮綠色等四色印刷難以精確呈現的顏色，建議獨立使用特別色的油墨來印製。

# 10-6 印刷品質檢測

■ 包裝印刷除了 CMYK 四色外，
常加上特別色以突顯設計並維
持色彩的品質。

　　印刷色彩品質檢測依賴儀器進行量測，並以數據作為評估和管控依據。這些量測結果主要分為濃度、色度和頻譜三類。濃度用於評估油墨的強度，然而對於顏色的準確性則有所不足。色度是最常用的量測方式，透過測量色塊的 LAB 或 LC*h° 數值，再與標準比較。頻譜的量測則更為全面，通常涵蓋 380nm ～ 730nm 的反射值。

　　雖然色度量測相對便利，LAB 值應用廣泛，但其未能提供完整的數據，且可能存在同色異譜的問題。因此，許多品牌商傾向使用特別色印刷，以確保印刷結果的穩定性。特別色印刷的優勢在於只需控制濃度即可獲得優越的色彩品質，Pantone 色票即以特別色印製，因此其色彩的精準性較佳。

檢測印刷品質時可從色彩色域、解析度、階調呈現、色彩忠實等角度判斷。首先，對於色域的檢測，可以觀察印刷品在滿版的部分，其色彩是否達到應有的濃度表現。印刷時經常使用「測試導表」（Test Target）配合測色儀器，以檢測顏色的最強程度。

其次，對於解析度的檢測，則是眼睛直接觀察或輔以放大鏡；階調的表現目的在檢測色彩變化的細緻程度，特別是「暗部」（Shadow）與「亮部」（High light）的部分階調是否提供足夠的資訊；最後比對整體的色彩是否有「色偏」（Color Casting）或「色差」（Color Difference）的情況，則大致可以掌握印刷色彩的品質。

為有效管控印刷色彩，常以色彩導表來量測並規範顏色的容差值（即 △E），尤其針對紙白、CMYK 四原色、RGB 二次色、亮部（25%）中間調（50%）暗部（75%）的灰平衡、導表色塊的最大色差與平均色差等進行品質檢測，透過國際印刷標準的規範，馬上就可以評斷印刷色彩品質是否達標。

■ 在利樂包飲料的包裝中，可看見其包裝利用圖中紅圈處的「測試導表」控制其印刷品質，供印刷人員由肉眼或是測色設備量測顏色，以確保印刷品的準確性與穩定性。

### 測試導表 Test Target

指的是在印刷品內容以外的位置常會加上檢測或量測油墨印製結果的色塊，以方便肉眼檢視或是使用色彩量測儀器檢查色彩複製品質，例如顏色的濃度、階調呈現等項目。

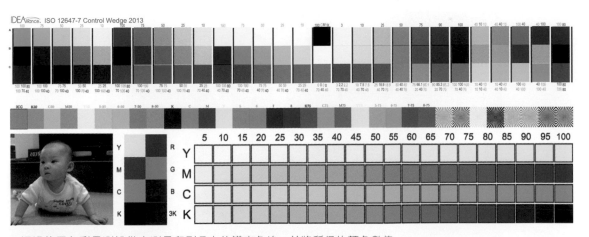

■ 通過使用色彩量測設備來測量印刷品上的導表色塊，並將所得的顏色數值與國際標準或規範進行比較，可以實現對色彩品質的量化管控。

CIE 1976 L\*a\*b\* 色彩系統建立在 CIE 1931 XYZ 的基礎上，與人眼視覺感知一致，能描述所有可見色光，具有色域空間的最大特點。此外，該色彩系統對於顏色的定義方式客觀獨立且均質等量，符合數學應用的理論和基礎。在 CIE 1976 L\*a\*b\* 中，任意 2 點的直線距離即為色差 $\triangle E_{ab}$，又常被表示為 $\triangle E_{76}$，因為它是 1976 年制定的色差公式。

$\triangle E_{ab}$ 的數值大於 2 時，人眼能夠明顯判斷出顏色的差異，因此被視為重要的色差數據評估門檻。然而，$\triangle E_{76}$ 未能精確對應出人眼對色差的感知，於是在 2000 年時，CIE 對 $\triangle E_{76}$ 公式進行修訂，推出 $\triangle E_{00}$（或 $\triangle E_{2000}$），成為當今業界主流的色差公式，更精確地反映人眼對色差的感知，提高了色差評估的準確性。

$$\Delta E_{ab} = \sqrt{(L_2^* - L_1^*)^2 + (a_2^* - a_1^*)^2 + (b_2^* - b_1^*)^2}$$

■ CIE 1976 色差公式 $\triangle E_{ab}$（$\triangle E_{76}$），即數學三度座標中 2 點的直線距離。

$$\Delta E_{00} = \sqrt{(\frac{\Delta L^1}{k_L S_L})^2 + (\frac{\Delta C^1}{k_C S_C})^2 + (\frac{\Delta H^1}{k_H S_H})^2 + \frac{\Delta C^1}{k_C S_C}\frac{\Delta H^1}{k_H S_H}}$$

■ 由 $\triangle E_{76}$ 修訂的 $\triangle E_{00}$（$\triangle E_{2000}$），則更為貼近人眼對於色差的感知，是目前業界最常用的色差計算公式。

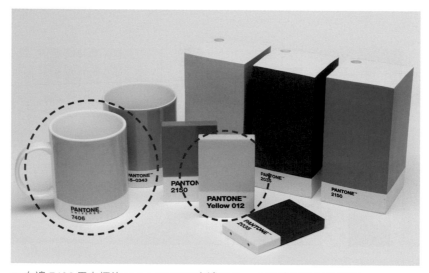

■ 左邊 7406 馬克杯的 LAB：73 6 80 右邊 Yellow 012 的 LAB：74 5 74
　$\triangle E_{76} = 6.2$
　$\triangle E_{2000} = 1.6$

　　色差值是量測色彩品質中最重要的數據化方法，當色差值 △E 小於 1 時，表示兩個顏色非常接近，人眼不易判斷有差別；當色差值 △E 在 1 ～ 3 之間，顏色有些許分別，印刷品質尤佳；色差值 △E 大於 3 以上時，則人眼容易察覺顏色上的差異，一般印刷標準會要求色差 △E 在 2 以內，精品業者對印刷品質的要求更加嚴格，甚至要求色差值 △E 不能超過 1。

■ 輸入 2 個顏色的 LAB 值即可計算色差。

| 色差值 | 差異性 | 舉例 | | |
|---|---|---|---|---|
| △E 0~1 | 顏色非常接近 | M70 | M72 | 色差=1 |
| △E 1~3 | 顏色有些許分別 | C70 | C75 | 色差=2 |
| △E >3 | 顏色差異大 | C75 | C65 | 色差=4 |

## 課後活動 Homework

1. 找一份彩色雜誌，掃描並列印圖文並茂內容的任一頁，請比較二者的印刷品質是否有所差異？

2. 說明如何利用特別色或是上光等方式，突顯印刷品的特色？

3. 色差公式如何定義？印刷上如何以色差來檢測品質？

# 專有名詞索引

■■■■■■■■■■

**Achromatic 中性色** ...........................................30
中性色指的是黑色、白色及不同深淺的灰色,又稱為無彩色。

**Chromatic 有彩色** ...........................................30
有彩色指的是帶有色彩的顏色,例如:紅、橙、黃、綠、藍等顏色

**CIS 企業識別系統** ...........................................92
企業識別系統(Corporate Identity System)指透過造形與符號的組合所建立具企業特質的規範系統,CIS 可以幫助企業在同質產業中產生差異,形塑企業精神與特色,使公司內部與消費大眾對企業產生向心力與忠誠。CIS 用色的選擇除了考量顏色的意象與心理外,如何巧妙的選用多個顏色營造合宜的企業特質,是 CIS 規劃工作中重要的部份。例如:7-11 的 Logo 使用紅、綠與橘三種顏色,予人舒服、健康與明亮的意象,整體的易辨程度佳。

**Color Psychology 色彩心理學** ...........................................90
色彩心理的感知是客觀世界的主觀反應,有些色彩的現象是共通的,例如:紅色與黃色是暖色調,而藍色與綠色則為冷色調,表示對於色彩的感覺經常是相互聯繫卻又相互制約。暖色調在生理上具有加溫的效果,而心理上則會有冷色調的需求,地處溫帶國家的人民,因天氣較為寒冷,對於冷色系的建材(例如:花崗岩或是大理石)較不偏好,對暖色系的地毯類材質則較為喜愛,熱帶國家的人民則正好相反。

**Color Separation 分色** ...........................................49
分色的過程是將原稿的顏色根據減色法原理進行分解,利用紅、綠、藍三種濾色片對不同波長色光吸收的特性,將原稿分解為黃、洋紅、青與黑色的資訊,也就是印刷所使用四色印版的內容。

**Color Sensation 色彩感知** ...........................................84
色彩感知是綜合理性與感性的作用,當光線傳達至視神經後會產生訊息,這些訊息會傳遞至腦部並且產生色彩的感覺,屬於理性的作用;而在心理上,每個人對色彩的感覺其實是主觀且因人而異,影響個人對顏色的偏好因素廣泛且複雜,屬於感性的作用。

**DPI** ...........................................168
Dots Per Inch 用於定義印刷解析度,指印刷圖片每英寸內由幾個墨點構成,由於此概念行之有年,故 DPI 亦被視為數位影像的解析度。

**Fauvism 野獸派** ...........................................86
「野獸派」(Fauvism)是二十世紀初,繼後印象派之後所崛起的畫派。以馬蒂斯為代表的野獸派,其飽和鮮明的用色、大膽的塗色技法與線條表現,形塑出「野獸派」簡單卻又極具視覺張力的特殊畫風。

## Gamut v.s Gamma 色域

色域 Gamut 指的是一個設備所能表現的色彩範圍,例如:Adobe RGB 或 CMYKOGV 廣色域印表機。顯示或輸出設備的 ICC Profile 也代表色域。

Gamma 則是用來描述人眼感知亮度與實際亮度之間的非線性關係。在黑暗環境中,人眼對於光線特別敏銳,當光線增加時,人眼對於亮度的判斷也隨之提升,而當光線亮度到達一定時,人眼對於亮度的敏銳程度則會降低。

為了使人眼對於亮度有線性變化的感受,顯示器在控制亮度時會採用非線性的方式,以 y = x2.2 的曲線對應。當 x 為 2.2 時,曲線在人眼會形成直線的線性效果。因此,螢幕的 Gamma 值通常設定為 2.2。

## Hering Opponent Colors Theory 赫林的對立色學說

德國赫林(Ewald Hering, 1834 ～ 1918)於 1872 年提出對立色彩理論,對立色彩理論認為視網膜有感應紅-綠、黃-藍與白-黑的三種接收器,色彩知覺即是綜合這三個部分的資訊所構成,其中紅與綠、黃與藍以及白與黑為對立的情況,因此「對立色理論」又可稱為「相對色說」或「對立色說」。

## Graphics Interchange Format(GIF)

GIF 圖片是彩色點陣影像以 8 位元色彩深度(256 色)取代 24 位元色彩深度(16,777,216 色),GIF 圖片具有檔案小、動畫功能與透明背景的特性,經常應用於網頁設計或是多媒體播放。索引色以 256 色取代原有的 16,777,216 色,等於是 RGB 三個色版縮減到一個色版的大小,每一個像素的色彩位元深度由 24 位元減少至 8 位元。

## Legibility 易辨性

易辨性(Legibility)指容易辨識的程度,也就是注目性或識別性。易辨性高的產品容易吸引消費者的注意。

## Lm 流明

表示在單位時間內,光源所發出的可見光總量。

## Mach Band Effect 馬赫帶效應

由明度變化所產生的漸層,在某個顏色交接處因為邊緣對比而形成白環的效果,稱為「馬赫帶效應」。

## Metamerism 條件等色

因「條件等色」是兩個顏色在特定光源下,顏色才會相同,例如:雷射碳粉與印刷油墨的輸出顏色僅在某特定光源下顏色相同,因此在評估印刷色彩時,需使用不同的標準光源來檢視。

## Nanometer 奈米

奈米為極小的長度單位,以 nm 表示,1nm 等於 10-9 公尺(十億分之一公尺),當物質以奈米為單位計算時,其物理性質與化學性質都會產生不同的變化,新的奈米材料可以延伸出許多新的應用科學技術。

## Neon 霓虹 ........................................................................................................16

位於彩虹外圍光度較弱的第二次彩虹，成因和彩虹類似，不同之處在於光線是經過兩次水滴的折射與反射才形成，色彩的分布與彩虹相反。也由於光線的能量是來自第二次的折射，霓虹的彩度較弱。霓的反射色光出現在 50° 至 53° 之間。霓的位置會在彩虹的外圍，其顏色順序跟彩虹相反，最外圍為紫色，最內側為紅色。霓虹出現的頻率並不高，有時也會因為不明顯而被忽略。

## PNG 圖像 ......................................................................................................176

PNG（Portable Network Graphics）圖像屬於點陣式的圖片格式，有不損失影像品質的壓縮檔案大小功能外，並支援索引、灰階、RGB 等色彩模式，同時擁有 Alpha 色版、48 位元色彩深度、256 種不同程度的透明度等特色；然而 PNG 並不支援 GIF 動畫，而且檔案甚至大於 JPEG。

## Pop Art 普普風 .................................................................................................86

「普普風」（Pop art）是由英國藝術評論家 Lawrence Allowey 所提出，又稱為「波普藝術」，是藝術變得親民與生活化的先鋒，被認為是通俗藝術的一種。平民化的普普藝術風格被應用在許多日常商品或設計產品上，這類作品帶有濃厚色彩變化與重覆的風格，常被認為帶有工業複製的廉價意象。

## PPI ...............................................................................................................168

Pixels Per Inch 用於表示數位影像解析度的單位，指數位影像在螢幕上顯示的解析度為每英寸內有幾個「像素」。

## Print Density 印刷濃度 .......................................................................................209

印刷濃度是指印刷品上油墨的深淺程度，其公式為 $D = \log(1/R)$，當油墨愈深時，會吸收更多的色光，反射的光量就更少，濃度值就愈高。

## Readability 易讀性 .............................................................................................93

易讀性（Readability）指容易閱讀的程度，通常指文字的編排，影響易讀性的因素包括字型、字體大小、行距與字距、欄寬與版面大小等，易讀性高的編排設計可以提升閱讀的速度與舒適性。

## Spectrum 光譜 ...................................................................................................15

光譜或頻譜指的是不同波長的光線，而不同波長的光譜代表不同的顏色，例如：波長 400 奈米（nm）為藍色色光，而波長 700 奈米（nm）則為紅色色光；人眼可見的光譜範圍約為 380 ～ 730 奈米（nm）之間。

## SVG 圖像 .......................................................................................................176

SVG（Scalable Vector Graphics）是向量式的圖形格式，具有 GIF 般的動畫功能，特色上優於由點陣像素所構成的 GIF 格式，SVG 的向量式圖像在放大後仍維持相同品質，不會產生鋸齒狀的問題，大部份的 SVG 圖像的檔案大小也小於 GIF 圖像，因此特別適合用於響應式網頁設計（Responsive Web Design）的環境。

## Test Target 測試導表
指的是在印刷品內容以外的位置常會加上檢測或量測油墨印製結果的色塊，以方便肉眼檢視或是使用色彩量測儀器檢查色彩複製品質，例如顏色的濃度、階調呈現等項目。

## UV curing printing 紫外光固化印刷
UV 光即是紫外線光，是指波長在 10nm 至 400nm 之間的電磁波，UV 印刷技術是使用「紫外線光」來固化油墨中的樹脂。近年來，傳統與數位印刷經常使用 UV 油墨，其快速乾燥與高品質的印刷效果，能多元應用於廣告、包裝、標籤等領域，滿足客戶對創意和品質的需求，在現今廣受歡迎。

## White light 白光
「白光」並非白色的光線，而是指透明無色的光線。「白」的意思為純淨、透明，而不是指色光是白的。

## Wide gamut v.s Extended gamut 廣色域
兩者中文翻譯皆為「廣色域」，在 RGB 系統中指的是如 Adobe RGB 顏色範圍較廣的色域；而在印刷或輸出流程中，則是在 CMYK 四色外，再加上 OGV（橘、綠和紫）的七色印刷色域。Wide gamut 較常用來形容螢幕，而 Extended gamut 則常使用於印刷。

# 各章章首 QR Code 網址索引

## Chapter1

電磁波頻譜
https://www.chwa.com.tw/CHWAhlink.
asp?hlId=47136

可見光和顏色
https://www.chwa.com.tw/CHWAhlink.
asp?hlId=47137

眼睛裡面是什麼樣的呢？
https://www.chwa.com.tw/CHWAhlink.
asp?hlId=47138

## Chapter2

我們為什麼可以看見色彩？
https://www.chwa.com.tw/CHWAhlink.
asp?hlId=47155

關於顏色的一些奇怪事情
https://www.chwa.com.tw/CHWAhlink.
asp?hlId=47156

色相、明度、飽和度
https://www.chwa.com.tw/CHWAhlink.
asp?hlId=47157

## Chapter3

三原色混色 | 互補色
http://www.chwa.com.tw/CHWAhlink.
asp?hlId=47214

混光與色度學 -PASCO 實驗組
http://www.chwa.com.tw/CHWAhlink.
asp?hlId=47212

麥斯威爾混色理論
http://www.chwa.com.tw/CHWAhlink.
asp?hlId=47213

## Chapter4

孟塞爾色彩體系
http://www.chwa.com.tw/CHWAhlink.
asp?hlId=47215

NCS 自然色彩體系
http://www.chwa.com.tw/CHWAhlink.
asp?hlId=47216

從數學角度看色彩！ CIE 色彩空間
http://www.chwa.com.tw/CHWAhlink.
asp?hlId=47217

## Chapter5

每個顏色都代表不同個性
http://www.chwa.com.tw/CHWAhlink.
asp?hlId=47219

這顏色醜到能幫人戒菸！
http://www.chwa.com.tw/CHWAhlink.
asp?hlId=47218

如何用色彩與光線說故事？
http://www.chwa.com.tw/CHWAhlink.
asp?hlId=47220

## Chapter6

這條裙子到底是什麼顏色？
http://www.chwa.com.tw/CHWAhlink.
asp?hlId=47221

這雙鞋子到底是什麼顏色？
http://www.chwa.com.tw/CHWAhlink.
asp?hlId=47222

錯覺測試：你的眼睛會騙你
http://www.chwa.com.tw/CHWAhlink.
asp?hlId=47223

## Chapter7

配色不只靠感覺
http://www.chwa.com.tw/CHWAhlink.
asp?hlId=47225

穿搭配色技巧
http://www.chwa.com.tw/CHWAhlink.
asp?hlId=47224

透過配色搭配軟裝設計
營造理想空間
http://www.chwa.com.tw/CHWAhlink.
asp?hlId=47226

## Chapter8

配色設計學基礎概念
http://www.chwa.com.tw/CHWAhlink.
asp?hlId=47227

如何找出好配色？
60-30-10 設計原則
http://www.chwa.com.tw/CHWAhlink.
asp?hlId=47228

油漆顏色搭配：空間配色 DIY
http://www.chwa.com.tw/CHWAhlink.
asp?hlId=47229

## Chapter9

色域
http://www.chwa.com.tw/CHWAhlink.
asp?hlId=47231

色彩深度
http://www.chwa.com.tw/CHWAhlink.
asp?hlId=47230

色彩管理系統
http://www.chwa.com.tw/CHWAhlink.
asp?hlId=47232

## Chapter10

生活中的特殊印刷
http://www.chwa.com.tw/CHWAhlink.
asp?hlId=47233

UV 印刷有哪些特色？
http://www.chwa.com.tw/CHWAhlink.
asp?hlId=47235

設計人必懂的印刷完稿通則
http://www.chwa.com.tw/CHWAhlink.
asp?hlId=47234

國家圖書館出版品預行編目(CIP)資料

現代色彩：從理論到實務的全方位色彩指南,一書掌握完
整色彩理論X配色方法+數位與印刷色彩應用 / 戴孟宗著.
-- 五版. -- 新北市：全華圖書股份有限公司, 2024.06

　面；　公分

ISBN 978-626-328-966-6(平裝)

1.CST: 色彩學

963                                                113006567

# 現代色彩：從理論到實務的全方位色彩指南

## 一書掌握完整色彩理論✕配色方法 + 數位與印刷色彩應用

作　　者 / 戴孟宗

發 行 人 / 陳本源

執行編輯 / 謝儀婷、王博昶

封面設計 / 盧怡瑄

出 版 者 / 全華圖書股份有限公司

郵政帳號 / 0100836-1號

圖書編號 / 0811404

五版一刷 / 2024年6月

定　　價 / 新台幣490元

I S B N / 9786263289666 (平裝)

I S B N / 9786263289611 (PDF)

全華圖書 / www.chwa.com.tw

全華網路書店Open Tech / www.opentech.com.tw

若您對書籍內容、排版印刷有任何問題，歡迎來信指導book@chwa.com.tw

---

**臺北總公司(北區營業處)**

地址：23671新北市土城區忠義路21號

電話：(02) 2262-5666

傳真：(02) 6637-3695、6637-3696

**中區營業處**

地址：40256臺中市南區樹義一巷26號

電話：(04) 2261-8485

傳真：(04) 3600-9806(高中職)

　　　(04) 3601-8600(大專)

**南區營業處**

地址：80769高雄市三民區應安街12號

電話：(07) 381-1377

傳真：(07) 862-5562

# 歡迎加入 全華會員

● 會員獨享

會員享購書折扣、紅利積點、生日禮金、不定期優惠活動⋯等。

● 如何加入會員

掃 QRcode 或填妥讀者回函卡直接傳真 (02) 2262-0900 或寄回，將由專人協助登入會員資料，待收到 E-MAIL 通知後即可成為會員。

## 如何購買 全華書籍

1. 網路購書

全華網路書店「http://www.opentech.com.tw」，加入會員購書更便利，並享有紅利積點回饋等各式優惠。

2. 實體門市

歡迎至全華門市（新北市土城區忠義路 21 號）或各大書局選購。

3. 來電訂購

(1) 訂購專線：(02) 2262-5666 轉 321-324
(2) 傳真專線：(02) 6637-3696
(3) 郵局劃撥（帳號：0100836-1　戶名：全華圖書股份有限公司）
※ 購書未滿 990 元者，酌收運費 80 元。

OpenTech 全華網路書店 .com.tw

全華網路書店 www.opentech.com.tw
E-mail: service@chwa.com.tw

※ 本會員制如有變更則以最新修訂制度為準，造成不便請見諒。

---

## 色彩計畫：由 35 個經典主題打造獨特配色方案

作者 : 戴孟宗

書號 : 08312

定價 : 625 元

書籍特色 :

1. 用大數據分析最常見的 32 種主題配色，適合設計師尋找配色靈感，每種主題包含 4 種配色方法色票、1 張經典案例色彩分析、4 種版面設計、12 種配色圖樣。

2. 色票包含基本 CMYK、RGB 色彩，特別附上 LAB 數值。

3. LAB 是色彩最廣、顏色最客觀的色彩系統，能降低不同螢幕的色差問題，方便進行色彩溝通及品質檢測。

4. 附錄顏色索引，用色調統整全書色票。

## 紙版墨色工 - 好設計，要落地

作者 : 王炳南

書號 : 08277

定價 : 800 元

書籍特色 :

1. 作者具有 38 年上的設計工作經驗，將複雜的印刷與後加工工藝，透過「紙、版、墨、色、工」，從展開設計、印刷到落地一一說明介紹。

2. 全書超過 100 件各種印刷設計實際案例分享。

3. 附有 35 支印刷後加工操作及實際產品影片，增加讀者學習印象。

4. 本書附有超完美設計師常用工具表 17 件，一本在手，工具隨身帶著走。

Contemporary Chromatics

# 現代色彩

## 從理論到實務的全方位色彩指南

色彩是一門活的學問，每年或每季流行的顏色都不盡相同，新的色彩不斷地出現或被重新定義，而科技與媒體的演變更會影響色彩的發展，例如近年來網頁的動態圖像、手機、平板電腦、液晶或是高畫質電視等科技的色彩顯示，都在在改寫了色彩的應用方法。有趣的是，從另一個角度來看，活生生的色彩卻又具有「永恆不變」的雙重性，人們始終對於美麗彩虹讚嘆不已，紅色令人聯想到危險，紫色卻能讓人感覺神秘，這些「色彩意象」相信也是大家對於色彩的共同經驗。

在我們的生活中，某些色彩的應用甚至是不容改變的。試想：若將紅綠燈的燈號改為紅燈行、綠燈停，那對我們的生活會造成多大的困擾？不斷變化卻又永恆不變的「雙重性」正是色彩本身富趣味的最大原因，只要願意用心觀察，色彩的變化就隱藏在我們生活中的各個角落，等待著你來挖掘它的驚喜與樂趣！

08114-04

ISBN 978-626-328-966-6    NT$ 490

9 786263 289666    00490